名画のネコはなんでも知っている

명화 속 고양이는
모든 것을 알고 있다

초판 인쇄 2017. 7. 7
초판 발행 2017. 7. 14

지은이 이데 요이치로
펴낸이 지미정
편집 문혜영 | **디자인** 한윤아 | **영업** 권순민, 박장희

펴낸곳 미술문화 | **주소** 경기도 고양시 일산 동구 중앙로 1275번길 38-10, 1504호
전화 02) 335-2964 | **팩스** 031) 901-2965 | **홈페이지** www.misulmun.co.kr
등록번호 제 2012-000142호 | **등록일** 1994. 3. 30
인쇄 동화인쇄

이 도서의 국립중앙도서관 출판시도서목록(CIP)은 서지정보유통지원시스템
홈페이지(http://seoji.nl.go.kr)와 국가자료공동목록시스템(http://nl.go.kr/kolisnet)
에서 이용하실 수 있습니다. (CIP제어번호: CIP2017009630)

ISBN 979-11-85954-26-4(03600)
값 16,000원

명화 속 고양이는 모든 것을 알고 있다

미술문화
MISULMUNHWA

명화 속 고양이는 모든 것을 알고 있다

들어가며

chapter 1

르네상스에서 18세기로

chapter 2

근대에서 20세기로

고양이와 이코놀로지

기호와 텍스트

여기서 '고양이'라는 말을 들으면 어떤 고양이의 이미지가 떠오르나요?

사실 이 질문은 츠츠이 야스타카의 베스트셀러 『문학부 교수 다다노唯野』(이와나미문고, 1990)라는 소설에서 주인공 다다노 교수가 소쉬르의 기호론과 데리다의 포스트구조주의를 강의하면서 학생들에게 한 질문이다. 밀레 수집가였던 츠츠이 선생과의 인연을 생각하며 소설 속 장면을 요약해서 소개한다.

일본인은 고양이猫라는 글자를 보면 고양이라는 동물을 떠올릴 것이다. 하지만 외국에서는 영어로 캣cat, 프랑스어로 샤chat, 이탈리아어로 가토gatto로 표기되는 시니피앙(기표)으로서의 '고양이'라는 단어와 시니피에(기의)인 실제 고양이 이미지의 결합은 자의적이고 일시적인 생각에 불과하다.

아이에게 '고양이'를 가르치려면 먼저 샴고양이, 삼색 고양이, 페르시아고양이, 범무늬 고양이 같은 여러 종류의 고양이를 보여주고 이런 다양한 모습이 모두 고양이라고 가르치면서 개, 돼지, 쥐와의 차이를 가르쳐야 한다. 이렇게 언어, 즉 기호의 체계 속에는 차이만이 존재한다.

일본어로 고양이를 의미하는 '네코ねこ'에도 확정적인 의미는 없다. 네코에는 '털이 복슬복슬한 다리가 넷 달린 동물'이라는 뜻도 있지만, '숯을 담아 보온을 하는 뚜껑 있는 난로', '게이샤芸者', '레즈비언의 상대', '모래를 나르는 외발 수레', '샤미

센'이라는 의미도 있다.

　소설에 등장하는 고양이도 문맥에 따라 의미는 달라진다. '귀찮은 녀석', '귀여운 애완동물', '들고양이', '현관 앞에 놓인 장식물', '도둑의 별명', '고양이처럼 뜨거운 것을 못 먹는 조카' 등으로 다르게 이해된다. 이런 그물코 같은 말의 뒤섞임이 포스트구조주의에서 말하는 텍스트다.(『문학부 교수 다다노』, 이와나미문고, 2014년판에서 인용)

나는 이 책을 읽으면서 특히 고양이에 대한 해설이 좋다고 생각했다. 그리고 본래 동물 애호가인 소설가 츠츠이 선생이 개보다 고양이 애호가라고 볼 수 있는 타당한 근거도 있다. 주인공 다다노 교수가 '개犬'가 아닌 고양이로 시니피앙/시니피에 같은 용어를 설명했기 때문이다.

이렇게 고양이라는 텍스트의 의미가 확대되는 것은 언어의 세계뿐만 아니라, 시각예술의 세계에서도 마찬가지라는 생각이 이 책을 쓰는 동기가 되었다. 나는 그림 속에 그려진 고양이가 회화 전체의 문맥에서 중요한 의미를 가지는 동시에 그림을 그린 화가도 알아차리지 못한 의외의 가치를 가진다고 생각한다.

이코노그래피와 이코놀로지

전문적인 미술 영역에는 이코노그래피(도상학)와 이코놀로지(도상해석학)라는 고차원의 학문이 있다. 이 학문의 창시자인 에르빈 파노프스키는 유대인의 국외추방으로 독일에서 미국으로 망명해 프린스턴 대학의 교수가 된 '히틀러의 선물'이라고 불리던 석학이며, 모든 미술사 연구자들에게 은인과 같은 존재다. 나는 그런 파노프스키의 방법론을 고양이에 적용시켜 설명하고 싶다. 고양이가 그려진 그림을 해석하는 첫 단계는 그림 속 동물이 개나 곰, 호랑이가 아닌 고양어라는 사실을 확인하는 일이다. 또 그고양이가 검정고양이인가? 삼색 고양이인가? 줄무늬고양이인가? 하는 품종을 확인하고, 화를 내고 있는가? 잠들려고 하는가? 아양을 떨고 있는가? 하는 상태의 구별이 필요하다. 이는 고양이를 풍부하게 실제 경험해야 가능한 작업이다. 이런 작업이 모티브로써 고양이를 분석하는 첫 단계고 이후 모든 분석의 기초가 된다.

다음 2단계는 파노프스키가 『이코노그래피의 분석』에서 말했던, 고양이 도상에 전승되어 온 관습적 의미, 즉 고양이를 둘러싼 이미지와 이야기 그리고 우의를 분석하는 일로 대담을 통해 이루어진다.

마지막인 3단계가 바로 이코놀로지 단계다. 이 단계에서는 고양이가 그려진 그림의 '내적 의미와 내용'까지 파고들어가 고양이 그림이 그려진 시대의 문화나 정신의 징후를 해석한다. 즉 한 장의 고양이 그림이 철학, 과학 같은 학문이나 정치, 경제, 종교, 사회와 어떤 관계를 맺고 있는지, 그 시대의 인간에게 어떤 의미를 지니고 있는지를 분석하는 일이다. 파노프스키는 이것을 '상징적 가치'라고 불렀으며, 그것을 발견하는 것을 이코놀로지의 주목적으로 생각했다.

물론 이런 과정은 간단하지 않다. 파노프스키가 추구한 높은 단계에 이르기 위해 우리는 '인간 정신의 본질적 경향에 정통'해야 한다. 그리고 그것은 '개인의 심리와 세계관에 의해 좌우되는' 것이며, 파노프스키는 그것을 '총합적 직감'이라 명명하고, 그것은 '진단을 내리는 의사와 같은 심리능력… 또 박식한 학자보다 유능한 일반인에 의해 발달될 수도 있는 능력'이라고 했는데, 여하튼 나처럼 진지하지 못한 인간에게는 상당히 두려운 작업이다.

말하자면 화가가 별 생각 없이 그린 고양이나 아이의 모습에서 화가 자신이 알아차리지 못한 시대의 '상징적 가치'가 나타나기도 한다는 것이다. 요컨대 이렇게 모든 그림은 예상하지 못한 보석이 또르르 굴러나올 가능성을 가지고 있는 것이다.

나는 미술사 연구의 변방에 있는 사람이지만 그런 숨겨진 보석을 발견하고 싶었다. 인간 정신의 본질적 경향은 내가 다다를 수 없이 높은 곳에 핀 꽃이라고 해도, 고양이 그림의 본질적 경향에만 정통한다면 그림의 상징적 가치를 발견할 수 있지 않을까? 나는 무모하게 그런 가능성에 도전하려 한다. 이렇게 나는 츠츠이 야스타카와 파노프스키라는 두 위대한 천재에 이끌려 이 책의 집필이라는 가슴 뛰는 모험을 시작하게 되었다. 이 책 대담의 중심에 있는 고양이 그림에서 몇 명의 독자라도 이러한 보물을 발견할 수 있다면 행복할 것이다.

해설 아이콘

이데 요이치로
井出洋一郎

1949년 군마群馬 현 다카사키高崎 시 출생. 조치上智 대학 외국어 학부에서 프랑스어와 문화, 와세다 대학 대학원에서 서양미술사를 공부하였다. 야마나시山梨 현립미술관의 초대 밀레 담당 학예원으로 출발해서 19세기 프랑스 회화를 중심으로 전람회를 기획하고 대학에서 가르쳤다. 밀레와 바르비종파에 대한 많은 저서가 있다. 6년간 후추府中 시 미술관 근무를 거쳐서 2015년 4월부터 고향인 군마 현립근대미술관 관장으로 취임하였다. 외모는 고양이나 개보다는 곰을 더 닮았다는 평이다.

가와모토 모모코
川本桃子

1984년 도쿄 도 출생. 도쿄 준신純心 대학에서 디자인을 전공. 이데 교수를 지도 교수로 학예원 자격을 취득하였다. 도쿄 가쿠게이学芸 대학 대학원 석사과정 수료 후 학예원의 관점에서 생각한 어린이를 위한 미술감상 교육에 대해 연구하면서 프로그램을 개발했다. 2007년부터 지금까지 무라우치村内 미술관 학예원으로 근무하고 있다. 최근에는 디자인을 공부한 경험을 살려 고양이에 관한 작품을 만들고 있다.

르네상스에서
18세기로

이탈리아 르네상스 미술의 천재 레오나르도 다빈치는 "고양이는 고양잇과 중에서 최고의
걸작"이라고 했습니다. 그가 사자나 호랑이, 표범을 대신해서 고양이를 최고라고 한 데는
이유가 있습니다. 고대 이집트에서 고양이는 신의 대접을 받았고, 로마 시대에는 수입까지
되던 고급 애완동물이었지만 중세에 들어서면서 그 지위는 악마의 심부름꾼으로 급락합니
다. 그러자 고대 문화의 부흥기인 르네상스 시대, 레오나르도 다빈치는 고양이가 가진 고
귀함과 우아함을 새롭게 인식시키고자 노력합니다. 고양이의 복권은 미술에도 영향을 미
쳐 16세기부터 고양이가 회화에 자주 등장하였고, 18세기 로코코 시기에 고양이 그림은
가장 높은 수준에 이릅니다.

01

〈서재에 있는 히에로니무스〉

1475년경
안토넬로 다메시나Antonello da Messina (1430-1479)

👓 이 그림은 내가 정말 좋아하는 그림이에요. 근데 고양이는 어디 있는 거죠?

📖 서재 마루 구석을 보세요. 흐릿하게 보이는 줄무늬고양이가 오도카니 앉아 졸고 있네요.

👓 그림 속 주인공은 4세기의 성서학자 히에로니무스네요. 성서의 라틴어 정역판을 완성한 위대한 신부입니다. 이 그림을 그린 안토넬로 다메시나는 시칠리아에서 태어나 나폴리와 베네치아에서 활약한 화가로, 대표적 초상화는 루브르 박물관에 있는 〈용병대장〉과 시칠리아에 있는 〈수태고지의 마리아〉입니다. 근데 이 그림은 크기는 작지만 건물의 원근법이 정확해서 마치 벽화처럼 웅대하게 느껴지네요.

📖 앞쪽에 있는 새는 살아 있는 것처럼 실감나게 그려졌네요. 여기에도 무슨 의미가 숨어 있는 걸까요?

👓 그럼요. 오른쪽의 공작은 그리스도의 부활을 상징하고, 왼쪽의 개똥지빠귀는 그리스도의 수난을 의미합니다. 그렇다면 히에로니무스가 지금 읽고 있는 책은 성서겠군요.

📖 서재 오른쪽에는 사자가 어슬렁거리고 있네요. 히에로니무스가 사막에서 구해주었다는 그 사자군요.

👓 맞아요. 히에로니무스가 가시덩굴에 엉켜 있는 사자를 구해주자 따르게 되었지요. 그렇다면 고양이는 왜 있는 걸까요? 이상하네요.

📖 사자도 결국 고양잇과인걸요.(웃음) 덩치가 큰 사자는 서재 마루에 앉을 수 없으니 사자를 대신해서 고양이를 그렸겠지요.

👓 그렇군요. 나는 이 그림이 서재에 있는 사람의 이상적인 원점을 보여주는 그림이라고 생각해요. 차분한 성당 건물과 나무로 만든 멋진 서재, 동물과 자연에 둘러싸인 쾌적한 환경, 고양이는 그런 장소에 어울려요. 그림 속 공간이라면 나쓰메 소세키의 소설에 나오는 고양이처럼 낯선 들고양이라도 편하게 드나들 수 있을 거예요. 아마 고양이가 아닌 개였다면, 시끄럽게 짖거나 들러붙어 귀찮았겠죠. 그런 점에서 고양이는 일을 방해하지 않으면서도 기분 전환이 됩니다. 이 그림을 보니 미국 문호 헤밍웨이가 고양이를 귀여워하는 사진이 생각나네요.

📖 선생님 댁에서는 고양이를 키우시나요?

👓 아뇨. 최근에 아파트로 이사했어요. 지금 키우게 되면 나보다 오래 살 텐데 그것도 걱정이고요. 고양이는 보통 10년 이상 살잖아요?

📖 그런 약한 말씀 마세요. 건강하게 오래 사셔서 재미있는 책을 계속 쓰셔야죠.

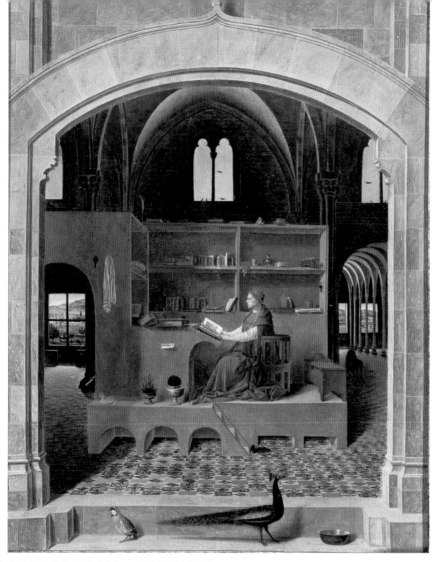

유화, 나무패널, 45.7×36.2cm, 런던, 내셔널 갤러리

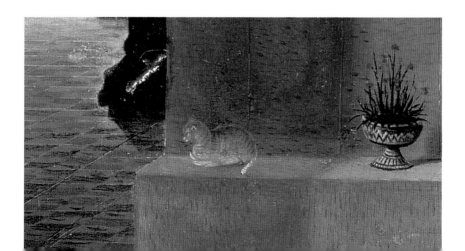

〈최후의 만찬〉

1486년경
도메니코 기를란다요Domenico Ghirlandaio (1449-1494)

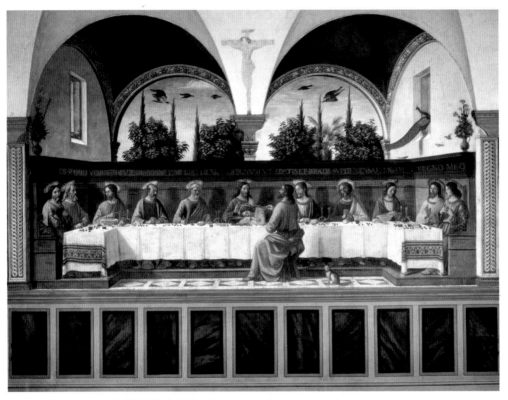

프레스코화, 400×800cm, 피렌체, 산 마르크 수도원

 👌 기를란다요는 피렌체에 대형 공방을 운영하던 거장으로, 짧은 기간이지만 미켈란젤로의 스승이었습니다. 그는 미켈란젤로가 밀라노에서 〈최후의 만찬〉을 처음 그렸을 때 기를란다요의 구도를 따라 했다고 추측할 정도로 영향력 있는 화가였지요.

 📖 이 벽화는 피렌체에서 봤어요. 다른 성당에도 있나요?

 👌 네, 맞아요. 정확하게 말하자면 산 마르크 성당의 벽화는 세 번째 벽화고, 두 번째 벽화가 잘

알려진 오니산티Ognissanti 성당의 벽화입니다. 산마르코 성당의 벽화는 1480년 오니산티 성당에 그려진 작품의 원형으로, 두 벽화에는 고양이가 없습니다. 이 벽화가 유일하게 고양이가 그려진 버전입니다.

📖 야코포 바사노의 〈최후의 만찬〉에서 고양이는 경계의 의미를 담고 있어요. 유다의 배신이라는 나쁜 소식을 전해주는 역할이죠. 하지만 이 고양이는 씩씩하고 당당하게 앉아 있는, 꽤 눈에 띄는 존재입니다.

👓 안드레아 델 카스타뇨가 전례에 따라 그린 피렌체의 산타폴로니아 수도원 벽화(1447)를 보면 유다는 혼자서 그리스도의 바로 앞, 말하자면 피고석에 앉아 있어요. 그런 유다에게 다가갈 듯한 포즈로 앉아 있는 고양이는 어떤 존재일까요?

📖 유다는 절대로 자신을 나쁜 사람이라고 생각하지 않는 표정으로 앉아 있어요. 고양이도 마찬가지예요.

👓 바로 그 점이 기를란다요의 혜안입니다. 유다는 그리스도가 싫어서 배반한 것이 아니에요. 유다가 사도들 사이에서 그리스도에게 아무리 충성을 해도, 응석을 부리는 애제자 요한이나 선배이자 보스인 베드로의 방해로 스승에게 자신을 어필할 수 없었어요. 그런 질투가 배반으로 이어져요. 고립된 유다의 심경을 한 마리의 고양이로 표현하다니, 정말 대단한 화가네요.

📖 남녀의 연애 관계와도 닮은 불안함이랄까. 고양이는 인간에게 충성하지 않고, 마음도 쉽게 변해요. 하지만 사랑을 받고자 하는 욕망은 어느 동물보다도 강하지요.

👓 슬픈 유다의 심경이 한 마리 고양이의 모습으로 표현되었군요.

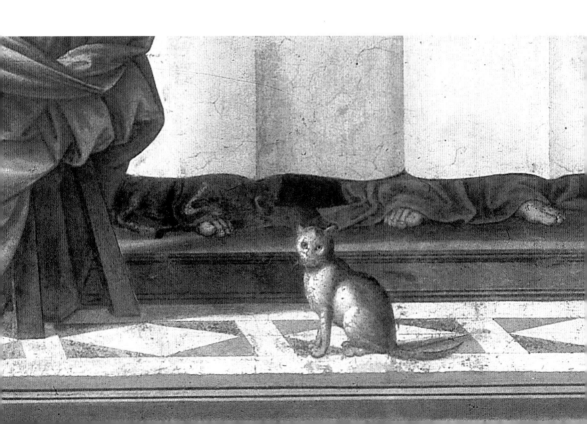

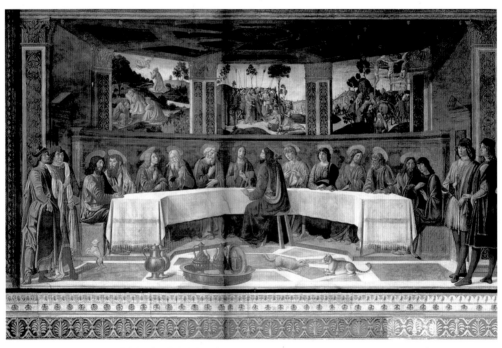

03

〈최후의 만찬〉

1481-1482년
코시모 로셀리Cosimo Rosselli (1439-1507)

프레스코화, 349×570cm, 바티칸, 시스티나 성당 벽화

📖 그동안 여러 가지 〈최후의 만찬〉을 보았는데, 이것은 시스티나 성당에 있는 그림인가요?

👓 맞아요. 성당 입구 바로 오른쪽 위 벽면, 잘 보이지 않는 곳에 그려져 있습니다. 당시 메디치 집안은 바티칸과 사이가 좋지 않았어요. 그래서 로렌초 데 메디치가 우호의 의미로 예술품을 상납했는데, 이 작품은 바티칸에 기증한 로셀리의

걸작입니다. 〈최후의 만찬〉은 여러 번 보았지만 이 장면은 전혀 기억이 나지 않네요.

📖 아무래도 이 그림 위에 그려진 미켈란젤로의 천장화를 보기 때문이겠지요.

👓 로마 귀족 출신인 교황 율리우스 2세는 이 벽화에서 느껴지는 피렌체의 냄새를 싫어했다고 해요. 그나저나 저렇게 높은 곳에 천장화를 그렸

는데도 용케 손상되지 않고 남아 있네요.

📖 그림 속 유다는 바로 앞의 피고석에 앉아 있고, 화면의 좌우에는 시공을 초월한 현대의 젊은이들이 이 장면을 보고 있네요. 창밖에는 예수의 수난이 시작되는 장면이 묘사되어 많은 사람이 웅성거리고 있어요.

👓 마루에는 쥐를 닮은 개와 고양이가 마주하고 있어요. 이빨을 드러낸 것으로 보아 일촉즉발의 상황이네요.

📖 그리스도의 충실한 사도들을 개로, 유다를 고양이로 상징한 것은 아닐까요? 왼쪽의 개는 젊은이들에게 장난을 치고 있네요. 사도들의 움직임을 표현한 것일까요?

👓 음…. 나는 개와 고양이의 싸움에 다른 의미가 있다고 생각해요.

📖 그렇다면 피렌체와 바티칸의 불화설은 어떨까요? 개가 피렌체고 고양이가 로마인 거죠.

👓 확실히 세력으로는 고양이가 개보다 크고 강해보이네요. 그러면 로셀리는 애써 만든 우호의 자리에 이상한 트집을 남긴 셈이네요. 벽화를 제작할 때 바티칸의 담당 수사에게 괴롭힘이라도 당했던 걸까요? 미켈란젤로가 〈최후의 심판〉을 그리면서 평소 싫어하던 관리관을 모델로 지옥의 악마를 그린 경우처럼요.

📖 당시 관리관이 교황에게 억울함을 호소하자, 교황은 "지옥의 일은 나도 어쩔 수 없다"라며 도망쳤다고 해요.

👓 이 그림에 대해 교황에게 묻는다면 "개나 고양이 일 따위야 아무래도 좋다"라고 했을까요? 당시 상황을 생각하며 그림을 보니 재미있네요.

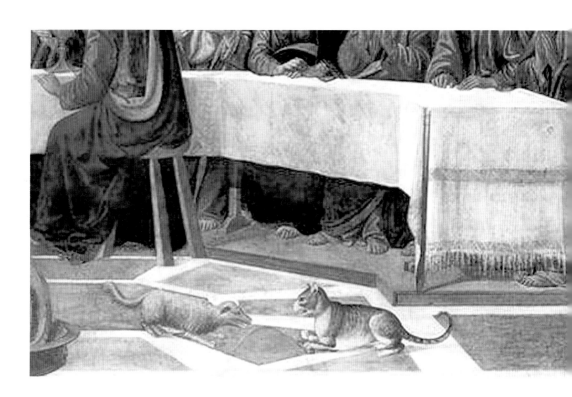

〈페넬로페와 구혼자들〉

1509년
핀투리키오Pinturicchio (1454년경-1513)

👓 핀투리키오는 페르시아 출신의 화가로 바티칸 궁전의 '보르자의 방Appartamento Borgia' 장식으로 유명하지요. 라파엘로의 뒤를 이은 제자이자 조수였으며, 부드러운 스타일이 특징입니다. 이 프레스코화는 시에나 궁전을 장식한 만년의 대표작입니다.

📖 트로이 전쟁을 끝내고 20년 만에 고국 이타카로 돌아온 오디세우스가 자신의 아내 페넬로페에게 백 명 이상의 구혼자가 몰려와 재혼을 강요해서 괴로워하는 모습을 보며 복수를 다짐하는 유명한 장면이네요. 페넬로페는 구혼자들에게 천을 다 짜면 구혼에 응하겠다고 약속합니다. 그리고 낮에는 천을 짜고 밤에는 짠 천을 푸는 지혜를 발휘해서 완성 기간을 계속 미룹니다. 이 화제는 다른 그림에서도 여러 번 본 기억이 있습니다.

👓 대표적으로 세기말 영국의 화가 존 워터하우스가 그린 같은 화제의 그림(1912, 애버딘 미술관)이 있습니다. 핀투리키오의 그림은 400년 전에 그려졌으니 같은 테마의 고전이라고 할 수 있습니다. 그림 한가운데에는 고양이가 털실뭉치를 가지고 놀고 있어요. 이것은….

📖 여기에는 더 깊은 의미가 있다고 봐요. 창밖의 배는 고국 이타카 섬으로 돌아오는 오디세우스의 배입니다. 키르케 섬에서 부하가 동물로 변하고, 바다로 빨려들지 않으려고 돛대에 몸을 묶는 등 고생스러운 항해의 연속이었겠지요. 이렇게 고된 항해 중에 식량을 노리는 쥐를 몰아내려면 고양이는 필수였어요. 남편을 기다리는 페넬로페에게 멋대로 궁전을 점거한 구혼자들은 식량을 도둑질하는 쥐와 같은 존재였겠죠. 그래서 털실뭉치를 가지고 노는 고양이의 모습에 집을 지키면서 천 짜기를 돕는다는 의미를 담아서 꼭 그리고 싶었겠지요.

👓 그래서 세로 중심선을 그리는 창밖의 배와 실내의 고양이는 구혼자들에게 등을 돌리고 있는 걸까요. 배와 고양이, 거지로 변장한 오디세우스가 페넬로페를 보고 있는 오른쪽 창을 연결하면 이등변 삼각형 구도가 되네요. 이 그림의 제목을 〈페넬로페의 고양이와 구혼자들〉로 바꿔도 좋겠네요.

📖 앞으로는 구도의 중요 포인트에 있는 고양이는 모두 중요 인물로 생각해야겠네요. 점점 즐거워지는군요.

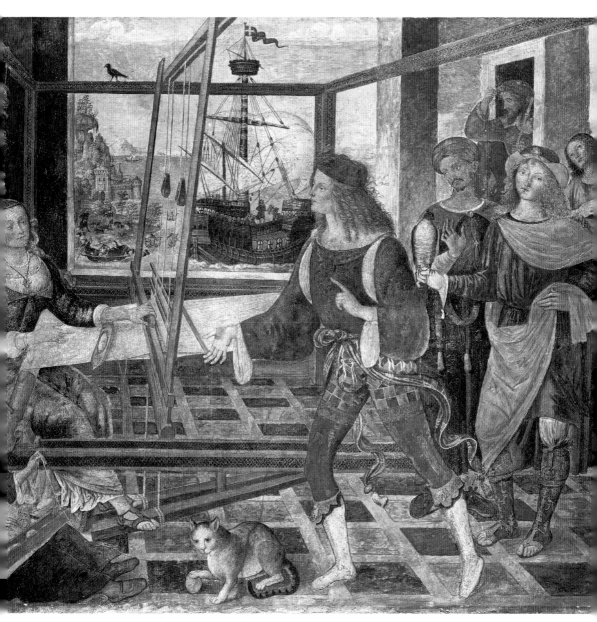

프레스코화, 캔버스, 152×126cm, 런던, 내셔널 갤러리

〈엠마오의 만찬〉

1525년
야코포 다 폰토르모 Jacopo da Pontormo (1494-1557)

👓 야코포 바사노도 그렸던 〈엠마오의 만찬〉은 피렌체 근교의 카루투지오 Certosa 수도원의 주문 제작 작품으로, 폰토르모의 젊은 시절의 걸작이지요. 당시 수도사들을 모델로 하였으며 제자들이 그리스도를 둘러싸고 대접하는 모습입니다. 윗부분에 삼각형으로 된 '신의 눈'은 폰토르모의 제자들이 나중에 그린 것 같아요. 색감이 풍부하고 세로로 펼쳐진, 스타일 좋은 인물들은 르네상스 후기의 매너리즘 mannerism이라는 우아하고 아름다운 양식을 보여주고 있어요.

📖 바사노의 〈엠마오의 만찬〉(그림10)에도 테이블 아래 고양이와 개가 있어요.

👓 맞아요. 옛날에 우피치 미술관에서 찍은 사진에서는 잘 몰랐는데 구글 프로젝트의 우피치 사진을 보니 선명하게 보이네요. 테이블 오른쪽 의자 아래 고양이 한 마리가 있고, 왼쪽 의자 옆에 고양이와 개가 있네요.

📖 오른쪽 고양이는 발톱을 세우고 무서운 눈으로 위협하는 모습입니다. 왼쪽 고양이도 화가 난 것 같네요. 개는 두 고양이 사이에 끼어서 겁에 질려 있군요. 테이블 아래에 있는 개와 고양이는 그 위에 있는 인간들과 어떤 관계일까요?

👓 해석이 쉽지는 않네요. 폰토르모는 개성이 강한 예술가로 고독을 즐겼어요. 아틀리에를 2층에 지어 사다리를 놓고 올라가서는 사다리를 치

워버렸다고 해요. 식사도 2층에서 줄을 맨 바구니를 내려 받아 먹었는데 늘 빵과 삶은 달걀, 양배추 같은 간단한 음식만 먹었다고 합니다. 그림 속 테이블에도 기본 빵만 있지요. 화가를 개파와 고양이파로 나눈다고 하면 폰토르모는 완전한 고양이파예요. 그의 아틀리에는 틀림없이 고양이들의 천국이었겠지요.(웃음)

📖 바닥에 누워 있는 느긋한 표정의 개는 그리스도의 출현을 알아차리지 못하는 멍청한 제자들을 의미할까요?

👓 그럴 수도 있지요. 개와 비교해보면 고양이는 예지 능력이 날카로워요. 그래서 화재나 지진이 일어나기 전에 사라진다는 이야기도 있지요. 하지만 먼 옛날 야생 동물이었던 개는 지금은 인간에게 지나치게 길들여졌습니다. 그림 속 고양이는 기적의 장면을 꿰뚫어보고 있는데, 오른쪽 고양이는 눈 앞이 밝아서인지 동공이 작고 왼쪽 고양이는 어두운 테이블 속에 있어서 동공이 크네요. 폰토르모의 뛰어난 관찰력은 세부에 신이 있다는 말을 생각하게 합니다. 화면 윗부분에 추가된 '신의 눈'은 하늘에 있는 고양이 눈처럼도 보이네요.

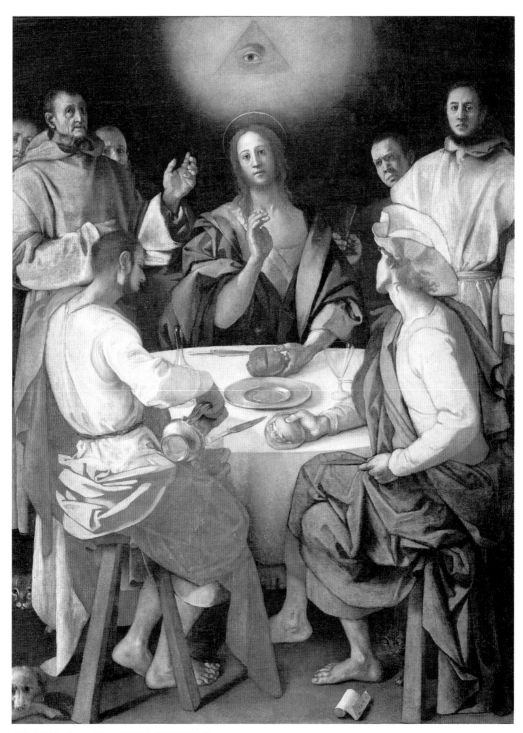

유화, 캔버스, 230×173cm, 피렌체, 우피치 미술관

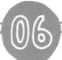

〈가나의 결혼식〉

1562-1563년
파올로 베로네세Paolo Veronese (1528-1588)

유화, 캔버스, 677×994cm, 파리, 루브르 미술관

📖 이 그림은 루브르 박물관에서 가장 큰 그림이죠. 현지에서 선생님의 갤러리 토크를 통해 들은 바 있습니다.

👓 그때 기억이 아직도 생생해요. 2011년 3월 13일 일본 동북지방 대지진 이틀 뒤였는데 핸드폰도 잘 터지지 않았지요. 다들 가족들의 생사를 걱정하는 상황에서 여유 있게 갤러리 토크를 할

입장이 아니어서, 등장인물의 해설까지는 신경을 쓰지 못했습니다. 이 그림은 제일 앞줄의 왼쪽과 중앙에 개, 오른쪽에 고양이가 그려진 동물화로서 의미가 큽니다.

📖 그리스도가 초대받은 결혼식에서 포도주가 떨어지자, 돌 항아리 속의 물을 포도주로 바꾸는 첫 번째 기적을 일으키는 장면이네요. 화가 베로

네세는 성경 속 이야기를 130명의 귀족을 등장시켜 무지개처럼 화려한 색채의 파노라마로 그리고 있습니다. 손님으로 온 그리스도와 성모가 중앙에 있고 신부와 신랑이 왼쪽 끝에 있습니다. 앞 열에 있는 4명의 악사 중 흰옷을 입은 사람이 베로네세고 다른 사람은 티치아노 등 베네치아파 화가라는 설도 있습니다.

👓 오른쪽에 포도주를 맛보는 관리인의 잔은 고급 베네치아 글라스고 안주는 검은 올리브라고 설명했죠. 그런데 화면 오른쪽에서 뒹구는 고양이의 의미까지는 생각하지 못했네요.

📖 왼쪽에 묶여 있는 사냥개는 가나 가문에서 키우는 개일까요? 놀고 있는 고양이의 모습을 보면서 부러워하는 것 같습니다.

👓 좋은 지적이에요. 나는 이 부분이 가나 가문의 고용인과 악사, 화가 같은 자유업 종사자의 고용 형태를 상징한다고 생각합니다. 즉 개는 샐러리맨입니다. 왼쪽에 보이는 중근동 무역으로 부자가 된 주인은 호화로운 터번을 쓰고 손님의 기분을 맞추고 있어요. 오른쪽에는 집에서 키우는 고양이가 포도주 항아리로 장난을 치고 있네요. 그러자 개는 고양이에게 "장난치지마! 우리 같은 샐러리맨은 얼마나 열심히 살고 있는 줄 알아?"라고 불평하는 것 같네요.

📖 하지만 프리랜서도 꽤 힘들어요.

👓 (웃음) 아무튼 베로네세는 이 그림을 통해 자신은 좋아하는 대상을 좋아하는 스타일로 그리는 자유로운 화가라고 주장하네요.

〈성모에게 이별을 고하는 그리스도〉

1521년
로렌초 로토Lorenzo Lotto (1480년경-1556)

👓 여러 지역을 돌아다니면서 선교를 한 그리스도는, 최후의 땅 예루살렘에 이르러 자신의 체포와 죽음을 예견하고 어머니 마리아에게 무릎을 꿇고 이별을 고합니다. 베드로와 다른 사도들은 조용히 지켜보고 성모는 마리아에게 부축을 받으며 쓰러지고 탄식하는 장면입니다. 이 이야기는 신약성서에는 없지만 중세의 전례본이나 당시의 수난극에는 빠지지 않는 장면입니다. 뒤러의 목판화 〈성모의 생애〉가 원본이라고 생각되며, 선배인 코레조도 1514년에 같은 주제를 유화로 그렸습니다.

📖 오른쪽에서 성서를 읽는 여성은 누굴까요? 강아지를 데리고 있네요.

👓 아마 그림을 주문한 귀족이나 부자의 부인, 즉 후원자의 초상이겠지요. 그림 앞쪽에 있는 사과는 인간의 원죄를, 체리는 성모의 순결을 상징하는 '천국의 과실'입니다. 전체 공간은 이탈리아 르네상스 양식의 아치 회랑으로 성모의 태내 이미지처럼 보입니다. 어라, 고양이가 없네요. 충실의 상징으로 개만 있나요?

📖 그럴리가요. 여기 고양이가 있습니다. 화면의 오른쪽 끝 원주가 시작되는 곳을 보세요. 꼬리가 긴 검정고양이가 눈을 빛내고 있네요.

👓 아, 그렇군요! 로토는 이렇게 잘 보이지 않는 곳에 고양이를 그렸네요.

📖 이 고양이는 〈수태고지〉(그림08)에서 나온 고양이와 달리 집에서 키우는 고양이 같지 않습니다. 그리스도가 가는 곳에 유다의 배반이 기다린다는 암시일까요?

👓 그렇다면 그리스도교에서 주장하는 나쁜 고양이의 의미겠군요. 그래서 고양이는 광처럼 더러운 구석에 숨어 있던 걸까요? 로렌초 로토에 관한 연구를 백 년 이상 끌어올린 버나드 베런슨은 이렇게 말했어요. "로토는 여러 곳을 여행하여 이탈리아의 곤궁함을 잘 아는 작가였다. … 로토는 환경에 대한 인간의 승리를 그리지 않았을 때 가장 그다웠다."(『르네상스의 이탈리아 화가』, 신조사)

📖 베네치아와 로마의 번영에서 밀려난 화가의 고독감이 이 회화의 본질처럼 느껴집니다. 그렇다면 이 그림은 가장 로토다운 그림일지도 모르겠네요.

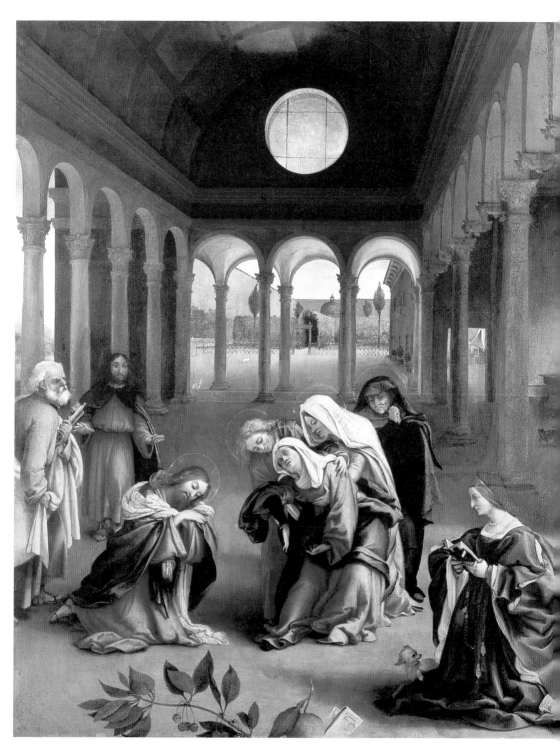

유화, 나무패널, 126×99cm, 베를린, 국립 회화관

〈수태고지〉

1530년 중반
로렌초 로토Lorenzo Lotto (1480년경-1556)

🔍 로토는 내가 제일 좋아하는 르네상스 화가인데 정작 그의 그림을 볼 기회가 없어 아쉽네요. 베네치아에서 태어난 로토는 바티칸의 율리우스 2세가 주도한 장식 사업에 선발되어 로마로 갑니다. 그러나 그의 행운은 거기가 끝으로, 나중에 온 후배 라파엘로에게 일을 전부 빼앗기고 해고됩니다. 그 뒤에는 일을 찾아 각지를 전전하면서 '방랑의 화가'로 불리는 신세가 돼요. 나에게는 이러한 화가의 불안정이 오히려 매력으로 느껴집니다. 그는 베네치아의 조르조네나 티치아노, 파르마Parma의 코레조뿐만 아니라 라파엘로에게서도 충분한 영양을 흡수해서 강렬한 개성을 만들어냈어요. 이 그림이 그의 대표작이지요.

📖 보통은 가로 형태인 〈수태고지〉의 구도를 세로로 했네요? 그림 한가운데에는 검정고양이가 달리고 있습니다. 정확하게 말하자면 갈색의 줄무늬고양이인데 무슨 의미일까요?

🔍 이 그림에 대해 여러 해설이 있지만, 이렇다 할 정답은 없는 것 같아요. 우리가 한 번 생각해봅시다. 먼저 베란다 쪽 하늘에서는 신이 양손으로 마리아에게 기를 보내는 듯한 포즈를 취하고 있습니다. 마리아의 몸을 보니 이미 예수가 수태된 것 같군요. 이런 내용을 그리려면 가로 형태의 구도는 무리지요. 또 마리아의 풍부한 표정을 정면에서 그린 것도 포인트입니다. 마리아가 천사의

출현을 무서워해서 도망갔다는 해설도 있었지만, 무릎을 꿇고 있는 상태에서 도망간다면 넘어지겠지요. 즉 마리아의 표정과 양손의 포즈는 『누가복음』의 4단계 해석에서 나오는 놀라움, 당황, 겸허, 순종 중에서 '놀라움'과 '당황'을 표현한 것으로 공포는 아니라고 생각합니다.

📖 어느 해설에서는 악마에 씌인 고양이가 천사의 출현에 놀라 도망가는 것이라고도 합니다. 꼬리가 길게 퍼져 있는 것으로 보아 뛰고 있는 것은 확실하네요.

🔍 이 고양이는 악역은 아니고 전설 속 예수 탄생 장면에 나오는 새끼를 낳은 엄마 고양이라고 생각해요. 배와 젖이 부푼 것처럼 보이지 않나요? 바닥에 움직이는 고양이가 있는 편이 조형상으로도 빈틈없이 좋지요.

📖 맞아요. 마리아의 얼굴처럼 고양이의 놀란 눈도 귀엽습니다. 로토 아이디어의 승리네요.

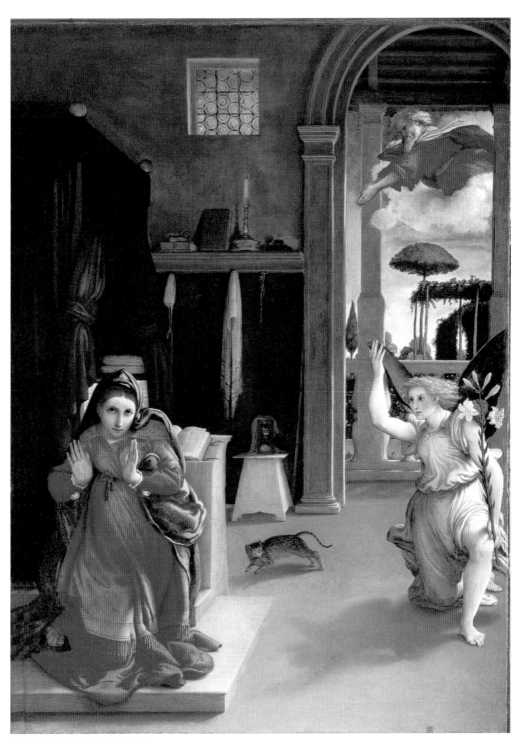

166×114cm, 레카나티, 시립 미술관

〈노아의 방주〉

1570년
야코포 바사노Jacopo Bassano (1510-1592)

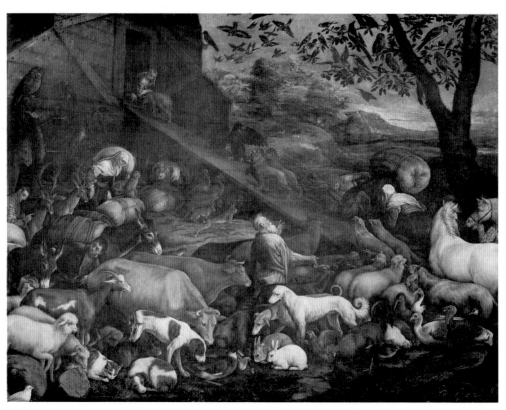

유화, 캔버스, 207 ×265cm, 마드리드, 프라도 미술관

바사노는 이탈리아 르네상스 시대 베네치아파의 화가로, 성서화를 주로 그렸지만 연회 풍경이나 농촌의 풍속도 잘 그렸습니다. 특히 그림 배경에 동물을 자주 그렸습니다. 『창세기』에 나오는 「노아 이야기」는 제가 쓴 『성서의 명화는 왜

이렇게 재미있을까』를 참조해주세요. 이 장면은 대홍수가 일어나기 전 신의 명령을 받은 노아가 동물들과 새, 가족들을 배에 태우는 모습입니다.

암수 한 쌍의 동물들이 얌전하게 줄을 서서 차례를 기다리는 모습이 재미있네요. 제가 고양

이를 좋아해서인지, 주위의 다른 동물들보다는 고양이가 먼저 눈에 들어오네요. 화면 왼쪽 아래에서 이쪽을 보고 있는 삼색 고양이를 보지요. 삼색 고양이는 유전적으로 대개가 암놈이니 엉덩이를 보이며 돌아앉은 안쪽의 줄무늬고양이가 수컷이 확실하겠네요. 암고양이는 눈앞의 쥐를 보고 있는지 아니면 곧 닥칠 대홍수를 예감한 건지 귀를 쫑긋 세우고 긴장한 모습입니다. 반면에, 옆에서 몸을 말고 자던 개는 어리둥절한 표정입니다.

👓 삼색 고양이는 일본에만 있다고 생각했는데, 르네상스 시대 이탈리아에도 있었군요. 하지만 노아가 살던 때 유대 지방에 그림 속 고양이가 있었나가 문제네요. 역시 화가의 상상이겠지요?

📖 성서의 천지창조 이야기는 기원전 5000년 정도인가요? 이집트나 중근동의 집고양이 역사도 그 무렵부터 시작되어서, 고대 에트루리아Etruria를 걸쳐 유럽으로 퍼졌는데, 노아의 방주 전설이 있던 기원전 3000년 무렵에는…

👓 어쩌면 삼색 고양이나 줄무늬고양이도 있었을지 모르겠네요. 해상 국가를 거점으로 한 베네치아파 화가 바사노라면 쥐 잡기에 필요한 고양이를 배에 태우고 싶었겠지요. 이 그림은 성서화라기보다는 동물화라고 할 수 있습니다. 이런 그림이 미술관에 있다면 아이들이 좋아하겠네요.

📖 베네치아는 바다에 떠 있는 섬들로 이루어진 연합국으로, 건물만 있고 가축은 없어요. 그래서 바사노의 동물화가 인기가 있었다고 생각합니다. 바사노는 특히 고양이의 표정에 집중한 것 같습니다. 지금부터 바사노가 고양이를 그린 두 작품이 이어집니다. 흥미진진하네요!

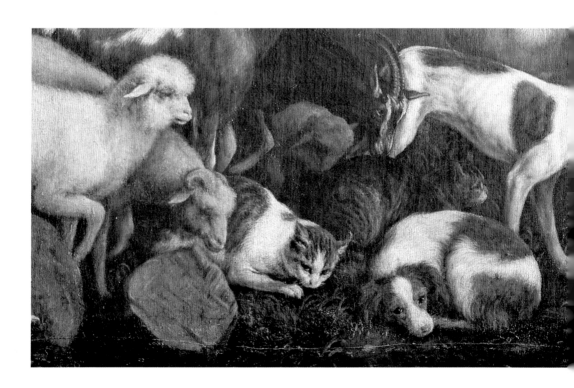

〈엠마오의 만찬〉

1538년경
야코포 바사노Jacopo Bassano (1510-1592)

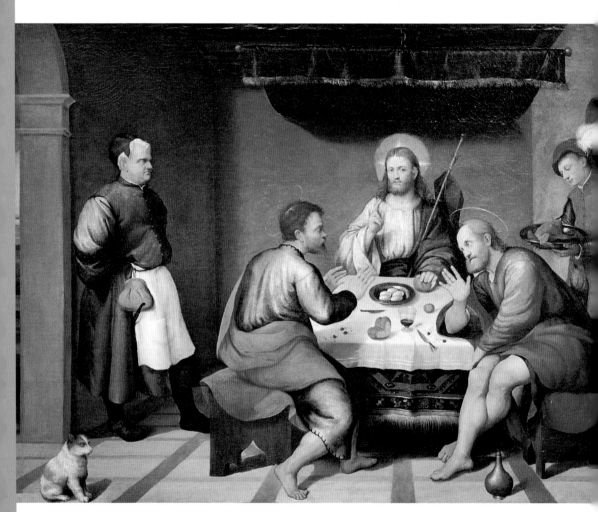

유화, 캔버스, 100.6×128.6cm, 미국, 포트워스, 킴벨 미술관

🐌 이 그림은 앞 작품보다 먼저 그려진, 바사노의 20대 작품입니다. 같은 소재의 다른 성서화에서도 고양이와 개가 등장하므로 이 그림은 다른 그림들의 원형이네요. 단순명료한 구도입니다.

📖 부활의 날 그리스도는 예루살렘 근처 엠마오로 향하는 사도 두 사람과 함께합니다. 숙소에서 저녁을 먹던 사도들은, 그리스도에게 빵을 받은 다음에야 그를 알아봅니다. 하지만 그 순간 그리스도는 사라진다는 이야기입니다.

🐌 맞아요. 같은 주제를 그린 그림으로는 바사노의 후배이자 초기 바로크 미술의 거장, 카라바조의 작품이 있습니다. 그 작품과 비교할 때 구도의 충분한 여백과 여유로운 느낌에서 아직 르네상스의 느낌이 남아 있네요.

📖 왼쪽에 있는 주인집 개와 오른쪽에 얼굴을 내밀고 있는 고양이가 서로 노려보고 있는 구도에서 긴장감이 느껴집니다. 이들이 없었다면 그림은 상당히 허전했겠네요.

🐌 저도 그렇게 생각해요. 두 마리의 동물이 그림의 아랫부분을 팽팽하게 긴장시키고 있네요. 고양이 얼굴이 표독스러워요. 개를 노려보는 것 같습니다.

📖 그림 속 고양이는 주방에서 쥐를 잡는 고양이에요. 바로 위에 있는, 닭+이를 서빙하는 요리사가 귀여워했겠지요.

🐌 그렇군요. 주인을 따라다니는 왼쪽의 개는 식당 주위가 자기 영역일까요? 바사노는 그림에 두 동물의 습성 차이를 그렸군요.

📖 전신이 그려진 개와 달리 고양이는 얼굴만 그려졌네요. 하지만 저는 바사노가 고양이를 더 좋아한다고 생각해요.

🐌 그런가요? 뒤에 소개하는 뒤러의 그림에서도 나오지만 개와 고양이는 인간의 네 가지 기질을 표현하는 '사성론四性論'과 관계가 있습니다. 즉 여인숙 주인의 처진 지갑처럼 개는 '우울질憂鬱質'인 멜랑콜리를 표현하고, 고양이는 화를 잘 내는 '담즙질膽汁質'로 오른쪽에 앉아 있는 중년 사도와 연결할 수 있네요. 왼쪽 사도가 '점액질粘液質'이라면 젊은 요리사는 '다혈질多血質'일까요?

📖 그렇다면 그리스도는 어떤 성질이 될까요? 그리스도는 네 가지 성질을 통합한 이상적인 성질이 되겠네요!

🐌 사성론은 당시 베네치아에서 유행하던 생각인데, 이런 관점으로 그림을 해석하는 것도 즐거운 일이죠.

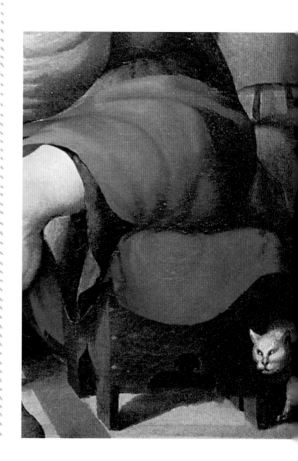

〈최후의 만찬〉

1546년경

야코포 바사노Jacopo Bassano (1510-1592)

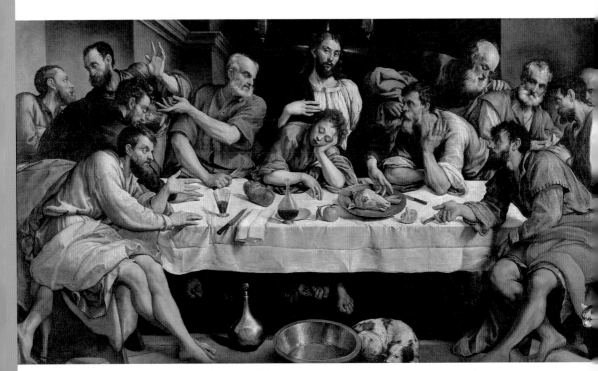

유화, 캔버스, 168×270cm, 로마, 보르게세 미술관(아테나움The Athenaeum)

👀 〈최후의 만찬〉은 레오나르도 다빈치가 1480년 무렵 밀라노에서 그린 그림이 가장 유명합니다. 이 그림보다 60년 먼저 그려진 그림이지요. 바사노는 고전을 연구해서 자신의 그림에 미켈란젤로의 복잡한 인체 포즈나 베네치아파의 선명한 색상을 도입했습니다.

📖 모두가 흥청거리는 모습이네요. 잔치를 그린 풍속화 같습니다.

👀 맞아요. 앞에 나온 베로네세의 〈가나의 결혼식〉(그림06)도 그렇지만 베네치아파는 성서화에도 현세의 즐거움을 표현한, 오락적 요소가 강한 그림을 그렸습니다. 이 장면은 그리스도가 예루살렘에 입성하기 전 제자들과 마지막 만찬을 하면서 유다의 배신을 밝히는 장면입니다. 이 그

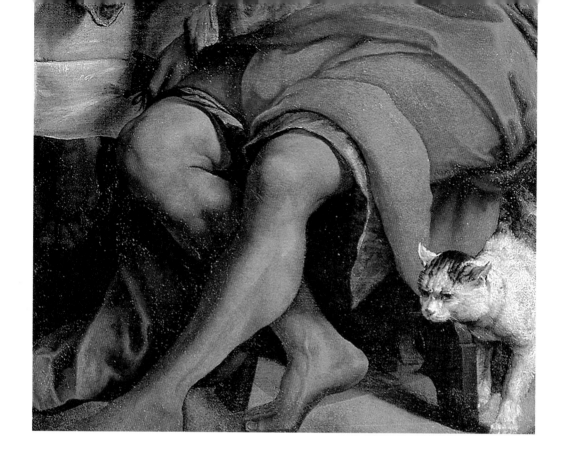

림에서 유다가 어디에 있는지 알겠어요?

📖 음… 일단 그리스도 앞에서 턱을 괴고 있는 사람은 젊은 요한이지요?

👓 맞아요. 왼쪽에서 칼을 들고 있는 사람이 베드로고요. 두 사람은 확실히 아니고, 분위기 상으로 앞쪽 좌우에 앉아서 "너냐?", "아니, 저 놈이야"라고 얘기하는 사람들도 아니겠군요.

📖 그렇다면 오른쪽 테이블에 혼자 있는, 황색 옷을 입은 옆모습의 남자인가요?

👓 맞습니다. 그리스도의 말 한마디에 얼어붙은 듯한 표정과 포즈를 취한 것도 그가 유다임을 나타내고 있어요. 베드로의 오른쪽 손과 그리스도의 시선도 유다를 가리키고 있는 것 같아요. 여기서 주목할 점은 화면 오른쪽 아래에 등장하는

고양이의 반신이에요.

📖 앞에서 본 〈노아의 방주〉(그림09)처럼 개는 몸을 말고 자고 있는데, 고양이는 귀를 세우고 잔뜩 경계하는 모습이네요. 당시 기독교에서 고양이는 환영받지 못했어요. 중세에는 마녀의 심부름꾼으로 취급되어 화형을 당하기도 했고요.

👓 그렇다면 그림 속으로 들어오는 고양이는 유다의 배신이라는 나쁜 소식을 상징하겠군요. 그 반면 인간에게 충실하지만 위기를 모르고 잠든 개는 그리스도의 다른 제자들을 상징하고요.

📖 바사노는 인간의 가혹한 드라마를 고양이와 개의 일상적인 움직임으로 암시하고 있네요. 다시 한 번 바사노의 뛰어난 기량을 실감하게 됩니다.

12

〈세례자 요한의 탄생〉

1554년경
야코포 틴토레토 Jacopo Tintoretto (1518-1594)

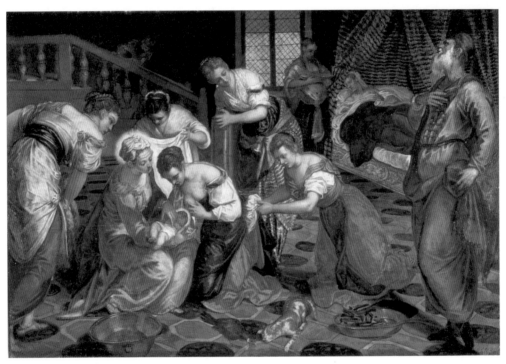

유화, 캔버스, 181×226cm, 상트페테르부르크, 에르미타주 미술관

 🐚 틴토레토는 티치아노와 미켈란젤로 밑에서 공부한 16세기 베네치아파 매너리즘의 거장입니다. 그의 대형 작품들은 베네치아의 여러 궁전과 성당에서 볼 수 있고 전 세계 미술관에도 소장되어 있습니다. 이 작품도 그중 하나로, 요한의 이야기를 담고 있습니다. 신의 은총으로 성모 마리아의 조카인 노부부 엘리자벳과 사가랴 사이에서

요한이 태어납니다. 요한은 구약성서와 신약성서를 연결하는 중요한 성인으로, 후일 요르단 강에서 그리스도에게 세례를 준 인물입니다. 요한이 갓 태어났을 때 아버지 사가랴는 아이에게 자신의 이름을 물려주려다가 천사의 분노로 말을 못하게 됩니다. 그러나 어머니 엘리자벳이 아이에게 요한이라는 이름을 지어주자, 사가랴의 몸이

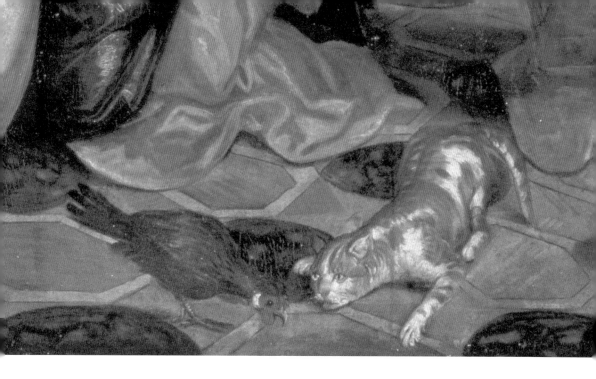

원래대로 돌아오는 기적이 일어납니다. 화면의 오른쪽에서 사가랴는 감사와 감격을 표현하네요.

📖 오른쪽 원경에는 출산 전 침대에 누워 있는 엘리자벳, 왼쪽 근경에는 출산 후 엘리자벳이 유모의 젖을 요한에게 먹이는 장면이 그려져 있습니다. 이 그림은 당시 베네치아 귀족 여성의 풍속을 잘 나타내고 있습니다. 근데 바닥을 보면 천적인 닭과 고양이가 사이좋게 있네요? 둘이 함께 그려져 있는 상황이 이상하네요. 암탉은 열심히 뭔가를 쪼고 있어요.

👓 고양이가 눈을 살짝 치켜뜬 것도 미묘하네요.(웃음) 삼색 고양이니 암컷이겠군요. 배가 고파서 달려들고 싶은 걸까요?

📖 그런 것 같지는 않아요. 암탉은 알을 많이 낳고 고양이는 다산을 하는 동물이니, 아기의 탄생과 수유 장면에 어울리는 길한 동물들 아닐까요? 조금 더 깊게 들어가보면 어떨까요?

👓 어쩌면 이 그림은 세례 요한의 비극적인 운명을 예고하는지도 모릅니다. 요한은 유대왕 헤롯의 불륜을 비난해서 옥에 갇히고 마지막에는 살로메의 요구로 참수됩니다. 이 암탉도 언젠간 고양이에게 공격을 당하지 않을까요….

📖 그렇다면 불쌍하네요. 하지만 닭이 요한처럼 황금알을 낳는 암탉*이라면, 고양이의 손을 피할 수 있을지도 몰라요.

👓 그렇지요. 이 장면에는 어울리지 않는 암탉이지만, 황금알을 낳는 닭이라면 고양이쯤은 신경도 쓰지 않고 유유히 살아갈 수 있겠지요. 고양이는 암탉을 공격하면 자신이 쫓겨날 것을 알고 매우 분한 표정을 짓고 있네요.

* 황금알을 낳는 암탉: 세례 요한이 예수보다 먼저 태어나 예수에게 세례를 주었다는 점에서 요한을 닭, 예수를 황금알로 비유한다.

〈고양이를 괴롭히는 아이들〉

연대 미상

안니발레 카라치Annibale Carracci (1560-1609)

📖 두 아이가 고양이를 괴롭히는 장면입니다. 가재를 성나게 해서 고양이의 귀를 물게 하고 있어요. 지금이라면 문제가 있는 그림이네요.

👓 다행히 아직 물지는 않은 것 같군요. 저 집게발에 물리면 정말 아프겠어요.

📖 네, 고양이 얼굴을 보세요. 굉장히 싫은 표정입니다.

👓 카라치 가문은 볼로냐의 화가 일족인데, 그중에서 안니발레 카라치는 16세기 말 로마의 파르네세 추기경에게 고용되어 바로크 시대 궁전 장식으로 한 세대를 풍미했습니다. 다양한 소재의 그림으로 종교와 신화는 물론 자화상이나 풍경화, 풍속화까지 그린 근대적인 화가입니다.

📖 이 그림은 명문가 자녀의 장난을 소재로 한 풍속화네요. 18세기 로코코 시대라면 카라치는 장 오노레 프라고나르 정도의 화가일까요?

👓 카라치는 그 정도로 혁신적인 화가는 아닙니다. 동시대 북이탈리아 출신 화가인 피터르 브뤼헐 같은 플랑드르 회화의 영향을 받았다면 도덕적 교훈이 담겨 있겠네요.

📖 그렇다면 이 그림의 다음 장면은 고양이의 역습이 되겠네요.

👓 집고양이라도 참을성이 한계에 다다르면 발톱을 세우고 달려든답니다. 어릴 때 집에 놀러 온 친구가 당한 적이 있어요.(웃음) 일본의 "자는

아이는 깨우지 마라"거나 "긁어 부스럼" 같은 속담의 이탈리아 버전일까요? 두 아이가 연인 관계라면 고양이에게 장난을 치는 모습에 성적 유희의 의미가 있을지도 모르겠네요. 그러기에는 아직 너무 어리죠?

📖 나이는 중요하지 않아요. 이탈리아를 배경으로 한 셰익스피어의 『로미오와 줄리엣』에서 로미오는 16살, 줄리엣은 14살인 걸요. 어쨌든 두 아이는 매우 즐거운 표정이네요. 소년 시절의 화가 카라치도 이랬겠지요.

👓 그가 젊은 시절(1585-1588) 볼로냐에서 그린 그림 가운데 강에서 낚시를 하는 그림이 루브르에 있는데, 그 그림도 자연을 애호하는 카라치의 실제 체험 같아요. 이 고양이 그림은 로마의 귀족 가문을 위해 그려진 것이므로 고양이나 여자아이에게 혼줄이 난 소년 카라치가 보내는 진지한 경고 같기도 합니다.

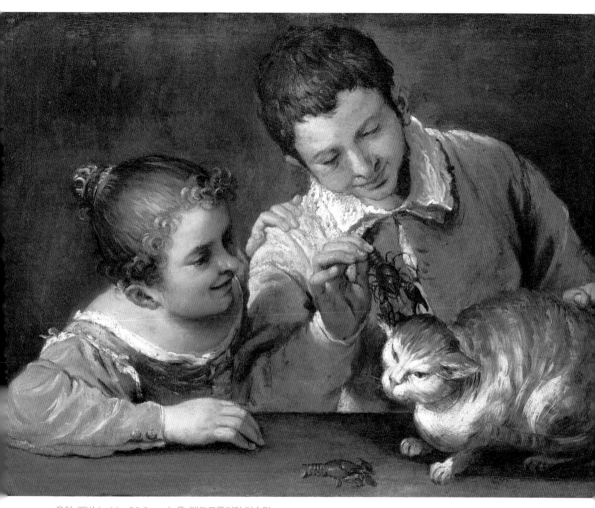

유화, 캔버스, 66×88.9cm, 뉴욕, 메트로폴리탄 미술관

<div align="center">

14

〈광장의 전경〉

1733-1735년
조반니 안토니오 카날레토Giovanni Antonio Canal (1697-1768)

</div>

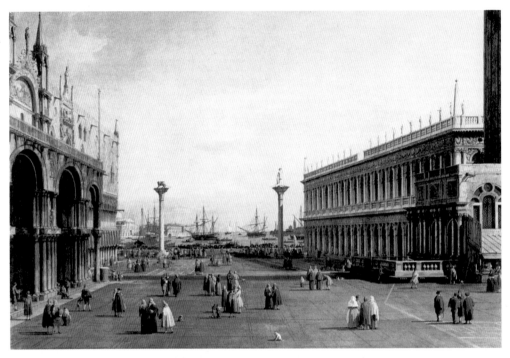

유화, 캔버스, 68.6×91.5cm, 로마, 국립 회화관

 이 전망은 풍경화가 카날레토가 즐겨 그리던 해안 도시 베네치아의 현관, 산 마르코 피아체타Piazzetta라고 하는 작은 광장입니다. 왼쪽이 11세기 비잔틴 양식의 산 마르코 성당, 오른쪽이 16세기 르네상스 건축인 마르코 도서관입니다. 그림에는 없지만 그 앞이 총독 관저인 두칼레 궁전Palazzo Ducale이 있는, 도시에서 가장 화려한 장

소지요. 정면 선착장에는 베네치아 성인인 산 마르코와 산 테오도로 원주가 있고 범선 건너편에는 산 조르조 섬의 종루가 보입니다.

 어디서 본 풍경일까요?

 산 마르코 광장을 둘러싼 3층 상점 건물, 무어인의 시계탑이 있는 아치 윗층의 원형창에서 본 풍경이에요.(우측 사진 참조) 당시 이 장소는 베

2013년 3월 대홍수 뒤 이데 촬영

네치아 최고 풍경 가운데 하나로 저녁 시간이면 시민들이 모여 이야기를 나누는 명소였습니다. 이 그림에도 자연스럽게 고양이와 개가 섞여 있습니다. 그림 앞쪽 중앙에 오도카니 앉아 있는 고양이 한 마리가 보이네요.

📖 그림이 작아서 개처럼도 보이는데 어떻게 구별을 하셨어요?

👓 꼬리가 길고 여유 있게 주위를 의식하지 않는 모습은 분명 고양이입니다.

📖 개는 사람 곁에 붙어 있는 습성이 있으니 카날레토는 그보다 자유로운 고양이를 그렸겠지요. 이탈리아에서 선생님의 미술 투어를 들었을 때, 로마 거리에서는 고양이를 많이 보았습니다. 베네치아에는 가지 못했는데, 지금도 베네치아 거리에서 고양이를 볼 수 있나요?

👓 그럼요. 일본인 카메라맨이 거리의 고양이를 찍은 『베니스의 고양이*Cat in Venice*』라는 사진집도 있어요. 캄포*Campo*라는 좁은 광장에는 창틀이나 계단에 고양이 몇 마리가 자고 있습니다. 그래도 항구 창고의 쥐 잡기용으로 고양이를 키우던 옛날에 비하면 지금은 수가 많이 줄었다고 할 수 있죠. 재작년 3월에 갔을 때도 수위가 높았는데, 최근에는 만조기에 비가 내리면 도시가 침수되는 일이 잦아서 물을 싫어하는 고양이가 살 장소가 줄어서 같아요. 동물애호단체가 본섬의 고양이를 주변 섬들로 이주시킨다는 이야기도 들었어요.

📖 선생님이 찍은 사진으로도 알 수 있듯 지구 온난화는 고양이에게도 큰 문제네요. 온난화가 더 진행되기 전에 베네치아에 가봐야겠습니다.

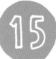

〈아담과 이브〉

1504년
알브레히트 뒤러Albrecht Dürer (1471-1528)

👓 이 작품은 독일 르네상스의 거장 뒤러의 명작 판화입니다. 제 서양미술사 강의에서 이 그림의 이코놀로지(도상해석학)를 설명한 적이 있어요.

📖 네. 뒤러는 당시 유행하던 4기질론을 좋아해서 에덴동산의 동물들에게 네 가지 기질을 적용하여 그렸다고 하셨죠? 오른쪽 깊숙한 곳에 있는 소가 점액질, 나무 그늘에 있는 큰 염소가 우울질, 아래에 있는 토끼가 다혈질, 그리고 그림 앞에 있는 고양이가 담즙질이었지요?

👓 잘 기억하고 있네요. 그 밖에도 앵무새는 하늘의 대기와 관계 있는 다혈질, 지혜의 열매를 먹고 땅을 기어 다니는 뱀은 우울질과 결부됩니다.

📖 그렇다면 아담 발밑에서 고양이가 노리는 쥐는 무슨 성질일까요?

👓 쥐 말인가요…. 고양이로 표현된 이브가 쏘아보자 꼼짝 못 하는 상태를 보면 공처가 기질인가?(웃음) 자학 개그는 그만하고. 이 그림에서 지혜의 열매를 아담에게 건넨 사람은 이브이니 아담보다 중요한 인물 같아요.

📖 고양이를 맨 앞에 그린 것은 뒤러가 인간의 본질이 고양이와 닮았다고 생각했기 때문일까요?

👓 나는 고양이가 아담과 이브의 육체 연령을 나타낸다고 생각합니다. 둘은 청소년기인 다혈질로 보기에는 나이가 있고, 노년기인 점액질로 보기에는 나이가 모자랍니다. 그러므로 완벽한 어른의 육체를 가진 장년기의 아담과 이브의 기질을 고양이의 담즙질로 생각한 것이지요. 화를 잘 내는 담즙질은 사자로 그려지기도 합니다.

📖 그렇다면 사자가 너무 커서 고양이로 바꿔 그린 거네요?

👓 그렇다고 생각합니다. 뒤러는 이 그림을 그릴 때 그리스와 로마 조각의 이상적인 아름다움을 완전히 받아들여 낙원에서 추방되기 전의 아담과 이브의 모습을 가장 아름답고 완전한 상태로 그렸습니다. 인간이 지혜의 열매에 손을 대려는 순간 숲 속에서 네 마리의 동물이 나타납니다.

📖 그래서 인간의 기질이 지금처럼 분열된 것이군요. 저는 계속 고양이의 담즙질이고 싶어요.

👓 나는 이미 시간을 놓쳤으니 염소의 점액질이겠네요. 그나마 우울질은 되고 싶지 않네요.

〈쾌락의 정원〉의 왼쪽 패널 〈낙원〉

1500-1505년
히에로니무스 보스Hieronymus Bosch (1450-1516)

🐚 이 그림은 16세기 플랑드르 회화의 걸작으로, 현대의 초현실주의 회화와도 통하는 점이 있는 이상한 그림입니다. 프라도 미술관에서 스페인 회화를 제외한 그림 중에서는 가장 감격한 그림으로 몇 번이나 보았어요. 순진했던 인간이 쾌락을 알고 여러 가지 나쁜 짓을 해서 벌을 받는 장면입니다. 미술관에서 볼 때는 그림의 여러 장면을 보기에 바빠서 동물은 제대로 보지 못했어요. 그 당시에는 알아차리지 못했지만, 이 그림에서 동물은 꽤 중요한 역할을 하고 있더군요.

📖 맞아요. 먼저 왼쪽 패널 〈낙원〉을 보면 이상하게 생긴 탑과 기린, 코끼리가 있는 사파리 같은 장소에서 신이 이브를 창조하여 아담에게 소개합니다. 앞에 있는 호수에서 기어 나온 개구리는 백로 같은 새에게 먹히고 있습니다. 그림 왼쪽 나무 밑에는 쥐를 문 고양이가 걸어가고 있습니다.

🐚 이 고양이는 몸이 가늘고 반점이 있으니 살쾡이일까요? 아직 인간에게 길들여지지 않은, 야성의 본능을 드러낸 '고양잇과'의 느낌이네요. 그렇지만 나쁜 느낌은 없습니다. 생존 경쟁은 태어났을 때부터 시작되었고 고양이의 임무는 쥐를 잡는 것이니까요.

📖 〈쾌락의 정원〉의 중앙 패널을 보면 호수 주위를 말과 소, 낙타와 함께 큰 고양이 같은 동물들이 인간을 태우고 달리고 있습니다.

🐚 인간이 타고 있는 큰 동물은 사자나 표범일까요? 고양잇과임은 틀림없지만 '동물을 타고 달린다'는 도상은 성적인 쾌락을 나타낸다고 생각합니다. 사람들이 탄 동물 중에는 고양잇과 동물도 있네요. 사육된다는 의미지요. 오른쪽 패널 〈지옥〉에 고양이 같은 동물이 있나요?

📖 고양이 얼굴처럼 생긴 괴물은 있지만 고양이는 없습니다. 다행이네요.

🐚 히에로니무스 보스는 〈쾌락의 정원〉의 중앙 패널에서 인공적인 문명이 인간을 타락시키듯 동물의 순수한 세계도 인간의 사육으로 괴물처

〈쾌락의 정원〉 중앙 부분

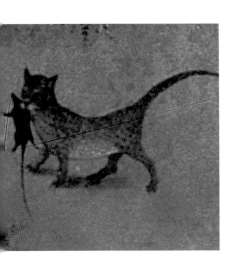

럼 변한다는, 일종의 역유토피아 사상
을 표현합니다. 즉 화가는 인간이 애완
용이나 목적을 가지고 키운 새나 동물
에게 '지옥에서는 말이야', '사후 세계
에서는 말이야'라고 속여온 것과 정반
대의 세계를 오른쪽 패널 〈지옥〉에서
적나라하게 보여줍니다. 2011년 조사
에 따르면 연간 14만 마리의 고양이와
5만 마리의 개가 버려지고 살처분되는
일본에서는 직시하기 어려운 그림입
니다.

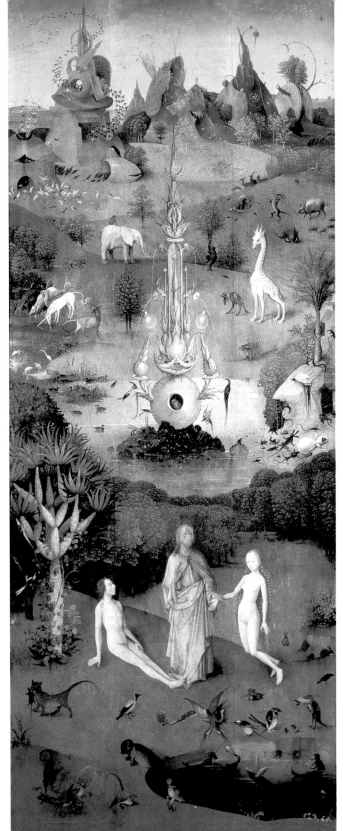

유화, 패널, 220×97cm
마드리드, 프라도 미술관

〈기도하는 노파〉

1656년
니콜라스 마스 Nicolaes Maes (1634-1694)

👓 젊은 시절 렘브란트의 제자로 그림을 배운 마스는 스승이 죽은 뒤에는 네덜란드를 대표하는 풍속화가와 초상화가로 활약했습니다. 그중에서도 높은 평가를 받는 그림은 1650년 중반 무렵에 그린, 여성을 주인공으로 한 실내 풍경입니다. 마스는 렘브란트나 베르메르가 연상되는 화가로 풍부한 명암과 빛의 사용, 조화롭고 화려한 색채, 정물화 같은 세밀 묘사 등에서 일류급 재능을 보여줍니다. 특히 인기가 있고 잘 팔린 그림들을 보면 가정부가 대화를 엿듣는 모습이나 졸고 있는 모습처럼 별로 진지하지 않은 모습을 그린 그림이라는 점이 재미있어요.

📖 그림 속 노파는 열심히 식전 기도를 하고 있네요. 이 집의 주부일까요? 아니면 창틀에 걸린 열쇠로 보아 가정부일까요?

👓 남편을 일찍 여읜 과부 같아요. 집 안에 기념품이 장식되어 있고 제대로 된 식탁이 차려져 있네요. 테이블보를 깐 것만 봐도 가정부의 식탁은 아니라고 생각해요.

📖 오른쪽 밑의 고양이를 보세요. 발톱으로 테이블보를 당기고 있네요. 고양이는 꼭 이런 장난을 쳐요. 접시 위의 연어 토막을 노리는 걸까요?

👓 학예원 시절 친하게 지낸 미야시타 기쿠로는 어려운 내용을 쉽게 쓰는 재능 있는 친구로, 4개월 간의 신문 연재를 모아 『모티브로 읽는 미술사』(지쿠마문고)를 썼습니다. 그 책도 고양이를 테마로 다루고 있습니다. 하지만 그는 로렌초 로토의 〈수태고지〉(그림08)에 나오는 고양이를 '악마의 화신'이자 '기도를 방해하는 악마의 사자'로 간주하면서, '고양이는 개와 대조적으로 악역이 될 운명이다'라고 해석했어요. 그의 기술에 따르면 이 책의 입장은 좀 곤란해져요.

📖 다소 악의적인 해석이네요. 이 그림은 마스의 다른 그림처럼 한눈파는 사이 고양이가 새나 생선을 가로채는 모습일 뿐, 고양이가 악마에 씐 것은 아니에요. 테이블보 위에는 포트나 금속 접시에 담긴 큰 치즈가 놓여 있어 고양이가 한 발로 당길 수 있는 무게가 아니에요. 어디까지나 고양이의 귀여운 장난질로 봐야 합니다.

👓 미야시타에게 이 책을 주고 다시 한 번 생각해보자고 해야겠군요. 마스는 집에서 키우던 고양이에게 밥을 잘 주지 않았던 걸까요? 고양이의 식탐이 상당하네요.

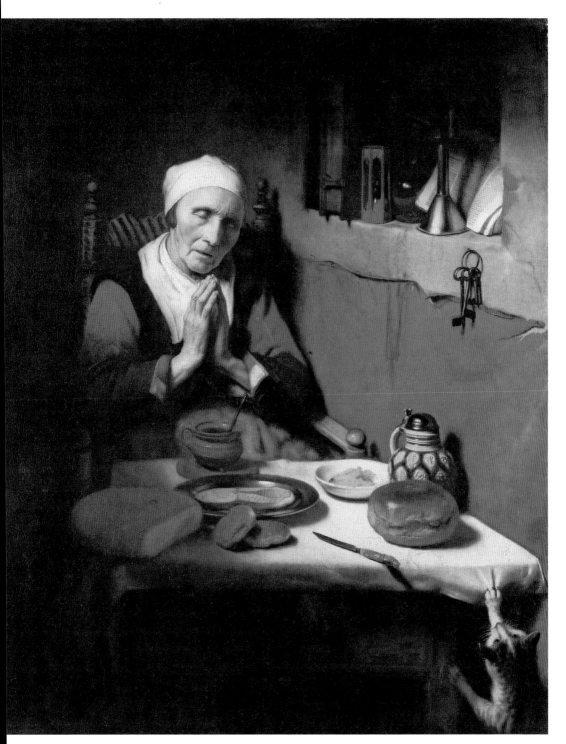

유화, 캔버스, 134×113cm, 암스테르담, 국립 미술관

〈사티로스로 변한 주피터, 그리고 안티오페와 쌍둥이 아들 암피온과 제토스〉

1535-1545년경
빈센트 살라에르Vincent Sallaer (1500년경-1589)

🔍 살라에르는 지금의 벨기에 메헬런Mechelen에서 태어나고 죽은 화가로 기록이 별로 없습니다. 젊었을 때는 북이탈리아의 브레시아Brescia에 있었던 것 같습니다. 밀라노 시대의 레오나르도 다빈치나 피렌체의 안드레아 델 사르토의 영향은 흰 피부를 표현한 그러데이션이나 군상의 구도에서 느껴집니다. 특히 〈레다와 백조〉나 〈자애〉처럼 그가 능숙하게 그렸던 화제에서는 그런 영향이 확실하게 드러납니다. 이탈리아 회화의 좋은 부분을 절충하고 흡수한 알프스 북부 매너리즘Mannerism*의 전형적인 화가예요.

📖 안티오페는 그리스 신화에 나오는 테베Thebai의 왕녀로, 숲에서 반인반수인 사티로스로 변신한 주피터(제우스)의 쌍둥이를 임신합니다. 오른쪽 뒤에 있는 야만스럽게 생긴 남자가 사티로스입니다. 뭔가를 응시하면서 씩 웃고 있네요.

🔍 그야 안티오페의 아름다운 나신, 특히 가슴이겠지요.(웃음) 쌍둥이 중 한 명은 마루에서 고양이에 기댄 채 엄마 안티오페에게 야생화를 건네고 있습니다. 오른쪽 의자 위에 서 있는 아이는 아래에 있는 형제를 가리키며 떼를 쓰고 있네요. 자기도 고양이를 안고 싶다고 하는 걸까요?

📖 글쎄요. 보통 고양이라면 싫어하겠지만, 아이가 기대고 있는 큼직한 줄무늬고양이는 의젓하게 가만히 있네요. 어떤 의미가 있는 걸까요?

🔍 안티오페 뒤에 있는 두 아이는 안티오페의 유두를 잡거나 들러붙어 있습니다. 자기 아이도 아닌데 그냥 두는 것은 안티오페가 '자애'의 상징이기 때문입니다. '자애'는 라틴어로는 카리타스caritas 영어로는 체러티charity입니다. 보통 비너스는 자신의 아이인 큐피드만 안고 있지만, 안티오페는 많은 아이와 함께 그려져 자애를 표현합니다. 자애가 사티로스의 욕망과 고양이의 야생을 제어한다는 알레고리가 이 그림의 본질입니다.

📖 그렇군요. 신화 속에서 이 쌍둥이 형제는 후일 주피터에게 버림받고 고생하는 엄마 안티오페를 구해줍니다. 이 그림을 보면 엄마의 사랑은 자신의 아이는 물론 타인이나 짐승, 고양이마저도 감싸주는 고귀한 것임을 실감하게 됩니다.

* Mannerism: 1520년 르네상스 후기에서 시작하여 1600년대 바로크가 시작하기 전까지의 유럽 회화, 조각, 건축, 장식 예술 양식

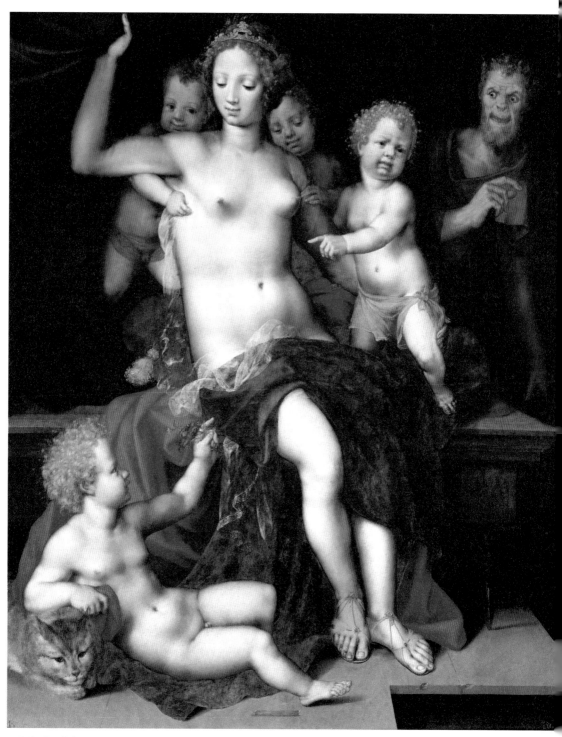

유화, 나무패널, 140×103cm, 파리, 루브르 미술관

〈노인과 가정부〉

1650년경
다비드 테니르스David de Jonge Teniers (1610-1690)

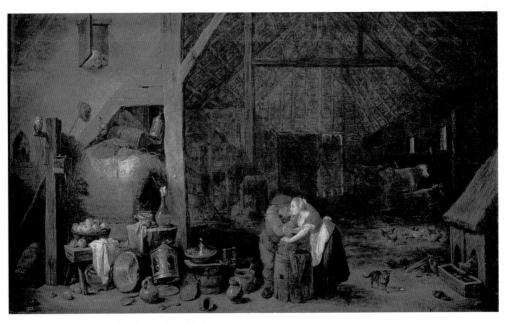

유화, 캔버스, 55×90cm, 마드리드, 프라도 미술관

👓 이건 좀 야한 그림이네요. 어떻게 해설을 할지 고민입니다.

📖 여인숙의 부엌 같은 곳에서 노인이 젊은 가정부에게 입맞춤을 강요하는 장면입니다. 지나가는 고양이도 힐끗 보고 있어요.

👓 게다가 이 가정부는 돈이 든 주머니를 쥐고 있어요. 말하자면 그림 속 가정부는 여인숙 손님들과 요즘 말로 원조교제를 하고 있습니다. 16세기 독일이나 플랑드르 그림에는 노인과 젊은 여자의 교제를 풍자하는 도상이 있는데, 그림 속의 여자는 돈을 받고 영감들에게 입맞춤을 허락하거나 가슴을 보여주기도 해요. 이 부분은 좀 생략하고 싶은데….

📖 재미있는데, 왜요. 가격에 따라 젖가슴을 만지게 해준다거나 하는 세부적인 메뉴도 있었을까요? 분위기가 무르익으면 어떻게 될까요?(폭소)

👓 테니르스는 당시 플랑드르를 지배하던 합스부르크 왕가의 빌헬름 대공의 궁정화가로, 대

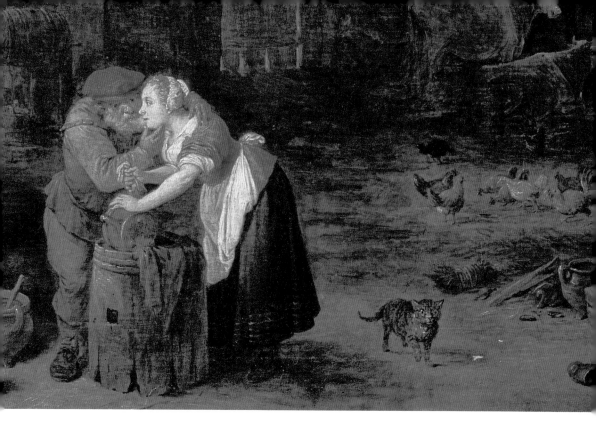

공이 수집한 명화들을 관리하면서 호화로운 화랑을 그린 기록화로도 유명합니다. 또 브뤼셀 미술 아카데미의 초대 원장이에요. 그런 명사가 이렇게 저속한 그림을 많이 그렸다는 위화감도 인기의 요인이었습니다.

📖 그림 속 고양이의 표정도 미묘해요. 꼬리가 내려가 있는 것을 보니 기분이 좋지 않네요. "쯧, 이 언니는 정말 어쩔 수 없네…"라고 생각하는 것 같아요. 앗, 2층 창문에서 누군가 엿보고 있어요.

👓 왼쪽 위 창문요? 늙은 여자네요. 흰 수건을 두른 것으로 보아 여인숙의 여주인 같아요. 그림 속 가정부는 여주인의 시선을 알아차렸을까요?

📖 글쎄요. 그림의 구도로 보면 왼쪽 창문에서 가정부를 지나 바닥의 고양이까지 대각선으로 이어져 있군요. 가정부의 비밀 아르바이트가 발각

되었으니 내일은 여인숙에서 해고될지도 모르겠습니다.

👓 예전 텔레비전에서 인기를 끈 이치하라 에츠코 주연의 '가정부는 보았다' 시리즈는 최근 마츠시마 나나코 주연의 '가정부 미타'로 다시 만들어졌지요. 그 드라마가 생각나지만, 이 그림에서 발각된 쪽은 가정부네요.(웃음)

📖 맞아요. 그러니 이 그림을 새 시리즈로 하고 제목은 '고양이는 모든 것을 알고 있다'로 하는 것이 어떨까요?(웃음)

👓 그거 좋네요. 그냥 이 책의 제목으로 하죠!

〈하인이 있는 식료품 창고〉

1615-1620년경
프란스 스니데르스Frans Snyders (1579-1657)

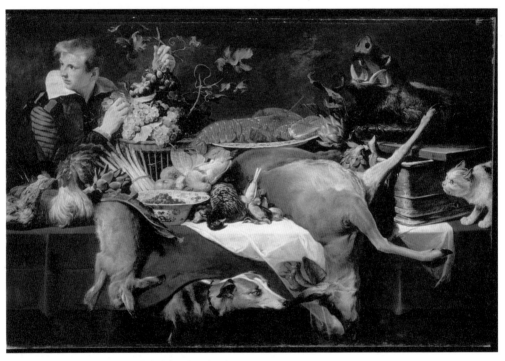

유화, 캔버스, 135×201cm, 뮌헨, 알테 피나코테크 미술관

🐚 스니데르스는 플랑드르 출신의 화가로 정물화와 동물화의 거장입니다. 천재화가 루벤스도 작품 배경을 그릴 때 그의 도움을 종종 받았는데, 루벤스의 그림에 맛있어 보이는 요리나 과일이 있으면 대개는 스니데르스가 그렸다고 보아도 좋습니다.

📖 이 그림에도 산해진미가 가득하네요. 야생

동물 고기와 큰 랍스터, 사냥한 사슴이나 토끼뿐만 아니라 뒤에는 멧돼지 머리도 있어요. 의외로 야채는 별로 없네요. 화이트 아스파라거스가 있고 큰 초록색 잎은 아티초크인가요?

🐚 맞아요. 아티초크는 껍질을 벗기고 데쳐서 껍질 사이의 과육을 이로 훑어 먹는데, 큼직한 게 맛있어 보이네요. 올리브 오일과 마늘을 넣고 볶

으면 좋은 와인 안주가 됩니다. 화이트 아스파라 거스도 산지에서 난 것이 최고지요. 통째로 데쳐서 마요네즈를 찍어 먹어요. 아스파라거스는 봄철 야채니 딸기와 어울리지만 포도는 계절감을 해치고 있네요.

📖 서양의 정물화는 일본처럼 계절을 의식하지 않는 것 같습니다.

👓 1년 수확물을 종합해서 그린 카탈로그 같은 것이지요. 이 그림이 그 전형입니다.

📖 오른쪽에 있는 고양이와 가운데 있는 개, 왼쪽에 있는 젊은 하인은 무슨 관계가 있을까요?

👓 한가운데 있는 개는 도둑에게 식량을 지키는 경찰 역할입니다. 날카로운 눈을 보니 경비견 같습니다.

📖 그렇다면 고양이는 도둑일까요? 저는 아니라고 생각합니다. 틀림없이 쥐 잡기용으로 키우던 삼색 고양이 같아요. 가끔은 부스러기를 얻어먹겠지만요.

👓 부스러기라고요? 귀와 발톱을 세우고 가운데 있는 랍스터에 달려들려고 하는데요?

📖 문제는 고양이가 아니라 하인이에요. 주위를 살피면서 비싼 머스캣 포도 몇 알을 숨겼다가 나중에 먹으려고 하고 있어요. 고양이는 도둑질을 하는 하인이 신경 쓰여서 개에게 신호를 보내는 것 같습니다.

👓 역시 고양이파의 명해석이군요! 최고의 설명입니다.

〈술 마시는 왕(콩 임금의 파티)〉

1640년경
야코프 요르단스Jacob Jordaens (1593-1678)

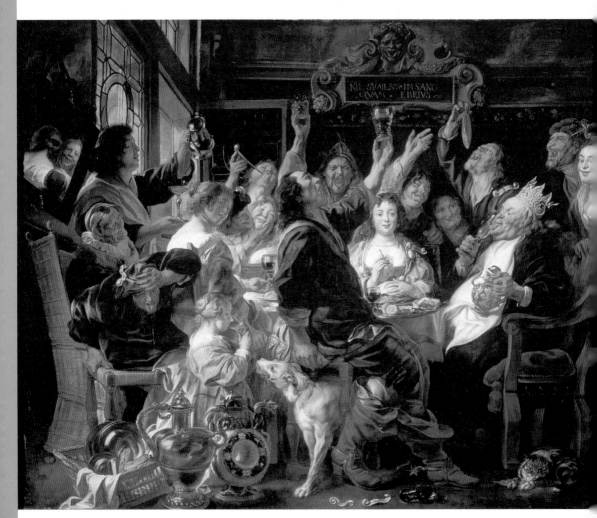

유화, 캔버스, 242×300cm, 빈, 미술사 박물관

루벤스의 협력자로 알려진 요르단스는 플랑드르 민중회화에서 피터르 브뤼헐을 잇는 거장입니다. 이 그림도 인기가 있던 화제로 같은 구도의 작품이 일곱 점 알려져 있습니다.

📖 그림은 기독교의 정월 축제인 공현제Epiphany 때의 모습입니다. 온 가족이 모인 가운데 요리 안에서 콩이 들어간 쿠키를 찾은 사람이 왕이 되고, 사람들에게 배역을 정해주는 놀이를 하며 기분 좋게 먹고 마시고 있네요. 굴과 레몬이 보이는데 마실 것은 무엇인가요?

👓 벨기에 지역의 맥주겠지요. 현지에서 마시면 더 맛있어요. 나는 요산이 많은 체질이라 한 잔 정도만 마실 수 있지만, 왼쪽에는 너무 마셔서 토하는 남자도 있네요. 이 장면은 폭음과 폭식을 경계하는 전통적인 도상입니다.

📖 일설에 의하면 이 그림은 당시 플랑드르를 지배하던 스페인 지배 계급이 가혹한 과세로 굶주린 국민들의 실상을 감추기 위해 주문한 그림이라고 합니다. 그렇게 생각하고 보니 그림 속의 살찐 인물들에게서 약간 작위적인 느낌도 드네요.

👓 앞에 나온 미야시타 씨의 『무서운 그림』의 설명도 참고해서 개와 고양이의 묘사를 생각해봅시다. 가운데 있는 큰 개는 왼쪽에 있는 여성에게 뭔가를 조르고 있네요. 파티 분위기에 어울려 들뜬 모습입니다.

📖 그에 비해 고양이는 느긋하게 털 손질을 끝내고 만족한 모습으로 등을 돌리고 자려고 하네요. 왕 아래 제일 좋은 자리를 차지하고, 나는 이곳의 소동과는 아무 관계가 없다고 말하려는

모습은 고양이의 본질적인 세계를 표현하고 있어요. 요르단스는 관찰을 통해 사자의 유전자를 공유한 고양이의 당당한 성격을 그리고 있습니다.

👓 다시 『무서운 그림』의 설명으로 돌아가면 나는 이 고양이가 축제 분위기에 휩쓸리지 않는, 억센 민중의 혼을 나타내고 있다고 생각합니다. 같은 주제의 그림을 루브르나 에르미타주, 브뤼셀 미술관에서 보았지만, 고양이가 있는 그림은 당시 플랑드르를 군사적으로 지배하던 합스부르크 가문 소장의 이 그림뿐입니다. 민중화가 요르단스는 고양이 한 마리의 존재감으로 본심을 표현합니다. 고양이는 잠이 들어 코 고는 소리도 들릴 것 같습니다.

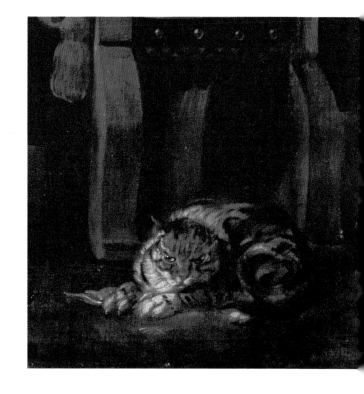

〈아라크네 신화〉

1657년
디에고 벨라스케스Diego Velázquez (1599-1660)

유화, 캔버스, 127×107cm, 마드리드, 프라도 미술관

👀 드디어 유명 화가의 등장입니다. 스페인 바로크 시대를 대표하는 벨라스케스의 작품이네요. 만년의 대표작인 이 그림에는 바닥에 큰 고양이가 깊은 잠을 자고 있군요.

📖 귀를 세운 모습을 보면 자는 게 아니라 눈을 감고 경계하는 모습입니다. 이 도상의 의미는 무엇일까요?

👀 이 그림에 대해서는 스페인 미술사 권위자인 오다카 야스지로 교수의 명해설이 있지만, 고양이에 대한 해설은 부족한 후배인 내가 해보지

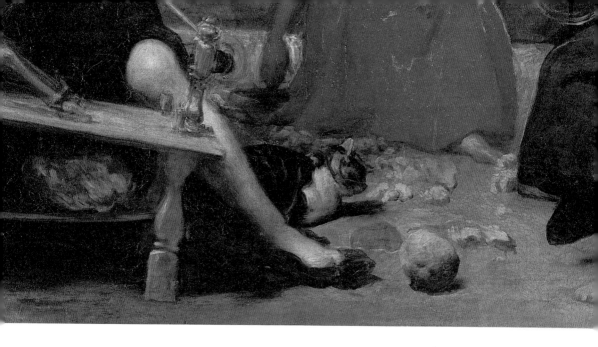

요. 회화의 전경에는 직물 공장에서 양모로 실을 잣는 여성들이 있습니다. 왼쪽에는 노파로 변신한 기예의 여신 아테나, 오른쪽에는 직물의 명인인 아라크네의 뒷모습이 그려져 있습니다. 그림의 후경에는 아라크네가 완성한 타피스트리 〈주피터와 유로파〉가 걸려 있어요. 즉 전경은 앞에서 본성을 드러낸 여신 아테나의 질투와 분노로 인해 아라크네가 영원히 실로 둥지를 짓는 거미로 변신한다는 이야기로 이어집니다.

📖 그러니까 전경과 후경의 의미가 이어진 그림이네요.

👓 맞아요. 고양이는 털실뭉치가 굴러다니는 바닥 왼쪽, 노파의 다리 밑에 있지만 아라크네에게는 다가가지 않습니다. 이 점이 문제 같아요.

📖 그렇다면 고양이는 노파로 변신한 여신 아테나의 고양이일 수도 있겠네요.

👓 그래요. 고양이가 있는 위치는 구도적으로도 전경과 후경이 이어지는 중요 포인트예요. 오른쪽으로는 아라크네가 일하는 모습을 관찰할 수

있는 장소입니다. 고양이는 거미 같은 벌레를 먹지요?

📖 요즘 고양이들은 맛있는 통조림이 있어 벌레를 먹지는 않지만, 장난으로 발톱을 세워 벌레를 죽이는 일은 많아요.

👓 그렇군요. 나는 이 고양이를 직물 공장 노동자의 애완용이거나 쥐 잡기용으로 생각하지만 한편으로 화가는 아테나가 아라크네를 거미로 변신시키는 과정의 감시역이나 더 무서운 역할을 맡긴 것 같기도 합니다.

📖 고양이를 좋아하는 사람으로서 고양이에게 암살자 역할을 맡기는 것은 불쌍한 생각이 들어요. 하지만 고양이가 단순히 화면의 액세서리가 아닌 미스테리한 존재인 것은 기쁘네요. 특히 이런 명화에 등장하는 동물 중에서 미스테리를 가진 존재로는 고양이가 최고라고 생각하는 저에게는 반가운 그림입니다.

〈에서와 야곱〉

1630년
미셸 코르네유Michel Corneille (1601-1664)

👓 코르네유는 프랑스 왕 루이 13세의 궁정화가인 시몽 부에의 수제자로 1648년에는 왕립 미술 아카데미의 창립회원이 되어 파리 노트르담 성당 등의 공공 건축 장식도 했습니다. 이 그림은 그의 초기 대표작으로 밝은 색채나 명쾌한 구도를 보면 로마에서 활동하던 카라치로 대표되는 초기 바로크 양식의 영향임을 알 수 있어요.

📖 『창세기』의 에서와 야곱 이야기는 꽤 심각한 이야기네요. 이 그림은 형제의 진흙탕 같은 상속 전쟁의 발단을 그리고 있어요.

👓 맞아요. 이삭과 레베카 부부의 두 아들 가운데 장남인 에서는 사냥꾼이었습니다. 하루는 배가 고파 집으로 돌아왔을 때 동생 야곱이 렌즈콩 스프와 빵을 준비하는 것을 보고 나눠달라고 합니다. 그러자 야곱은 계약을 세워 장남의 권리를 자신에게 넘겨달라고 하고 에서는 별 생각 없이 수락합니다. 이 사건으로 신에게 선택을 받은 이스라엘의 선조 야곱과 선택받지 못한 에서의 고뇌 어린 이야기가 시작됩니다.

📖 화려한 외출복 차림으로 사냥개와 함께 서서 벽난로 앞에 있는 사람에게 냄비 속 음식물을 원한다는 포즈를 취하는 사람이 에서군요.

👓 맞아요. 로마 시대의 장군 같은 의상에 위화감이 들지만 이것은 당시 화가의 의고擬古 취미 같습니다.

📖 그릇에 스프를 담은 야곱은 형에게 테이블에 앉으라고 합니다. 테이블에는 빵과 와인이 준비되어 있네요. 여기서 재미있는 것은 벽난로 앞의 고양이입니다. 고양이는 이미 자신의 밥을 다 먹고 그릇을 핥고 있어요. 배가 부른 고양이는 만족한 모습이지만 개는….

👓 빈 접시를 앞에 둔 개는 몸을 앞으로 내밀고 야곱이 주는 밥을 기다리고 있습니다. 즉 화가는 지금 형제의 상황을 고양이와 개로 상징합니다. 개는 사슴도 쫓을 수 있는 대형견으로 주인과 밖에서 사는 상황을 보여주고, 고양이는 집고양이로 야곱이 집에 안주하는 상황을 말해줍니다.

📖 알기 쉬운 비유네요. 화가는 벽난로와 벽에 걸린 프라이팬, 풀무, 테이블 위의 빵이나 와인 잔 같은 정물을 통해서도 그림을 보는 즐거움을 주고 있네요.

유화, 캔버스, 116×126cm, 오를레앙 미술관

〈농민가족〉

1640-1645년경
르냉 형제 Le Nain

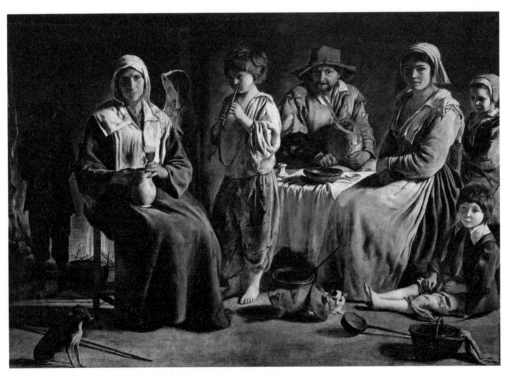

유화, 캔버스, 113×159cm, 파리, 루브르 미술관

👓 이 그림에 대해서는 제가 쓴 『루브르의 명화는 왜 그렇게 재미있을까?』(카도카와)에서도 설명한 적이 있습니다. 그러나 그 책에는 개와 고양이에 대한 설명이 빠져 있습니다. 나는 그 책을 쓸 때 고양이를 파노프스키가 경계한 '단순한 회화의 액세서리'로 취급했어요.

📖 그렇다면 이번에는 제가 먼저 그림 이야기

를 해 볼게요. 농가 토방에서의 저녁 시간을 그린 그림으로 8명의 가족이 모여 있습니다. 그림 깊숙한 곳에서 두 사람은 요리를 하고 있고, 테이블 앞에는 집주인이 빵을 잘라 가족에게 나눠주고 있습니다. 주목할 것은 왼쪽의 호리병과 와인 잔을 든 노부인으로 이 집안의 주부 같습니다. 매우 소박한 실내와 달리 유리잔과 레드와인은 어울리지

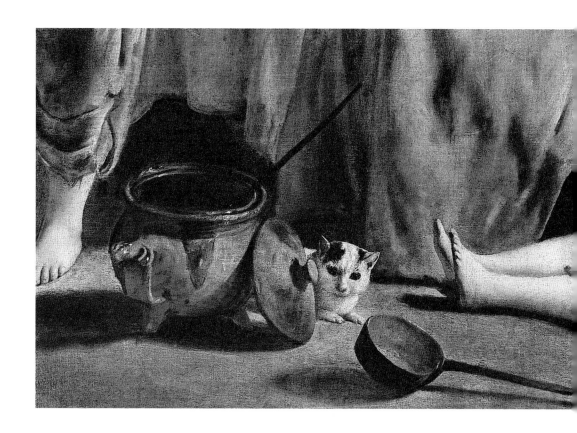

앉게 사치스럽네요. 이 그림은 성체를 의미하는 빵과 그리스도의 피를 의미하는 와인이 있는, 당시 지방에서 유행한 민중 신앙에 의거한 미사 장면이라는 설도 있습니다.

👓 지금은 이 그림을 연구하는 사람이 별로 없지만, 오른쪽에 앉은 아이의 깃 달린 옷을 보면 아무래도 사실적인 농민의 모습이 아닌, 르냉 형제에게 이 그림을 주문한 파리 후원자 집안의 농민 코스프레 초상화라는 설이 유력합니다. 왼쪽에 그려진 개도 일반 농촌에는 없는 순종 맨체스터 테리어와 닮았어요. 털 상태가 좋고 훈련이 잘된 모습으로 시골 개로는 보이지 않습니다. 파리의 부르주아가 키우는 개 같아요. 구리로 된 스프 냄비 뒤에 숨어 있는 고양이는 일본의 삼색 고양이 같습니다. 이런 고양이는 프랑스에서도 삼색이 chaton trois couleurs라고 하는데 당시에는 드문 고양이었다고 생각합니다.

📖 여러 번 같은 지적을 하게 되는데, 이 그림에서도 개는 가장자리에 있지만 고양이는 중앙에 있네요.

👓 아마도 고양이는 빵을 가지고 있는 집주인과 연결된다고 생각합니다. 저녁 식사로 빵을 찢어 넣은 스프를 먹고 있는데, 고양이는 마치 주인처럼 이 방에 들어온 우리를 경계하고 있어요. 고양이는 스프뿐만 아니라 이 집안의 수호신이라고 해도 좋겠지요.

〈아름다운 가정부〉

1735년경
프랑수아 부셰François Boucher (1703-1770)

👓 18세기 귀족 사회에서는 집안이 정한 중매 결혼이 주류였습니다. 소년 소녀의 연애는 금지되었지만 결혼 후에는 오히려 자유를 누렸어요. 즉 부부가 서로의 이성 교제를 인정해 주고 눈감아 주는 풍조가 있었습니다. 그래서 젊은 도련님의 성적 욕망의 대상은 고용된 가정교사나 가정부였습니다.

📖 그러나 젊은 도련님이 성인이 되면 그녀들은 모두 해고되었지요. 당시 여성들은 이런 일에 복종했나요? 이에 반발하는 용감한 여성은 없었을까요?

👓 그러한 남성 사회에 저항한 예가 몰리에르의 희극과 보마르셰의 『피가로의 결혼』 같은 작품에서 등장합니다. 즉 로코코 문화에서 유행하던 주제가 '남녀의 밀당' 표현인데, 이 그림이 그런 예입니다.

📖 그림에서 도련님이 어깨에 손을 감싸고 열심히 유혹하는 여성이 가정부라는 사실은 허리에 열쇠를 차고 있는 모습으로 알 수 있습니다. 오른쪽 구석에서 사냥한 새를 물어뜯고 있는 고양이의 모습에 깜짝 놀랐어요.

👓 가정부의 흰 앞치마가 걷어 올려지면서 드러나는 빨간 스커트와 하얗고 통통한 가슴이 선정적입니다. 이대로 가정부는 새처럼 도련님에게 먹히게 되나요?

📖 그런데 가정부의 표정은 몰리는 입장치고는 냉정하다고나 할까. 미소를 지으면서 살짝 몸을 빼고 있네요. 도련님보다 한 수 위 같습니다.

👓 바로 이런 모습이 로코코 문화를 상징하는 것입니다. 이 그림은 '사랑의 밀당'을 표현한 도상으로 어느 쪽으로 전개될지 알 수 없는 상태에서 여러 과정의 즐거움을 그려내고 있어요. 모차르트의 오페라 「여자는 다 그래Cos fan tutte」나 부셰의 선배인 앙투안 바토의 그림에 나오는, 생각을 알 수 없는 커플도 로코코 유희 문화의 전형입니다. 말로 유혹하고 튕긴다고 할까요? 요즘 유행어로 말하자면 여자가 "안돼요~ 안돼"라고 말하는 장면인데, 그렇게 말하자면 일본도 로코코 시대네요.

📖 이 남자는 몸을 낮추고 애원을 하는 약한 타입이네요. 다음 장면에서 가정부가 박력 있게 남자를 벽으로 밀어붙이면서 "대체 어쩌자는 거야?"라고 한다면 재미난 전개가 될 텐데요.(웃음)

👓 지금 일본의 사회적 분위기에 어울리는 해석 같습니다.

루흐, 섬머스, 부셰, 나우마이렌

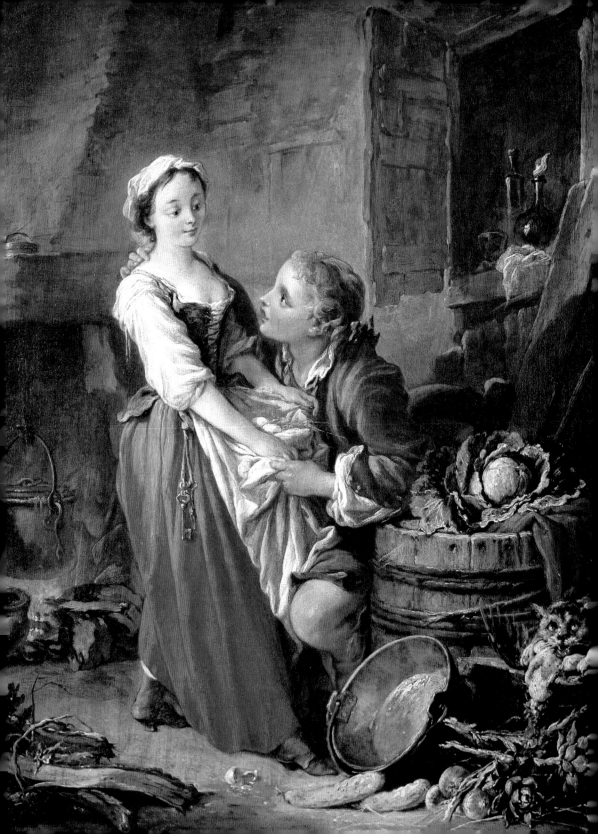

〈화장〉

1742년
프랑수아 부셰François Boucher (1703-1770)

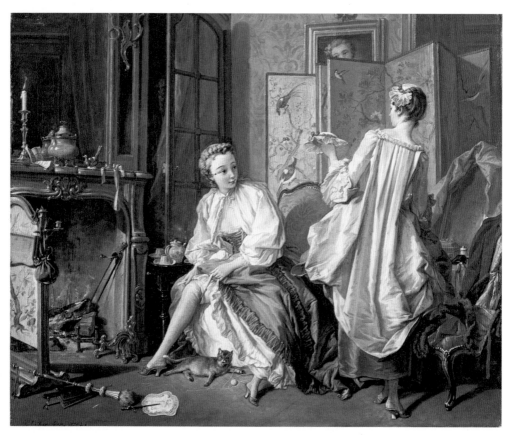

유화, 캔버스, 52.5×66.5cm, 마드리드, 티센보르네미사 미술관

👀 귀족 아가씨의 아침 치장을 그린, 섹시하면 서 우아한 작품입니다. 부셰 풍속화의 대표작 중 하나로 그림 안의 병풍에서 시누아즈리Chinoiserie* 도 엿볼 수 있는 귀중한 작품입니다.

📖 시녀는 모자를 대령하고 있고, 아가씨는 벽 난로 옆에서 가터벨트를 묶고 있습니다. 얼굴 화 장은 끝낸 걸까요? 당시 유행하던 붙이는 점이 귀 엽군요. 피부도 희고 얼굴도 작네요.

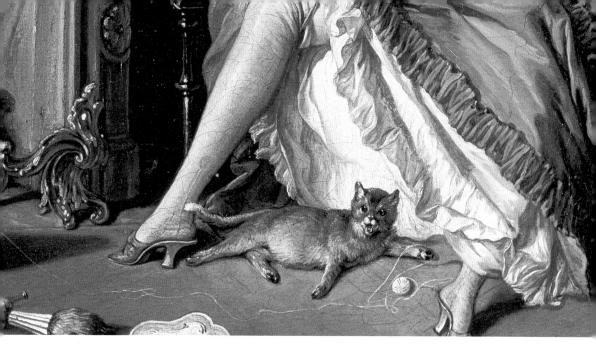

👓 당시 귀족 사회의 사교는 밤이 길었어요. 공연이나 무도회가 끝나면 저녁 식사와 담소가 이어져서 새벽 두세 시에 잠이 들었지요. 그러다 아침 늦게 일어나 세 시간 동안 화장을 하고 아침을 먹으면서 옷을 골랐습니다. 민중은 동경하던 생활이겠지만 매일 하자면 꽤 힘들었겠지요.

📖 옷을 갈아입는 아가씨의 다리 사이를 보세요. 고양이가 찰싹 엎드려서 움직이지 않네요. 벽난로 가까이에 있으니 스커트 안은 따뜻하겠어요. 이 아가씨는 고양이를 보온용 물통 대신으로 쓰고 있는 것 같아요.(웃음)

👓 고다츠 스커트네요. 아마 고양이도 답답했을 거예요. "아이고, 겨우 나왔다"라는 표정 같아요. 프랑스어로 고양이는 Le Chat, 즉 남성명사지만 La Chatte라고 여성명사로 말하면 여성의 성기 pussy를 가리키는 은어입니다. 그림 속 고양이는 그런 상징인 것 같아요.

📖 당시 여성들의 허술했던 속옷을 떠올리면 더 야하게 느껴져요.

👓 부셰는 스커트를 걷고 병에 소변을 보는 귀부인의 모습도 그렸어요. 당시 베르사유 궁전의 정원은 넓었지만 화장실이 없어 곤란했답니다. 아무튼 이 고양이는 그림을 보는 사람들을 노려보고 있어요.

📖 귀를 세우고 꼬리를 낮춘 것으로 보아 경계를 하고 있네요. 벌린 입은 개인적인 공간을 엿보는 우리에게 더 이상 들어오지 말라는 것 같아요.

👓 "이곳은 내 영역이다"라고 말하네요. 즉, 결혼 전 아가씨의 처녀성을 암시하는 거죠. 그런데 그림 속 고양이의 통통한 배를 보면 새끼를 밴 거 같기도 해요. 좀 악의적인 의심인가요? 나는 이런 애매함이 곧 로코코 문화라고 생각해요. 가문이 정한 정략결혼이 당연한 시대였으니 이런 그림을 주문해서 딸을 선전하는 일이 필요했겠지요?

* Chinoiserie: 17-18세기 유럽 상류사회에서 유행하던 중국식. 중국풍을 이르는 말

〈은 그릇〉

1728년경
장 바티스트 시메옹 샤르댕Jean Baptiste Siméon Chardin (1699-1779)

① 유화, 캔버스, 76×108cm, 뉴욕, 메트로폴리탄 미술관

👀 지금부터 소개할 작가는 18세기 프랑스 정물화의 거장 샤르댕입니다. 2012-2013년에 미쓰비시 1호 미술관三菱一号館美術館에서 열린 샤르댕 전시는 대단했지요?

📖 네. 저는 〈산딸기 바구니〉와 한 쌍인 정물화가 좋았는데….

👀 고양이 그림은 없었군요.(웃음) 그럼 여기서는 그의 고양이 그림 이야기를 할까요? 샤르댕의 작품은 미국, 프랑스, 스페인 등에 소장되어 있어 한 자리에 모으기가 쉽지 않아요. 여기 소개하는 그림들은 1728년 그가 29세에 그린 그림들입니다. ③은 프랑스 미술 아카데미의 회원이 되기 위

〈고양이와 생선〉

1728년경

장 바티스트 시메옹 샤르댕Jean Baptiste Siméon Chardin (1699-1779)

한 심사작 중 하나고 ①, ②는 그 준비작이라 할 수 있지요.

📖 세 작품 모두 고양이의 순간적인 표정을 잡아낸 것이 멋지네요. 동작이 잽싼 고양이의 연속적인 움직임을 정지시켜서 스케치하는 것은 매우 어려운 작업입니다.

👀 그림 ①과 ②의 고양이 모두 바로 달려들 기세네요. 이 두 작품에는 어느 정도 시간 차이가 있을까요?

📖 네. 그림 ②의 고양이는 연어 토막에 앞발을 올리고 귀는 쫑긋 세운 채 꼬리는 낮추고 있습니다. 다른 곳을 보는 척하지만 눈의 초점은 확실합니다. 아마도 적의 움직임을 느낀 것 같습니다. 삼색 고양이는 대부분 암컷이므로 새끼를 가졌을 수도 있어요. 영양을 보충해야 한다는 본능이 불안한 모습으로 나타난 것 같아요.

👀 그리고 그림 ③에서 적이 등장하네요. 굴 위에 올라간 고양이가 등을 곧추 세우고 얼굴을 찡그리면서

화를 내고 있어요. "더 다가오면 공격할거야"라는 사나운 포즈를 취하고 있네요. 매달려 있는 붉은 가오리의 슬픈 얼굴과 대조적인 모습입니다.

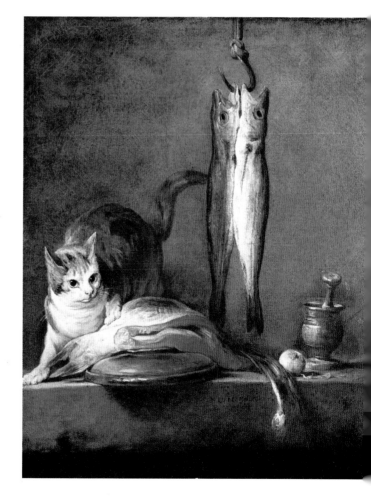

② 유화, 캔버스, 80×63cm, 마드리드, 티센 보르네미사 미술관

〈붉은 가오리〉

1728년
장 바티스트 시메옹 샤르댕Jean Baptiste Siméon Chardin (1699-1779)

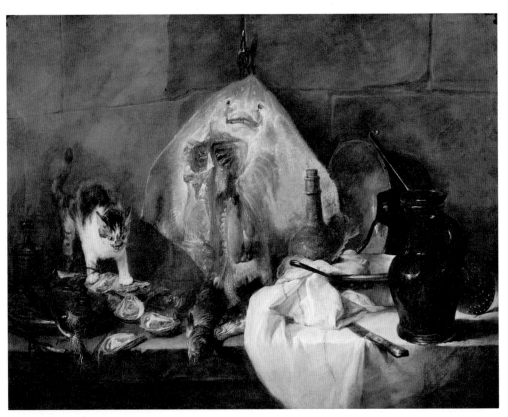

③ 유화, 캔버스, 114.5×146cm, 파리, 루브르 미술관

📖 정물화의 죽은 자연Nature morte은 살아 있는 자연Nature vivante인 고양이와 대조를 이루면서 더욱 빛나고 있습니다. 이 고양이는 샤르댕의 집에서 키우던 애묘였겠지요. 화난 고양이를 이렇게 멋지게 묘사한 그림은 본 적이 없습니다.

👀 그림 ③의 적은 그림 ④에 등장합니다. 검은색 레트리버는 테이블 위가 신경 쓰여서 견딜 수가 없는 모습입니다. 사냥개는 주인의 명령이 없으면 마음대로 먹을 수 없으니 경비견의 역할을 하며 테이블 위의 도둑을 지켜보고 있습니다.

〈식탁〉

1728년경
장 바티스트 시메옹 샤르댕Jean Baptiste Siméon Chardin (1699-1779)

📖 그림 ③의 고양이는 그림 ④의 개를 보면서 "여기는 내 영역이야"라며 화를 내고 있어요. 식탁 두 개는 한 쌍으로, 만일 그림 한 폭에 고양이

④ 유화, 캔버스, 194×129cm, 파리, 루브르 미술관

와 개를 함께 그렸다면 산만해져서 정물화의 느낌이 약해졌을 가능성도 있어요. 이 두 점의 작품이 미술 아카데미의 입회 심사에 출품되자 심사위원들은 샤르댕의 아이디어에 감탄을 했겠네요.

👓 맞아요. 프랑스 거장의 작품으로 오해하여, 눈앞에 있는 29살 풋내기 화가의 작품임을 믿지 않았다고 합니다.

📖 샤르댕의 만년 작품은 시대착오적이었고 나빠진 시력 탓에 소품 정물화만 그려서 고양이 그림은 없습니다. 그러나 그런 그림들도 잘 보면 끝까지 반짝거리는 은처럼 아름답습니다. 일본에서도 샤르댕 팬이 많아져서 그의 정물화를 자주 볼 수 있게 되면 좋겠네요.

👓 미쓰비시 1호 미술관의 전시 도록에 실린 야스이 학예원의 논문에서 읽었는데, 에스테 주식회사의 방향제 '에어 샤르댕'은 샤르댕의 팬인 사장이 직접 붙인 이름이라네요. 일본 미술관도 샤르댕의 명화를 소장하게 되면 좋겠어요.

〈유모의 젖을 먹는 아기〉

연대 미상

마르그리트 제라르Marguerite Gérard (1761-1831)

𖠿 마르그리트 제라르가 8살 때 그녀의 언니는 화가 장 오노레 프라고나르와 결혼했습니다. 마르그리트는 14살 무렵부터 형부 프라고나르의 제자로 들어가서 회화와 판화의 기술을 익혔고, 그의 인기 회화를 판화로 만드는 일을 도울 정도의

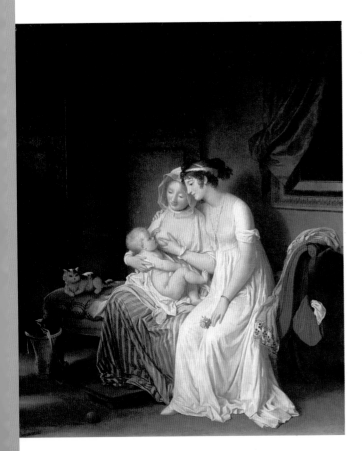

실력을 가지게 되었습니다. 나중에 프라고나르의 로코코 양식 그림은 시대에 뒤쳐지면서 몰락했지만, 17세기 플랑드르 회화의 세밀한 터치로 가정생활 같은 친밀한 주제를 그린 마르그리트는, 1800년대 초반 나폴레옹 시대부터 왕정복고 시대까지 여성이 진출하기 시작한 파리 《국전》에서 인기 여성 화가가 되었습니다. 역사적 주제나 대작은 그리지 않았지만, 그녀의 작품은 당시 중소 신흥 부르주아 계층에게 높은 평가를 받았습니다. 이렇게 엄마와 아기, 귀여운 개와 고양이를 그린 그림은 누구나 이해할 수 있는 그림이지요.

📖 상류층 부인의 육아 모습이 자세하게 그려져 있네요. 유모가 수유를 하고 엄마가 안아주는 일관된 동작이에요.

유화, 캔버스, 사이즈 불명, 개인소장

〈모성〉

1795-1800년
마르그리트 제라르Marguerite Gérard (1761-1831)

👓 모유 육아의 역사를 찾아보니 18세기 중반까지 도시 귀족이나 부르주아는 아이를 직접 키우지 않고 시골에 있는 유모에게 맡겨 양육을 했습니다. 그러다가 전염병의 유행으로 시골에 맡겨진 아이들이 많이 사망한 시기가 있었어요. 이에 대한 반성으로 많은 가정에서 모유 육아가 시작됩니다. 하지만 여전히 상류층 부인들은 사교 생활에 바빴고 사람들 앞에서 수유를 할 수 없었어요. 분유가 없던 당시에는 출산한 상태가 아니라도 모유가 나오는 전문적인 유모가 필요했습니다. 바로 이 그림이 그려진 1800년 무렵의 상황입니다.

📖 마르그리트의 작품들이 인기를 얻으면서 잘 팔린 이유를 알겠네요. 이 그림들은 유럽의 첨단 육아 모습을 그렸군요. 고양이도 앙고라나 페르시아 같은 고급 품종이네요.

👓 맞아요. 여기서도 개는 바닥을 돌아다니고 있는데 고양이는 소파 위에 있네요.

📖 역시 1800년 무렵 유럽에서는 애완용 고양이의 지위가 최고였다는 증거가 되겠네요.

유화, 캔버스, 51×61cm, 모스크바, 푸시킨 미술관

〈음악 레슨〉

1769년경
장 오노레 프라고나르Jean Honoré Fragonard (1732-1806)

🎼 이번에 소개할 화가는 부셰의 뒤를 이은 로코코 최후의 위대한 화가 프라고나르입니다. 이 화가도 그림에서 개와 고양이를 효과적으로 이용하고 있어요. 집에서도 앙고라종의 흰 고양이를 키운 것 같습니다.

📖 그림 속에 있는 고양이요? 가족 모두가 귀여워했겠군요.

🎼 프라고나르의 전성기는 5살부터 작곡을 한 음악가 모차르트의 생애와 정확하게 겹칩니다. 나는 이 그림을 보면 제작 연대는 앞서지만 26세의 청년 모차르트가 20세의 소프라노 가수 콘스탄츠 베버에게 이렇게 하프시코드Harpsichord*를 가르치며 구애를 해서 결혼을 했다고 상상하게 됩니다.

📖 그림 속 음악 선생님이 모차르트라면 꽤 노골적인 시선으로 학생의 가슴을 엿보고 있네요. 영화 「아마데우스」에서도 모차르트는 천사 같은 음악을 만들지만 성격은 매우 천박한 인물로 그려지지요.

🎼 그래요. 영화에서 콘스탄츠 역을 맡은 배우 엘리자베스 베리지도 그림 속 여성처럼 풍만한 가슴과 귀여운 용모를 갖추었어요. 그림 속 건반 악기와 젊은 여성의 조합은 17세기 플랑드르와 네덜란드 회화에서 시작되었습니다. 하지만 당시 헤나르트 테르보르흐, 가브리엘 메취, 피터르 더

호흐, 요하네스 베르메르가 그린 풍속화를 보면 음악 선생이 방 밖에서 지도를 하거나 인물을 한 명 더 그려서 노골적인 연애 감정의 표현은 피했습니다.

📖 그렇다면 이 그림은 18세기 로코코 문화의 결과네요. 잘생긴 선생님 때문인지 학생의 볼이 빨개져 있어요. 그러면서 일부러 비둘기처럼 가슴을 내밀고 있네요. "선생님, 여기 좀 보세요"라고 하듯….

🎼 그림 속 고양이는 음악 선생님에게 반한 학생의 상황을 파악하면서도 우리를 관찰하고 있네요. 미완성 스케치 같은 외모지만 우리에게 말을 거는 것 같아요.

📖 "언니는 늘 이래요"라던가 "더는 못 보겠네"라고 말하는 걸까요? 〈노인과 가정부〉(그림19)의 '고양이는 모든 것을 알고 있다'와 비슷한 전개입니다. 고양이는 이들의 사랑이 부셰가 그린 〈아름다운 가정부〉(그림25) 속 도련님과 가정부처럼 신분이 다른 사랑의 다른 버전이 될까봐 걱정하고 있는 걸까요?

🎼 그러게요. 하지만 내가 이 그림 속 고양이의 말풍선에 대사를 넣는다면 "걱정은 이미 늦었다"네요.

* Harpsichord: 피아노의 전신인 건반 악기

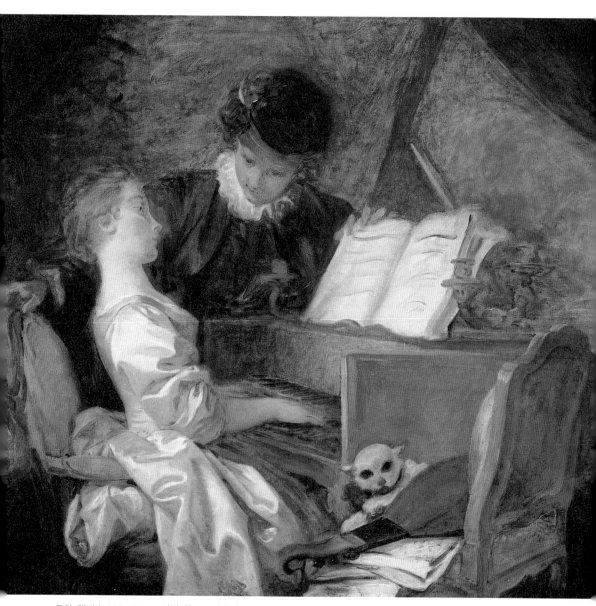

유화, 캔버스, 109 × 121cm, 파리, 루브르 미술관

〈그레이엄가의 아이들〉

1742년
윌리엄 호가스William Hogarth (1697-1764)

✎ 런던에서 유학하던 나쓰메 소세키가 미술관에서 호가스의 그림을 보고 그의 독자적인 천재성을 예찬한 것은 유명하지만, 그가 본 그림이 어떤 그림이었는지는 확실치 않습니다. 이 그림은 얼핏 보기에 귀족 아이들의 단란한 실내 모습을 그린 것 같지만, 사실은 '무서운 그림'입니다.

📖 저는 호가스를 〈창부의 인생〉이나 〈결혼 풍경〉처럼 18세기 영국의 비참한 모습을 신랄하게 그리는 판화가로 알고 있었는데, 이렇게 행복한 가족 그림을 그린 게 생소했어요.

✎ 맞아요. 나는 알코올 중독의 비참함을 그린 〈맥주 골목과 진 골목〉(1751)이라는 호가스의 판화를 보고 진을 마신 뒤 입가심으로 맥주를 마시던 습관을 그만두었습니다.

📖 잘하셨네요. 모두 호가스 덕분이에요.

✎ 네, 하지만 마티니는 아직도 못 끊고 있어요.(웃음) 그림 속 아이들의 아버지는 영국 왕실 주치의인 대니얼 그레이엄입니다. 귀족과 다름없는 행복한 시간을 보내던 그레이엄가에도 불길한 그림자가 드리워집니다. 왼쪽 괘종시계 맨 위에 달린, 전통적으로 죽음의 신을 상징하는 긴 창을 든 큐피드와 오른쪽 새장의 울새를 노리는 무서운 얼굴의 고양이는 그런 상징입니다.

📖 그런가요? 오른쪽 소년이 손으로 돌리고 있는 물건은 오르골 같고, 바닥에 놓인 물건은 나무로 만든 비둘기 장난감 같아요. 맛있는 과일도 있고 모두 즐거워 보이네요.

✎ 이 그림에 그려진 물건들은 세상의 덧없음 vanitas을 나타냅니다. 악기나 장난감은 청각이나 촉각을 상징하는 부속물로서 쉽게 부서짐을 의미해요. 당시 어린이들에게는 고양이 앞의 새처럼 늘 죽음의 위기가 함께했습니다. 조사해보니 예상대로 누나의 손을 잡고 새장을 가리키는 왼쪽의 아이는 그림이 완성되었을 때 이미 병으로 죽은 뒤였습니다. 하지만 아버지는 아이가 살아 있을 때의 기억을 소중하게 생각했겠지요.

📖 그림에서는 이렇게 건강해 보이는데 놀랍네요. 하지만 고양이를 좋아하는 저로서는 화가가 고양이에게 부여한 역할을 납득할 수 없습니다. 왜 호가스는 고양이에게 악역을 맡긴 걸까요?

✎ 그야 어쩔 수 없지요. 이 화가는 자화상에도 애견을 그려서 퍼그Pug 화가라고 불릴 정도의 애견가였으니까요. 고양이가 이번엔 상대를 잘못 만났네요.

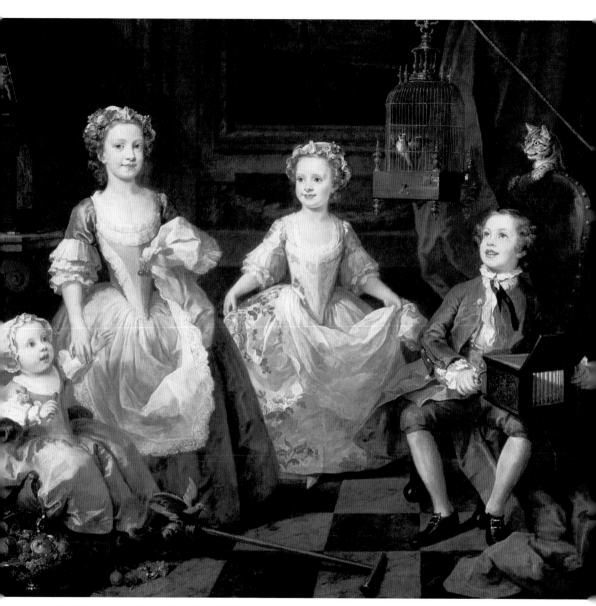

유화, 캔버스, 160.5×181cm, 런던, 내셔널 갤러리

글 • 가와모토 모모코

집고양이의 탄생과 쥐 잡기

집고양이가 언제 어디에서 탄생했는가는 고대 이집트까지 거슬러 올라갈 수 있습니다. 고대 이집트 선왕조 시대의 무덤에서 고양이 유골이 발견된 것으로 보아 기원전 4000년 후반에는 가축이 된 것이 확실합니다. 고양이는 고대 이집트인이 최초로 애완용으로 길들인 동물임과 동시에 여신 바스테트Bastet를 돕는 성스러운 동물로 숭배되었습니다. 고양이 머리를 가진 여신 바스테트는 처음에는 파라오의 수호신에서 점차적으로 민중을 무서운 병이나 악령으로부터 수호하는, 집안의 수호신으로서의 역할을 넓혀 갔습니다.

바스테트 신은 주로 부바스티스Bubastis* 지역에서 숭배되었는데, 당시 그 지역 사람들은 고양이가 죽을 때마다 눈썹을 전부 밀고 상복을 입었다고 하니 놀라울 따름입니다.

고양이라고 하면 역시 연상되는 것은 '쥐 잡기'인데, 고대 이집트 시기에도 고양이는 큰 활약을 했습니다. 그러자 이집트 주변 국가에도 고양이에 대한 소문이 퍼져 "꼭 키우고 싶다"는 욕망이 들끓기 시작했습니다. 당시 고양이는 성스러운 동물로 여겨져서 외국 반출이 금지되었지만, 인간의 식량을 먹어치우고 질병을 옮기는 쥐를 잡는 고양이는 언제부터인가 밀수 대상이 되었습니다. 결국 이집트는 고양이를 독점하는 일에 실패했고, 고양이에 대한 소문은 빠르게 퍼져 유럽과 아시아, 일본까지 퍼져 나갔습니다. 물론 지금 우리는 전 세계로 퍼진 고양이 덕분에 우리 모두가 위안을 얻고 슬픈 순간에도 웃을 수 있습니다.

고양이의 신체 능력 중에서 특히 청각은 인간의 5배로 양쪽 귀를 180도로 움직여 약 10만 헤르츠까지의 초음파를 안테나처럼 잡아냅니다. 그래서 쥐가 내는 미세한 소리를 듣고 인간의 6배에 가까운 시력으로 어둠 속에 숨어 100프로 잡아냅니다. 또 순간적으로 5미터 정도의 점프가 가능하고 시속 50킬로로 달리는 우수한 능력이 있습니다.

고대 이집트 시대에 집고양이가 가축화된 이유는 '성스러운 동물'인 동시에 인간이 고양이가 지닌 뛰어난 신체 능력에 확실히 매료되었기 때문입니다.

* Bubastis: 현 Tell Basta

근대에서
20세기로

19세기 프랑스 대표 시인이자 비평가 보들레르는 시집 『악의 꽃』에서 암고양이를 노래한 세 편의 시를 남겼습니다. 그는 그중 두 편의 시에서 연인이 키우던 고양이와 연인의 매력을 합성한 이미지를 표현합니다. 이런 이미지는 '고양이＝여성＝남성을 파멸시키는 미녀＝숙명의 여자'라는 세기말적인 고양이 해석의 출발점이 됩니다. 이렇게 '수수께끼처럼 비밀스러운', '묘약과 같은', '미묘한 기분과 위험한 냄새' 같은 신비한 고양이 이미지가 만들어졌습니다. 그 결과물이 파리의 예술 카페 '검은 고양이Chat Noir'의 등장입니다. 이런 과정을 거쳐 20세기에 고양이는 동물 회화의 왕이 되었고, 사진과 애니메이션 시대를 맞아 캐릭터로도 만들어지면서 남녀노소 많은 팬을 확보하기에 이릅니다.

〈마누엘 오소리오 데 수니가의 초상〉

1787-1788년경
프란시스코 고야Francisco Goya (1746-1828)

👓 귀여운 도련님이네요. 동굴 회화로 유명한 스페인의 알타미라Altamira 지역 백작 부부의 아들로 3-4살 무렵의 초상입니다.

📖 여자아이처럼 흰 피부에 빨간 옷이 잘 어울리네요. 줄에 묶인 까치가 카드를 물고 있는데… 아, 고야의 명함이군요. 좋은 홍보 아이디어네요.

👓 이 그림을 그릴 무렵 고야는 스페인 국왕의 전속 화가로 출세 가도를 달리고 있었습니다. 그 와중에도 자기선전을 잊지 않았네요. 그림 오른쪽에 있는 새장을 보면, 방울새 여러 마리가 갇혀 있습니다. 무서운 것은 화면 왼쪽에 있는 세 마리의 고양이입니다.

📖 왼쪽에는 살찐 삼색 고양이가, 그 옆에는 회색 줄무늬고양이가 있어요. 잘 보이지는 않지만 회색 줄무늬고양이 뒤에는 왕초처럼 눈만 빛내고 있는 검정고양이가 있군요. 세 마리 고양이가 모두 눈을 크게 뜨고 까치 쪽을 보고 있네요. 까치를 공격하려는 것일까요? 특히 새끼를 밴 듯한 왼쪽 고양이에게서 남다른 공격성이 느껴집니다.(웃음)

👓 그럴 수도 있겠네요. 새와 고양이 도상의 의미는 이 초상 전체의 해석과 관련이 있습니다. 우선 새장 속의 새는 앞서 소개한 호가스의 〈그레이엄가의 아이들〉(그림34)에서처럼 천진무구한 상태의 어린아이를 나타냅니다. 그리고 서양에서 까치는 수다스럽거나 물건을 모으는 도둑 같은

나쁜 이미지로 통합니다. 이런 정보를 바탕으로 이 초상화가 인간의 욕망을 절제해야 한다는, 귀족들을 향한 교훈이 그려져 있다는 해석이 성립됩니다.

📖 고양이가 눈을 부릅뜨고 있는 곳에 아이가 가지고 노는 까치를 그린 이유는 어리고 순수한 마음이 외부의 적에게 약하고, 어른이 되면 쉽게 욕망에 지는 것을 표현하려는 의도였을까요?

👓 고야는 거기까지 내다보았겠지요. 새장도 고양이들의 공격으로부터 안전한 장소로 보이지는 않습니다. 이 도련님은 여덟 살 나이에 요절했습니다. 훌륭한 예술가는 미래를 예측하는 능력이 있을까요? 어쩌면 고야의 경고가 작용했는지도 모르겠네요. 이 초상은 아이를 먼저 보낸 부모에게는 회한이 남는 그림이었겠어요. 생각해 보니 앞서 소개한 호가스의 그림과 같은 경우네요. 예술가들의 신비한 예지 능력이 놀랍습니다. 이 그림에서도 고양이와 화가의 오래된 관계가 느껴집니다.

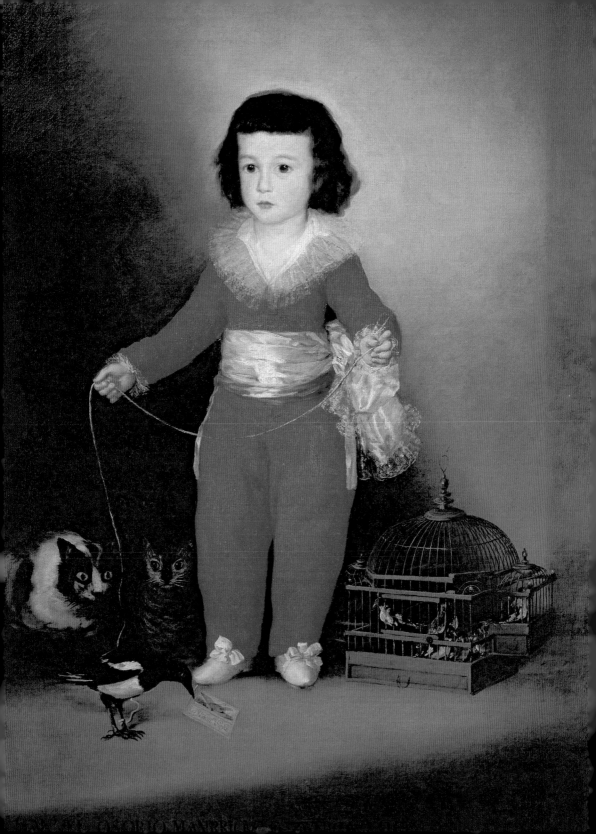

〈고양이의 싸움〉

1786년
프란시스코 고야Francisco Goya (1746-1828)

👓 이 작품은 2010년 도쿄 국립 서양미술관에서 열린 《고야전》 출품작으로, 고양이 팬들의 눈을 즐겁게 해준 수작입니다. 나도 기념품으로 나온 배지를 샀지만 무서운 고양이라 옷에 달지는 못하고 있어요.(웃음) 이런 배지를 옷깃에 달면 사람들은 그 의미를 생각하면서 무서워할 것 같아요. 그나저나 이 그림은 어떤 의미일까요?

📖 폐허 같은 벽돌 벽 위에서 고양이 두 마리가 서로 노려보고 있습니다. 그림 속 고양이는 로마의 고양이 같아요. 이탈리아로 여행을 갔을 때 이런 고양이들을 보았습니다. 아직 포로 로마노Foro Romano 근처에는 이런 풍경이 있습니다.

👓 고야는 젊었을 때 로마에 유학했기 때문에 현장에서 한 스케치라고 생각합니다. 극단적으로 가로가 긴 특이한 구도는 이 그림이 마드리드의 엘 파르도 궁전Palacio Real de El Pardo 식당 문에

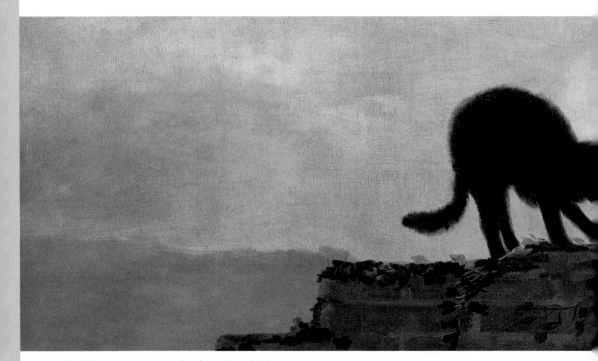

유화, 캔버스, 56.5×196.5cm, 마드리드, 프라도 미술관

거는 태피스트리의 원화이기 때문입니다. 화면을 정말 잘 활용했군요. 여기에는 고야의 능숙한 사실주의 묘사와 공간디자인 감각이 훌륭하게 합치되어 있습니다. 어느 고양이가 이길 것 같나요?

📖 오른쪽 흰 고양이가 먼저 올라갔고 왼쪽의 검정고양이가 나중에 올라가면서 싸움이 붙은 것 같아요. 대개는 저자세를 하고 귀를 붙인 쪽이 약하므로 발톱을 드러내고 있는 오른쪽 고양이가 강한 녀석 같습니다. 하지만 오른쪽 고양이도 귀를 낮게 붙인 것으로 보아 싸움이 바로 시작되지는 않을 것 같아요. 서로 경계하다가 왼쪽 고양이가 꼬리를 말고 도망치는 전개를 상상해봅니다.

👓 고양이의 모습을 통해 거기까지 알 수 있다니 대단하네요. 고야의 판화에는 종종 고양이가 나오는데, 그 원형이 그림 속에 있는 두 마리의 고양이입니다. 야성적이고 투쟁심이 왕성한, 고

야의 정신이 반영되어 있는 그림이네요.

📖 고야에게 이 그림을 그린 1786년은 어떤 시기였나요?

👓 당시 고야는 왕실 태피스트리 원화 주문이 밀려들던 인기 화가였습니다. 또 미술 아카데미의 중요한 직책도 맡았는데, 궁중의 권모술수 속에서 그 지위를 지키기 위한 여러 가지 고초도 있었다고 생각합니다. 그래도 고야는 친구에게 보낸 편지에서 "지금은 다른 사람들이 부러워하는 생활을 보내고 있다"라고 썼는데, 오른쪽 고양이와 같은 기분이었을까요?

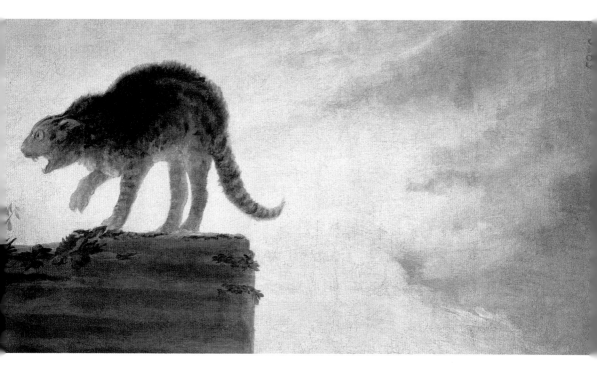

『전쟁의 참화』 중 〈고양이의 팬터마임〉

1810-1820년
프란시스코 고야Francisco Goya (1746-1828)

6ᴐ 순풍에 돛을 단 듯한 고야의 궁정화가 생활은 1808년에 시작된 나폴레옹 전쟁으로 끝이 납니다. 프랑스군의 공격으로 스페인에서 내전이 시작되자 고야는 후원자를 찾아 카를로스 4세 왕가를 무너트리고 스페인에서 즉위한 나폴레옹의 형 호세 1세에게 갔다가, 다시 왕정복고를 이룩한 페르난도 7세에게 돌아갑니다. 이런 철새 같은 생활 끝에 고야는 세상에 절망하고 칩거하며 〈검은 그림〉에 둘러싸여 노년을 보냈습니다. 이 무렵 제작된 것이 에칭 작품집 『전쟁의 참화』인데 여기 소개하는 작품은 판화집의 마지막에 실린 작품입니다.

📖 고야의 말년은 상당히 복잡하군요. 말 못할 상황도 많이 겪은, 불행한 인생이네요.

6ᴐ 맞아요. 그림을 보면 〈고양이의 싸움〉(그림 36)에서 오른쪽 고양이와 닮은 고양이가 벽돌 위에 앉아 있고, 날개를 편 부엉이가 정보를 전달하려는 포즈를 취하고 있습니다. …이 그림에서 고야가 말하려는 것은 무엇일까요?

📖 고야는 '고양이'가 지닌 신비로운 이미지를 매우 중요하게 생각하고 있네요.

6ᴐ 맞아요. 그야말로 고양이님으로 모시고 있습니다. 연구자들의 설에 따르면 그림 속 고양이는 나폴레옹에게 승리하여 왕정을 복고시킨 페르난도 7세를 상징한다고 합니다. 앞서 소개한 태피스트리 원화 〈고양이의 싸움〉은 페르난도 7세가 황태자일 때 왕궁을 위해 그려진 것입니다. 지혜의 상징 부엉이가 새로운 왕에게 전제정치에 반대하는 교훈을 불어넣고, 그 은혜를 입은 교회 관계자가 경배를 하는 내용 같습니다.

📖 그렇군요. 당시 나폴레옹에게 탄압을 받던 스페인 교회는 그림 속 고양이 같은 새로운 권력에게 기대를 한 걸까요? 정치적 알레고리가 강한 그림이군요. 판화 속 고양이에게서 긍정적인 의미를 찾을 수는 없나요?

6ᴐ 글쎄요. 고야의 유명한 판화집 『변덕Los Caprichos』(1799, 초판)에 실린 〈이성이 잠들면 괴물이 탄생한다〉(참고도판)에 나온 큰 살쾡이의 모습에서는 찾을 수 있다고 생각합니다. 눈을 부릅뜬 살쾡이는 어둠 속에서도 잘 볼 수 있도록 각성되어 있는 상태 같습니다. 이 그림의 고양이는 혼미한 시대를 살아가는 예술가의 날카로운 감성을 상징한 고야의 자화상처럼 보입니다.

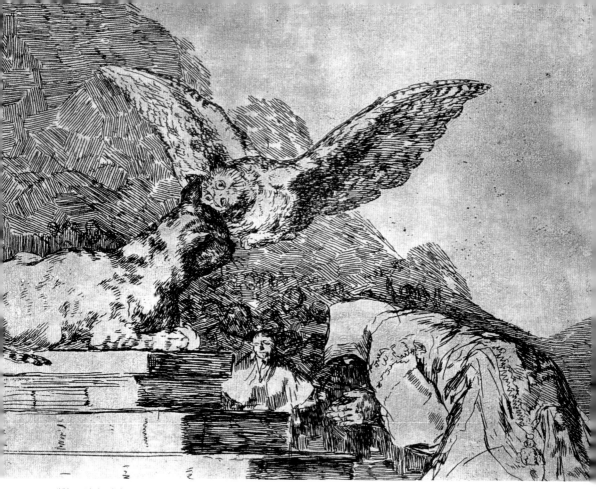

에칭, 조각칼, 연마봉burnisher, 종이, 17.5×22cm,
도쿄, 국립 서양 미술관

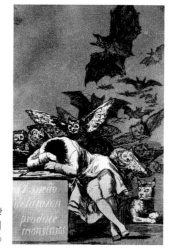

〈고양이를 안은 소녀(루이 베르네의 초상)〉

1819년
테오도르 제리코Théodore Géricault (1791-1824)

👓 그림 속 소녀는 19세기 프랑스의 오리엔탈리즘 화가인 오라스 베르네의 딸 루이 베르네입니다. 그녀는 커서 역사화가인 폴 들라로슈와 결혼합니다.

📖 들라로슈는 화가 장 프랑수아 밀레의 에콜 데 보자르 시절 스승이었죠? 밀레와 관계가 있다니 친근감이 생기지만 뭔가 이상한 초상화입니다. 어디라고 딱 집어 말하기는 어렵지만 전체적인 분위기가 묘해요.

👓 맞아요. 이 그림을 그린 제리코는 들라크루아의 선배이자 낭만주의 회화의 개척자로, 고전적인 구도나 색채를 타파하는 초대형 작품이나 박진감 넘치는 그림을 많이 그렸습니다. 그런 화가가 섬세한 소품인 '소녀와 고양이'라는 테마를 그린 것부터 이상해요. 뭐 베르네와는 친구이니 편하게 그린 그림이라고 해도 아쉬운 점이 많은 작품입니다.

📖 거대한 느낌이 드는 소녀는 귀여움과도 거리가 멀게 느껴져요. 어깨를 내밀고 어른처럼 교태를 부리고 있네요. 배경도 폭풍전야 같은 모습이에요. 그리고 그림 속 줄무늬고양이도….

👓 소녀처럼 거대하고 귀엽지 않네요. 소녀의 무릎에서 금방이라도 퉁 하고 떨어질 것 같아요. 그런데 소녀가 고양이를 안는 방식이 좀 이상하지 않아요?

📖 그렇네요. 보통 고양이는 위에서 손을 돌려 안으면 무겁게 느껴져서 싫어해요.

👓 가와모토 씨와 근처 고양이 카페를 가보았지만 이렇게 고양이를 안는 사람은 아무도 없었어요. 대부분 고양이 턱과 배 방향에서 안더라고요. 아무래도 이 초상화는 합성한 느낌이네요. 마치 소녀와 고양이를 따로 그린 다음에 캔버스에서 조합한 것 같군요.

📖 저도 그렇게 생각합니다. 고양이의 표정을 보면 사람 무릎에 앉아 있는 애교 있는 눈이 아니에요. 귀와 수염이 선 모습은 앞에 뭔가 있어서 긴장한 얼굴이네요. 모델이 되는 일이 힘들었던 것 같군요.

👓 제리코는 동물화를 잘 그렸고 승마를 즐겼습니다. 서른이 좀 넘은 나이에 죽었는데, 직접적 원인은 지병인 결핵이 아니라 낙마 사고였다고 합니다. 이렇게 정열적인 화가에게 귀여운 소녀의 초상화는 무리였는지도 모르겠습니다.

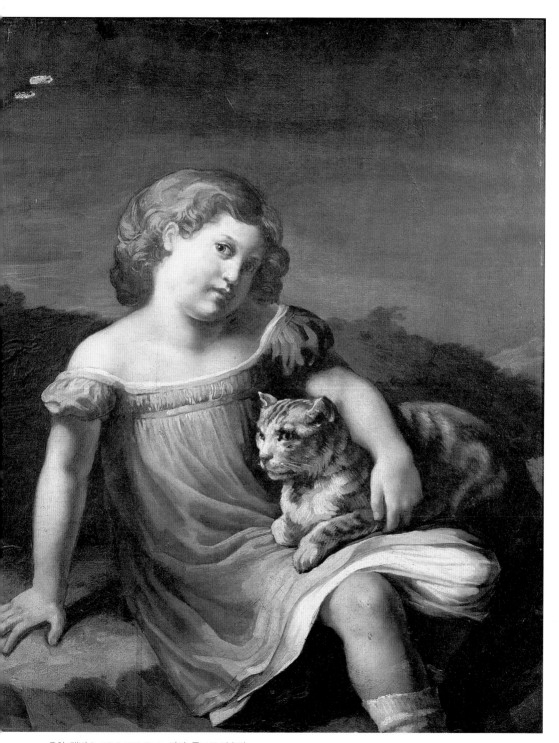

유화, 캔버스, 60.5×50.5cm, 파리, 루브르 미술관

〈우유를 휘젓는 여자〉

1866년경
장 프랑수아 밀레Jean-François Millet (1814-1875)

🐾 밀레는 젊은 시절부터 이 화제를 좋아했습니다. 유화, 파스텔로 5점을 그렸고 에칭도 제작했습니다. 그림의 준비를 위한 소묘도 10점 남아 있어요. 유화의 최종 버전(1870)은 일본의 요시노 석고吉野石膏 컬렉션에 소장되어 있습니다.

📖 우리에게도 익숙한 구도네요. 우유를 원심 분리기에 넣어 버터를 만드는 작업이지요. 이 그림에도 고양이가 당당하게 그려져 있네요.

🐾 1855년에 제작된 같은 화제의 에칭부터 고양이가 등장합니다. 당시 프랑스 농가에서 고양이는 아직 애완동물이 아니라서 헛간이나 마구간에서 새끼를 낳고 살면서 쥐나 작은 동물들을 잡아먹었습니다. 그중에서 주인에게 귀여움을 받는 고양이는 집을 드나들면서 우유나 잔반을 얻어먹기도 했습니다. 이 그림의 고양이가 그런 경우 같네요.

📖 삼색 고양이가 버터를 만드는 부인에게 몸을 비비고 있네요. 가늘게 뜬 눈과 얼굴 표정은 기분이 좋아 보여요. 고양이가 몸을 비비는 것은 뭔가를 원해서 아양을 떨 때인데, 이 그림에서는 분리기 안의 우유를 달라는 건가요? 만약 다른 경우라면….

🐾 자신의 냄새를 묻히기 위해서지요. 마킹이라고 하나요? 발정기를 동료에게 알리기 위해서라든지요.

📖 하지만 고양이는 사람을 가려요. 이 부인이 자신에게 잘해주니까 따랐겠지요. 나중에 남은 우유를 고양이에게 핥게 하나 봐요. 분리기의 교반봉에 진한 우유가 묻어 있네요!

🐾 그런 것까지 알아차리다니 역시 가와모토 씨군요! 그림 속 농가 창고는 바르비종에 있는 밀레 친구의 것으로, 파스텔화를 그리기 전의 스케치를 보면 바닥의 돌까지 뚜렷하게 그려져 있습니다. 화면 오른쪽 원경에 보이는 농가 마당에는 실내를 엿보는 수탉과 암탉이 그려져 있습니다. 정말 능숙한 처리네요. 고양이와 닭은 천적인데, 그림 속 닭은 무서워하지 않고 헛간 안의 작업에 주목하고 있습니다.

📖 당시 농가에서 버터가 중요한 존재였나요?

🐾 네. 버터는 도회에 팔아서 임시 수입을 얻을 수 있는 특산품이었습니다. 생산자들도 팔고 남은 것을 조금 먹는 정도였으니 고양이에게는 돌아가지 못했겠지요.

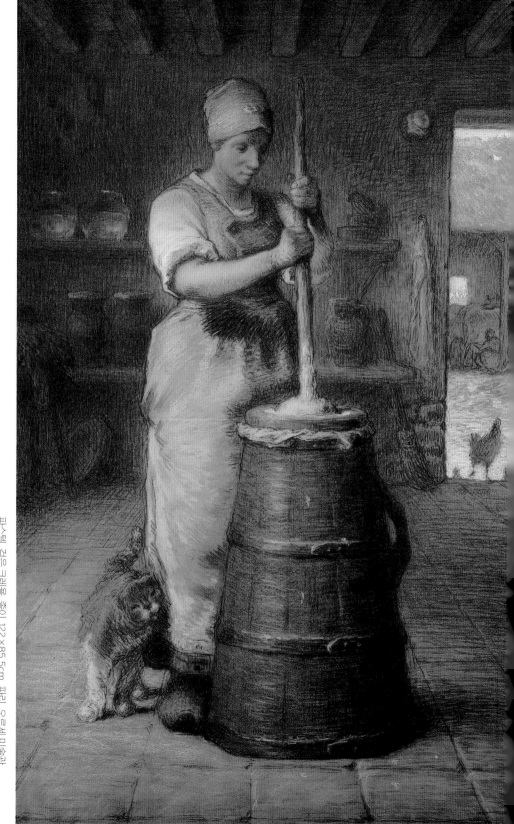

파스텔, 검은 크레용, 종이, 122×85.5cm, 파리, 오르세 미술관

〈화가의 아틀리에〉

1855년
귀스타브 쿠르베Gustave Courbet (1819-1877)

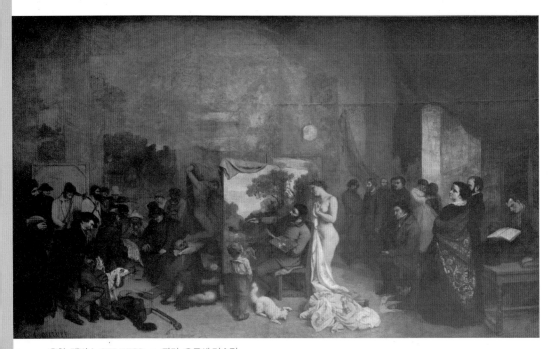

유화, 캔버스, 359 × 598cm, 파리, 오르세 미술관

지금까지는 쿠르베의 대표작 한가운데에 있는 흰색 페르시아고양이를 많은 연구자가 주목하지 않았다고 생각합니다. 나는 존경하는 고故 아베 요시오 선생님의 해설을 통해 처음으로 그 사실을 알게 되었습니다. "… 이 그림에 보들레르가 사랑한 고양이가 그려졌다는 사실을 무시하면 안 된다. 고양이는 인공의 세계에서 원시 자연이 가진 풍부한 생명과 신비를 멋지고 지속적으로 제시하는 존재다."(『아사히 클럽 별책 미술특집 쿠르베』, 1993) 역시 보들레르의 명번역자이며, 고양이 마니아인 화가 발튀스와도 친했던 연구가다운 견해입니다.

정말 고양이가 화면 정중앙에 그려져 있네요. 그 위로는 캔버스가 자리하고 있습니다. 쿠르베가 친구에게 이 그림을 그리던 상황을 설명한 편지가 있지요. 고양이에 대해 무슨 말을 했나요?

👓 쿠르베의 편지에는 "… 나는 이젤 위의 캔버스에 그림을 그리고 있다. 의자 등받이 뒤에 선 누드모델이 내가 그림 그리는 것을 잠시 보더니 그림 앞에서 옷을 벗는다. 그리고 내 의자 옆에는 흰 고양이 한 마리가 있다"라고 써 있어요.

📖 음, 그 정도로는 고양이에 대해 알 수 없네요. 선생님의 이야기를 좀 더 듣고 싶어요.

👓 나는 쿠르베의 국내 순회전을 감수하면서 이 그림의 해석을 여러 가지로 연구했습니다. 화면 왼쪽은 쿠르베의 예술을 이해하지 못하는, 슬프고 비참한 죽음이 지배하는 세계입니다. 반대로 화면 오른쪽은 쿠르베의 예술을 이해하고 지지하는, 생명이 지배하는 세계입니다. 양쪽 모두에서 실제 인물이 북적이는 현실적인 알레고리극이 진행되고 있습니다. 나는 그림 속 고양이와 반대되는 존재가 왼쪽에 그려진 장화를 신고 턱수염을 기른 남자와 함께 있는 두 마리의 사냥개라고 생각합니다. 이 남자는 쿠데타를 일으켜 제2제정을 펼친 황제 나폴레옹 3세라는 설이 있는데, 나도 그 의견에 동의합니다. 그림 속 개는 명령을 받아 움직이는 경찰견으로 쿠르베의 발밑에서 자유롭게 장난을 치는, 예술가가 키우는 고양이와는 대조적인 '속박된 슬픈 존재'입니다.

📖 그렇다면 화가 뒤에 있는 누드모델과도 관련이 있겠네요. 고양이가 꼬리를 세우고 배로 기면서 몸을 비벼대는 것은 마타타비*에 취해 있거나 발정기가 와서 흥분한 상태로, 자유연애를 상징한다는 설도 있습니다.

👓 쿠르베는 여자관계가 복잡한 독신주의자였습니다. 그는 "남자는 결혼을 하면 바보가 된다"라고 하면서 결혼을 경멸했습니다. 그런 쿠르베의 자유로운 태도는 고양이 옆에서 그림을 보면서 순수하게 감탄하는 남자아이로도 표현됩니다. 돌아가신 아베 선생님과 그림 속 고양이에 대해 이야기하고 싶어지네요.

* 마타타비: 개다래나무로 고양이에게 최음 효과가 있다.

〈구혼〉

1872년
윌리암 부그로William Bouguereau (1825-1905)

👓 부그로는 19세기 후반의 프랑스 아카데미즘을 대표하는 엘리트 화가죠. 르네상스 미술 이후 유화의 세밀 기법을 발전시켰으며, 동시대 인상파 화가가 중요하게 생각한 빛의 분석과는 다른 세계를 펼칩니다. 20세기 초반에는 사람들에게 잊혀졌지만, 살바도르 달리가 좋아한 화가로 알려지면서 오르세 미술관 오픈 후에는 인기가 부활했습니다. 한때는 마이클 잭슨이 컬렉터였다고 하네요. 귀여운 소년과 소녀 그림이 취미에 맞았겠지요.

📖 맞아요. 제가 근무했던 무라우치 미술관에도 부그로가 그린 아름다운 귀부인 초상화 두 점이 있었는데, 할머니 팬들이 핥을 기세로 다가서서 감상하는 통에 경고문을 붙이던 요주의 그림이었습니다.

👓 말도 안 되지만 가까이에서 볼 수 있게 사다리를 설치해달라는 요구도 있었다고 들었어요. 물론 그렇게 하면 안 되겠지요.

📖 이 그림에는 실을 잣는 젊은 여성의 살갗과 손가락의 혈관까지 투명하게 보이는 섬세한 매력이 있습니다.

👓 잘생긴 남자가 베란다에서 일을 하는 여성에게 구애를 하는 장면이네요. 여자의 가슴에 장미가 꽂힌 것으로 보아 본격적인 구애일까요?

📖 글쎄요, 아가씨는 싫지 않은 모습입니다. 표정이 밝네요. 구애 조건을 듣고 있는 것 같아요. 하지만….

👓 아가씨 발밑의 고양이를 보세요.(미소) 기분이 안 좋아 보이네요.

📖 네. 귀는 옆으로 누웠고 수염은 앞으로 뻗친 것으로 보아 불안하고 긴장된 모습입니다. 이 구혼에는 문제가 많으니 그만두라는 표정이네요.

👓 양가의 규수 같은데, 고양이는 부모의 기분을 대변하는 것 같아요. 그림 속 남자는 시대를 알 수 없는 옷을 입고 있어요. 약간 시대착오적인 녀석이네요. 실을 잣는 여자와 구혼하는 남자의 소재는 핀투리키오의 〈페넬로페와 구혼자들〉(그림04)과 닮아 있어요. 전통주의자인 부그로는 19세기의 페넬로페를 그리려고 한 것일까요?

📖 아니면 셰익스피어의 『로미오와 줄리엣』이나 18세기에 프랑수아 부셰가 그린 베란다의 밀회 그림과 관계가 있을지도 모릅니다.

👓 부르주아 취향의 단순한 풍속화처럼 보이지만 부그로는 르네상스에서 19세기로 이어지는 도상의 전통을 확실하게 답습하고 있습니다. 인상파에서는 전혀 볼 수 없는 면이지요.

유화, 캔버스, 163.5×111.8cm, 뉴욕, 메트로폴리탄미술관

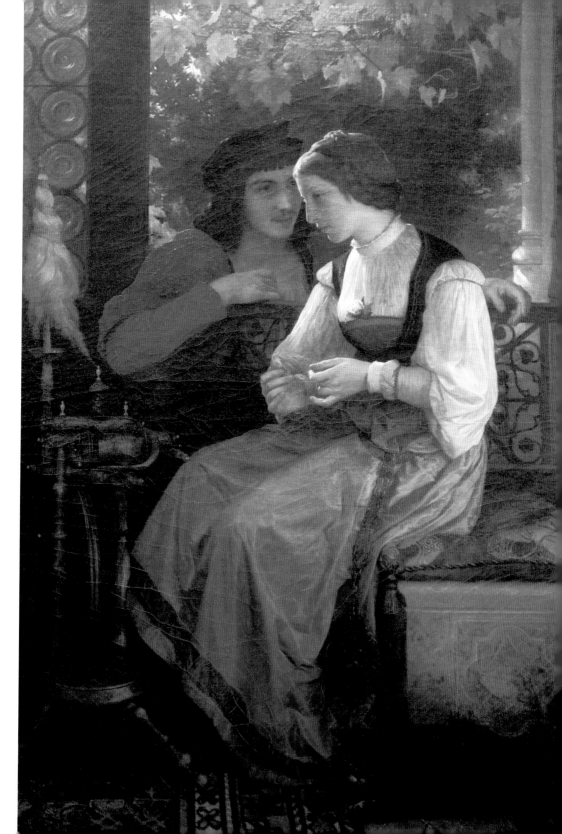

〈스페인 복장을 하고 누워 있는 여자〉

1862-1863년
에두아르 마네Edouard Manet (1832-1883)

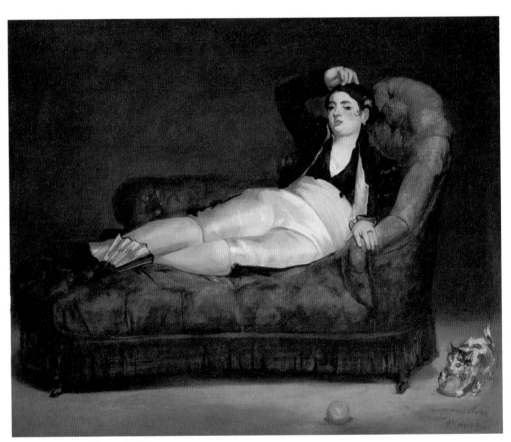

유화, 캔버스, 94.7×113.7cm, 뉴 헤이븐, 예일대학교 미술관

👓 나는 마네를 좋아해서 1983년 파리 그랑 팔레Grand Palais에서 열린 마네의 사후 100주년 기념 전시에 아침부터 줄을 서 들어간 적이 있습니다. 이 그림은 내가 좋아하는 마네의 그림 다섯 점 가운데 하나에 속하는 명작으로, 당시는 스페인 취미가 유행이었어요. 이 그림은 프란시스코 고야의 〈옷을 입은 마하〉로부터 영향을 받았다고 생각합니다. 갈색 배경에 자주색 소파와 은회색 마

1983년 파리, 그랑 팔레 《마네전》 카탈로그의 해당 페이지

루, 모델이 입은 투우복의 검은색과 흰색의 묘한 대조가 상당히 매력적입니다.

📖 선생님께서 파리에서 가져오신 《마네전》 카탈로그를 보면, 센스 있게 고양이 부분을 전체 페이지로 확대했네요. 멋진 편집입니다.

👓 맞아요. 30년 만에 프랑스어 해설을 다시 읽어보았더니, 고양이에 대해서도 꽤 자세하게 쓰여 있었어요.

📖 기대되네요. 뭐라고 쓰여 있었나요?

👓 그런데 막상 읽어보니 해설이 의외로 시시했어요. 첫째로 그림 속 굳은 표정의 모델이 나다르의 애첩이며, 그림이 그녀의 섹시함을 표현한다고 합니다. 두 번째로 이 그림은 마네와 첫 소유자였던 시인 보들레르, 다음 소유자였던 사진가 나다르 세 사람만 아는 농담이라고 해요. 마지막으로 화면의 단조로움을 깨는 모티브가 흰색과 검은색이 섞인 점무늬 고양이라고 하네요.

📖 애첩과 고양이 이야기는 알겠는데, 세 사람만 아는 농담은 뭔가요?

👓 마네와 보들레르는 고양이를 좋아했지만, 고양이를 싫어하는 나다르는 두 사람의 취미를 비웃었습니다. 그래서 마네는 보들레르가 소유했던 이 그림을 나다르에게 주면서 일부러 고양이 앞에 '나의 친구 나다르에게'라는 서명을 했다고 하네요. 가와모토 씨에게 더 좋은 해석은 없나요?

📖 그림 속 두 개의 오렌지가 특이하네요. 고양이는 눈앞에 있는 것을 좇으니, 이미 움켜진 오렌지에는 관심이 없어 보여요. 다른 사냥감을 노리고 있는 눈치네요. 그림 속 나다르의 애인은 모델이 되었을 때 이미 후원자에게 질렸거나 혹은 마음이 변해서 다음 후원자를 찾고 있었겠지요. 그것을 안 마네가 일부러 고양이 앞에 사인을 넣어 그림을 줬는지도 모르겠어요.

👓 최악의 경우로 생각한다면 작업술이 뛰어난 마네가 그림 속 모델을 나다르에게서 빼앗았는지도 모르지요. 그렇다면 그림 속 고양이가 마네일까요? 믿기 어려운 일이지만 감성이 충만한 예술가들 사이에서는 얼마든지 일어날 수 있는 일입니다. 나도 가와모토 씨의 설에 찬성합니다.

〈올랭피아〉

1863년
에두아르 마네Edouard Manet (1832-1883)

유화, 캔버스, 130×190cm, 파리, 오르세 미술관

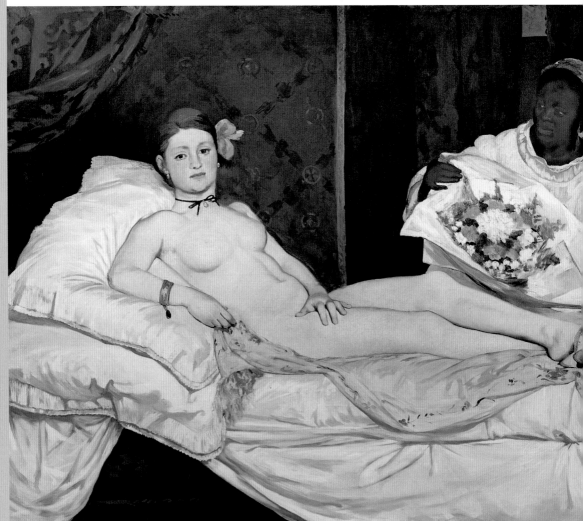

👓 다음은 마네의 작품 중 가장 화제를 모은 그림으로 1865년 《국전》에 입선했지만, 관객과 매스컴에게 맹비난을 받은 작품입니다. 비난을 받은 이유는, 매춘부를 당당하게 그렸다는 점과 인물의 색채와 데생이 역겹고 추하다는 점이었습니다. 오른쪽 구석에 있는 검정고양이도 불길하고 나쁜 인상을 더했습니다.

📖 지금은 미술사에 남는 명작도 당시에는 말도 안 되는 평가를 받곤 했지요. 마네는 무슨 생각으로 이 그림을 발표했을까요? 그 의도를 모르겠어요.

👓 마네는 스스로를 고전주의자라고 생각했기 때문에 이 그림을 티치아노의 〈우르비노의 비너스〉나 고야의 〈옷을 벗은 마하〉와 비견되는 위대한 누드의 현대판이라고 믿었어요. 그래서 당시 파리에서 유행하던 매춘부의 세계에 머리를 불쑥 들이민 것이지요. 19세기 초반 1-2만 명이었던 파리의 매춘부는 제2제정기가 끝나는 1872년, 12만 명으로 급증합니다. 당시 파리 인구가 200만 명이었으니 인구에 비하면 경이적인 수치입니다. 즉 이 그림에는 미풍양속을 중요하게 생각하는 시민이라면 감추고 싶은 금기의 현실이 나타나 있습니다. 하지만 마네는 이것이 현실이기 때문에 마땅히 알아야 한다고 앞장서서 외쳤겠지요.

📖 이 그림에는 흑인 가정부의 이미지를 통한 인종 차별도 있다고 들었습니다.

👓 맞아요. 이 그림이 그려진 1863년 미국에서는 남북전쟁이 한창이었습니다. 당시 프랑스는 미국 남부에서 목화 재배의 권리를 갖는 제2제정기였기 때문에, 중립을 가장하면서 노예 제도를 찬성하는 남군을 응원했습니다. 이 흑인 가정부도 틀림없이 미국 남부로 향하는 노예선을 타고 아프리카에서 프랑스로 온 노예 중 한 명이라고 생각해요. 이러한 내용 역시 시민들이 보고 싶지 않은 금기 가운데 하나였겠지요.

📖 마지막으로 검정고양이에 대해 말해보죠. 이런 업소에서는 통념과는 달리 검정고양이가 운이 좋다고 생각해 키웠다고 합니다. 하지만 그림 속 고양이는 기분이 나쁜 듯 등을 말고 꼬리를 세운 채 경계하고 있어요.

👓 여기에서 검정고양이는 올랭피아 양의 기분을 나타냅니다. 그녀는 싫어하는 손님에게서 온 꽃다발을 완전히 무시하고 있어요. 검정고양이는 마지막 거절의 표시로서, 이 그림을 완성시킨 마네의 득의만만한 얼굴이 보이는 듯하네요.

📖 2014년 일본 후추府中에서 열린 《밀레전》 출품작 〈기다리는 사람〉의 하품하는 고양이가 〈올랭피아〉에 그려진 검정고양이의 원형이라는 설도 있습니다.

👓 〈기다리는 사람〉은 밀레가 1861년 《국전》에 출품한 작품이니 마네도 보았을 거예요. 하지만 밀레 본인은 〈올랭피아〉에 자신의 고양이가 그려진 것을 알지 못했겠지요?

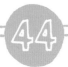

〈고양이와 소년〉

1868년
피에르 오귀스트 르누아르Pierre-Auguste Renoir (1841-1919)

👓 이 그림은 여성 누드의 대가, 르누아르가 그린 유일한 소년 누드화입니다. 소년의 뒷모습에서는 여성 같은 묘한 에로스가 풍깁니다.

📖 지금 봐도 충격적인 그림이네요. 제가 조사해보았지만 이 그림의 소년 모델이 누구인지는 알 수 없었습니다. 다른 그림의 모델이 된 적도 없던데, 뭔가 특별한 의미를 가진 그림일까요?

👓 그림이 그려진 1868년이라는 시기가 중요합니다. 당시 르누아르는 몇 년간 낙선하던 《국전》에 〈양산을 쓴 리즈〉로 입선했고, 바티뇰가Batignolles의 카페 게르부아Café Guerbois에서 마네와 그의 제자들을 만납니다. 이렇게 지방의 가난한 직공 출신이던 르누아르는 27살에 파리에서 화가로서 출발할 수 있었습니다. 하지만 화가로서 열등감이 있던 그는 집안 좋은 파리 토박이들 앞에서 약한 모습을 보였지요.

📖 특히 이 그림에는 마네의 영향이 강하게 느껴지네요. 누드와 고양이를 그린 작품이라면 〈올랭피아〉(그림43)가 대표적이지 않나요? 하지만 구도는 전혀 다르네요.

👓 언뜻 보아서는 잘 모르게 신경을 썼다고 생각해요. 마네에게 경쟁심을 가졌던 세잔도 〈모던 올랭피아〉(1873-1874, 오르세 미술관)를 그렸지요. 《제1회 인상파전》에 출품한 그 그림은 평소 자신을 '칠장이'라고 무시하던 마네에게 보여주기 위

한 작품이라고 생각합니다. 마네는 르누아르를 얕보면서 모네에게 "자네 친구는 재능이 없어"라고 귓속말을 했다고 합니다. 그런 무시 때문에 르누아르가 더 열심히 했을지도 몰라요.

📖 그럴 수도 있겠죠. 〈올랭피아〉에서 누워서 정면을 보고 있던 여인은 등을 돌리고 서 있는 수상한 소년으로 바뀌었습니다. 화가 난 검정고양이도 기분이 좋아 꼬리를 말고 있는 줄무늬고양이로 바뀌었네요. 고양이가 발바닥을 보여주는 것은 긴장을 풀고 있다는 증거입니다.

👓 그렇다면 이 그림은 마네에 대한 오마주인 동시에, 힘들게 《국전》에 입선한 자신의 실력도 과시하는 일거양득의 효과가 있네요. 소년의 촉촉한 피부, 고양이의 따스한 털, 꽃무늬 테이블 커버의 부드러운 질감, 그 어느 것도 스승 마네에게 지지 않겠다는 생각이 흘러넘치고 있어요.

📖 르누아르의 본격적인 고양이 그림이 시작된다는 의미에서도 이 그림의 가치는 중요해요.

유화, 캔버스, 123×66cm, 파리, 오르세미술관 소장

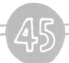

〈고양이를 안은 여인〉

1868년
피에르 오귀스트 르누아르Pierre-Auguste Renoir (1841-1919)

👓 르누아르는 여성과 고양이를 동급으로 생각한 화가입니다. 유명화가 베르트 모리조의 딸을 그린 〈고양이를 안은 줄리 마네*〉(참고도판)의 고양이는 기분이 정말 좋아보여요. 소녀가 귀여워하는 집고양이로 안는 방법도 안정적이에요.

📖 그에 비하면 이 그림의 모델인 니니 로페즈와 고양이는 뭔가 불편해 보여요. 무리하게 볼을 비벼대고 있어 고양이가 싫어하겠어요. 집에서 고양이를 키워보지 않았던 것 같아요.

👓 정말 그렇네요. 핑크빛 피부의 예쁜 아가씨에게 안겨 있지만, 고양이의 눈은 올라가고 귀도 서 있어요. 물론 고양이에게 인간의 미모는 상관이 없겠지만요.

📖 어쩌면 강한 향수 때문인지도 모르겠네요. 코가 예민한 고양이가 거부 반응 때문에 재채기를 하려는 순간을 그린 것은 아닐까요?

👓 그럴 수도 있겠네요. 가시마 시게루 선생의 파리에 관한 책에도 나오지만, 그 시대 사람들은 목욕을 싫어해서 사람이 많은 곳에는 체취와 향수 냄새가 대단했다고 해요. 니니 로페즈는 인상파 시대 르누아르의 애인이자 모델이었습니다. 《제1회 인상파전》의 꽃이었던 〈관람석〉(1874, 런던, 코톨드 갤러리)에서는 하얀 얼굴에 새빨간 립스틱으로 화장을 했는데, 이 그림에서는 옅은 화장을 했네요. 그래도 향수는 뿌렸겠지요. 참고도

판 속 줄리 마네는 아직 7살의 어린아이니 향수는 뿌리지 않았겠네요. 그런 관점도 필요하다고 생각해요. 그렇다면 르누아르 회화에서 고양이는 여성스러움의 상징이라고 해도 좋을까요?

📖 인터넷으로 찾아보니 메트로폴리탄 미술관이 소장한 〈샤르팡티에 부인과 아이들〉(1878)에서 검은 옷을 입은 부인의 무릎 위에도 검정고양이가 앉아 있습니다. 여자아이를 등에 태우고 마루에 엎드려 있는 대형 개 세인트버나드를 그린 그림으로도 유명한데, 선생님은 메트로폴리탄에서 그 그림을 보셨나요?

👓 물론 봤지요. 사진도 찍었는데 그 그림에도 고양이가 있는 건 몰랐네요! 도판은 어둡게 나와 잘 보이지 않으니 다음에 직접 가서 봐야겠군요. 그 그림에도 검정고양이가 있다면, 매스컴계 거물의 부인이자 살롱의 여인인 샤르팡티에 마담에게도 새로운 이미지를 찾을 수 있겠네요.

* 줄리 마네: 에두아르 마네의 조카. 부모는 외젠 마네와 베르트 모리조

유화, 캔버스, 56×46.4cm
워싱턴, 내셔널 갤러리

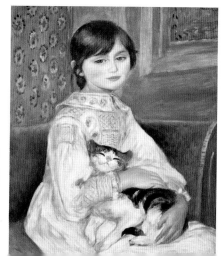

46 〈밤의 카페, 지누 부인〉

1888년
폴 고갱 Paul Gauguin (1848-1903)

🐚 고갱은 파리에서 남프랑스로 이주한 고흐를 따라서 1888년 10월 아를로 갔습니다. 고흐는 자신의 성격과 어울리지 않게도 경치 좋은 곳에 화가들을 불러 모아 예술가 마을을 세우려는 몽상을 했습니다.

📖 하지만 결국 고흐와 함께한 화가는 고갱 혼자였죠? 둘은 크게 다툰 후 크리스마스 이브에 고흐가 본인의 귀를 자르는 사건이 생기고 고갱이 그곳을 떠나면서 관계가 끝이 납니다.

🐚 고흐보다 다섯 살 위의 고갱은 세계 각지를 여행한 지식인으로 자유로운 상징파였고, 고흐는 눈에 보이는 세계를 중시하는 표현적 사실주의자였습니다. 두 사람은 전혀 다른 방법론으로 회화의 혁신을 목표로 삼아서, 한 번 토론이 시작되면 끝날 줄 몰랐습니다. 고갱은 고흐에게 눈앞의 사생만 하는 것은 틀린 방법이므로 기억과 상상을 동원하라고 권합니다. 고갱이 그린 이 그림은 아를에 있는 카페 주인의 부인, 지누의 초상입니다. 고흐도 즐겨 가던 카페 실내를 그려 〈밤의 카페〉(참고도판)라고 했습니다. 고흐는 편지에서 고갱이 이 그림을 한 시간 만에 완성했다고 감탄해요.

📖 고갱은 여기에 고양이도 그려 넣었어요. 당구대는 지금과는 형태가 다르네요.

🐚 가와모토 씨는 그림 속 당구대를 본 적이 없지요? 옛날 당구대에는 구멍이 없었어요. 나는 그런 사실을 아는 마지막 세대일지도 모르겠네요. 3구 게임이나 4구 게임은 흰색 공으로 붉은색 공을 맞춰 점수를 내는 것인데, 점수는 주판알 같은 도구로 계산을 합니다. 그림 속 테이블 위에는 공이 3개만 있으니 3구 게임인데, 아무도 하려는 사람이 없네요. 밤이 늦어 취했거나 매춘부와 교섭을 하는 것 같아요. 고양이가 테이블 밑에 있는 걸 보니 이제 문을 닫을 시간이네요. 만약 게임 중이라면 테이블 아래는 시끄러운 데다 사람들 발에 차일지도 모르니까요. 지누 부인도 "귀찮게 아직 손님이 있네"라는 표정이에요.

📖 이렇게 고갱은 고양이의 존재로 주위 환경을 암시하네요.

유화, 캔버스, 73×92cm
모스크바, 푸시킨 미술관

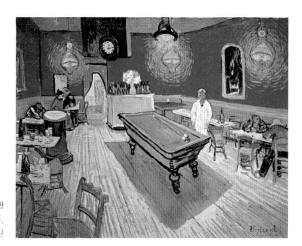

〈일 하지 마!〉

1896년
폴 고갱Paul Gauguin (1848-1903)

📖 이 작품의 제목은 타히티 현지어로 '일 하지 마!'라는 뜻입니다. 고갱은 그림 속의 젊은 커플이 일을 하지 않고 하루를 보내는 삶을 예찬하는 걸까요?

👓 나는 이 그림이 문명 때문에 타락한 유럽인들에게 호소하는 그림이라고 생각합니다. 고갱은 화가가 되기 전, 꽤 많은 고객을 관리하던 증권회사 거래인이었습니다. 그가 바쁜 일상을 버리고 낙원인 타히티로 도망친 까닭은 자연 속에서 이웃과 어울리며 살아가는 생활 방식으로 살려고 한 것입니다.

📖 이들과 함께 있는 고양이는 정말 편안한 표정으로 자고 있네요. 오히려 밖에 서 있는 개가 경계를 하는 모습입니다. 역시 개는 문명의 상징일까요?

👓 문명 때문에 타락한 개일지도 모르겠네요. 배경의 흰옷을 입은 사람이 보이나요? 나는 그 인물이 한여름의 뜨거운 야외에서 일을 하는 노동의 이미지를 표현했다고 생각해요. 실내의 선선한 쾌락과 대비되는, 부정적이고 괴로운 세계의 의미를 갖지요. 성실한 화가 밀레가 보면 화를 낼 만한 그림입니다.

📖 화려한 머리 장식과 귀걸이를 한 청년의 오른손에 들려 있는 것은 담배인가요?

👓 아뇨. 이건 입으로 피우지 않고 연기로 향을 즐기는 일종의 마약 같습니다. 직접 잎을 썰어서 마는 것이지요. 그림 속 커플의 가늘게 뜬 눈과 몽롱함으로도 추측할 수 있습니다. 고양이도 취한 것이 아닐까 의심이 들 정도예요.

📖 그렇다면 고갱은 어떤가요? 설마 취한 상태로 이 그림을 그린 것은 아니겠지요?

👓 아니겠지요. 어쨌든 고갱의 좌우명은 "인생을 즐기자"였어요. 그는 43살부터 가족이나 친구, 화단 모두를 등지고 세상을 버린 사람처럼 살았습니다. 나와 친한 미대 교수는 제자가 경륜이나 경마를 한다는 이야기를 듣고 이렇게 꾸짖었다고 하네요. "멍청하기는! 예술이야말로 최대의 도박이다"라고요. 훌륭한 가르침이죠. 아, 최근 판례를 보면 꽝이 된 마권도 경비로 인정된다고 하네요. 하지만 흐름을 타지 못한 예술이라는 마권은 한 푼의 가치도 없으니까요.

📖 그렇다면 고갱은 생전에 당첨된 마권을 손에 쥐었나요?

👓 그렇다고 할 수 있는 작품이 다음 작품입니다. 인생에 단 한 번 목숨과 바꾼 작품이라고 한다면 당첨된 셈이지요.

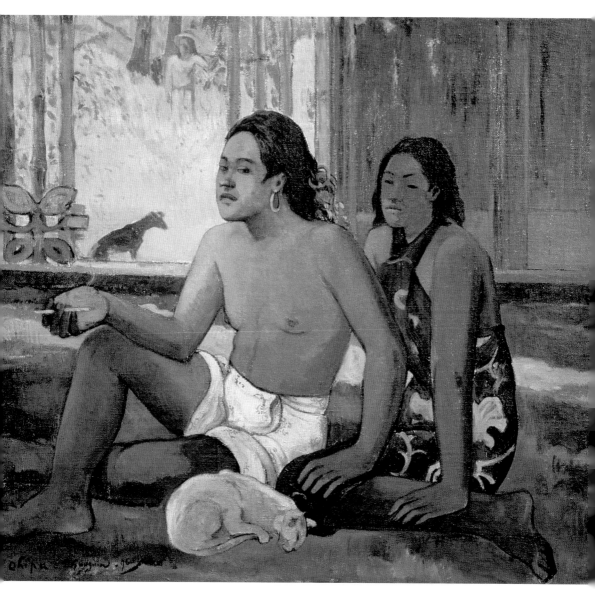

유화, 캔버스, 65×75cm, 모스크바, 푸시킨 미술관

48

〈우리는 어디서 왔고, 누구이며, 어디로 가는가?〉

1897-1898년
폴 고갱Paul Gauguin (1848-1903)

🐚 이 대작은 2009년 나고야에서 열린《보스턴 미술관 순회전》때 일본에 왔습니다. 1977년 보스턴에서 이 작품을 처음 보고 감격했는데, 일본에서 다시 보았을 때 역시 압도되었습니다. 나는 고갱이 고독과 질병, 가난 같은 '꽝이 된 마권' 속에서 최고의 걸작이 탄생했다는 역설과 그림의 무거운 제목 때문에 그림 앞에서 잠시 생각에 잠

겼습니다. 그러나 최근 연구에 따르면, 이 작품은 그렇게 무거운 그림은 아니라고 합니다.

📖 도쿄에서 열린《고갱전》카탈로그 해설을 보면 1898년 파리 볼라르Vollard 화랑에서 열린 개인전의 그림들과 이 작품이 밀접한 관련이 있다고 합니다. 이 작품은 타히티 시대의 집대성이며 대표적이라고 할 만한 그림입니다. 그 중심에 고

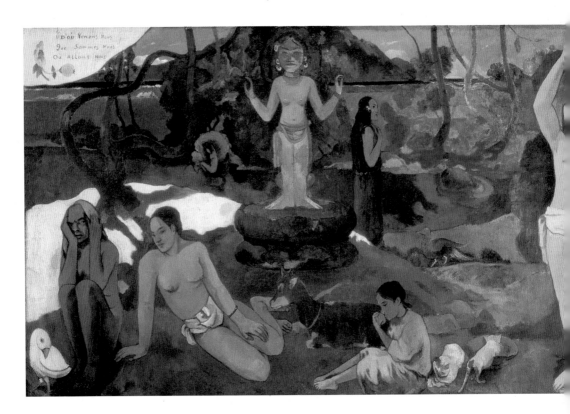

양이 두 마리가 있는 것이 흥미진진하네요.

🐬 그림의 구성을 먼저 보도록 하죠. 화면 오른쪽 전경에 있는 개와 그 옆의 여자들, 유아와 가족이 '어디에서 왔을까?'로 과거를 나타내고, 중앙에 과일을 따는 남자와 그것을 먹는 아이, 고양이가 '누구인가?'로 현재를, 왼쪽 전경에 줄에 묶인 산양과 젊은 여성, 노파, 흰 새가 '어디로 가는가?'로 미래를 나타냅니다. 그림은 후경에 있는 우상을 향해 오른쪽으로 회전하면서 인생의 윤회를 그리고 있습니다. 문제는 중앙에 그려진 흰 고양이 두 마리의 해석이네요.

📖 음, 오른쪽 고양이는 뒤를 보고 있고 왼쪽 고양이는 앞을 보고 있어요. 새끼 고양이인지도 모르겠네요. 그렇다면 새끼 고양이와 과일을 먹는 아이의 모습은 자손 번성의 상징일까요?

🐬 맞아요. 평소 고갱은 그림 속 동물에 의미를 집약하는 경우가 많았습니다. 이 그림에서 전경이 현실의 삶, 후경이 영적이고 피안의 삶을 표현한다면 고양이는 화가와도 친근한, 살아 있는 현재의 존재입니다. 고갱은 현재를 살아가는 인간에게 고양이가 어울린다고 생각했겠지요.

📖 왼쪽에 있는 검은 산양은 기독교에서 등장하는 얌전한 양이 아닌 것 같아요. 나쁜 의미의 동물이겠죠?

🐬 네. 반인반수의 신 사티로스를 떠올리게 하는 '음욕'의 상징으로 왼쪽의 아름다운 나체의 여자와 관계가 있어 보입니다.

📖 고갱이 동물을 모티브로 사용한 방법은 능숙하고 독특하네요. 기회가 된다면 더 연구해보고 싶은 걸요?

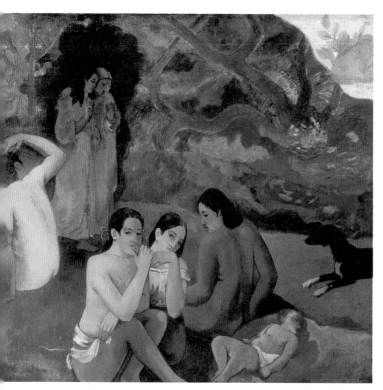

유화, 캔버스, 139.1 × 374.6cm
보스턴 미술관

〈(밀레의 그림을 모사한) 밤의 냄비〉

1889년

빈센트 반 고흐Vincent van Gogh (1853-1890)

📖 고갱이 그리는 고양이는 화면에 존재감이 있는데 고흐의 경우는 어떤가요? 생각해보니 고흐의 고양이 그림은 본 적이 없는 것 같아요.

👓 고흐는 젊은 시절 쥐나 박쥐는 그렸습니다. 이유는 알 수 없지만, 만년 작품으로 히로시마 미술관이 소장한 〈도비니의 정원Le Jardin de Daubigny〉에서 처음으로 검정고양이를 그렸다가 지운 흔적이 있어요. 그렇지만 기본적으로 고흐는 인간에게만 흥미를 가졌던 것 같아요. 어린이도 무섭게 그렸으니, 귀여운 대상과는 맞지 않았는지도 모르겠네요. 이 그림은 화가가 평소 존경하던 밀레의 그림을 모사한 것으로, 원화에 있었기 때문에 어쩔 수 없이 고양이를 그렸겠지요. 밀레가 고양이파라는 사실은 고양이에 대한 관찰력을 보면 더욱 확실해집니다.

📖 고흐는 파리에 오기 전, 고향인 네덜란드에서 밀레의 〈만종〉이나 〈씨 뿌리는 사람〉의 판화를 연필로 모사하면서 그림 수업을 시작했어요. 파리로 넘어간 이후에는 인상주의나 일본 우키요에의 색채 표현을 접하면서 강렬한 원색을 구사하는 대담한 터치를 완성시킵니다. 이 그림은 고흐가 남프랑스 아를에 머물던 시기 생 레미Saint-Rémy 병원에서 요양할 때 그린 그림입니다.

👓 맞아요. 기록을 보면, 병원 밖으로 외출하거나 풍경을 사생할 수 없기 때문에 평소 좋아하던 밀레의 판화를 흑백에서 컬러로 '번역'하는 기분으로 그렸다고 쓰여 있습니다. 모사라고 하더라도 밀레의 원화와는 전혀 다르게, 고흐 특유의 강렬한 빛과 에너지가 화면을 가득 채우고 있습니다.

📖 그림 속 고흐의 고양이를 보세요. 밀레의 원화와 비교하면, 벽난로의 열기가 너무 강하게 그려져 있어서 좀 이상합니다. 이렇게 강한 열기라면 고양이 털이 다 타버리겠어요! 고양이는 평소 체온이 인간보다 2도 정도 높아서 더위에 강한 편이지만, 한여름 더위에는 고양이들도 열사병에 걸려요. 그러므로 이렇게 센 불 가까이는 앉지 못합니다. 무슨 장식물도 아니고….

👓 고흐는 동물을 즐겨 그리는 화가가 아니에요. 그러니 불꽃의 열기까지는 신경 쓰지 못했겠지요. 밀레의 원화에서는 늦은 밤 벽난로의 장작이 거의 탄 상태에서 고양이가 벽난로로 다가간 상황을 그렸는데, 고흐는 그런 상황을 알 턱이 없지요. 그림 속 불을 보면 얼마나 더 냄비를 끓여야 할지 알 수 없어서 보는 사람을 걱정하게 만드네요.

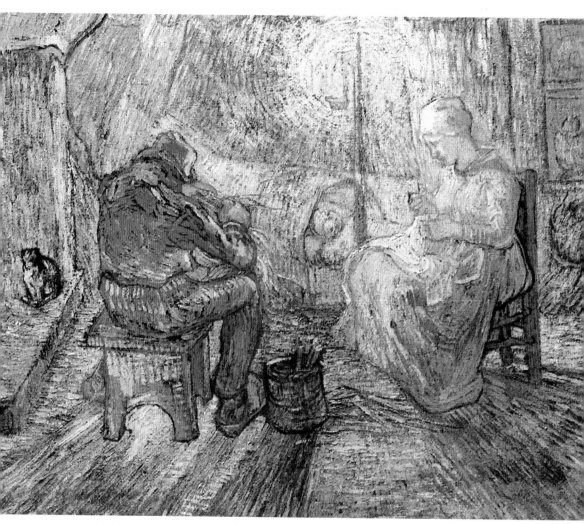

유화, 캔버스, 72.5×92cm, 암스테르담, 고흐 미술관

50 〈샤 누아르 공연 포스터〉

1896년

테오필 알렉상드르 스탱랑Théophile Alexandre Steinlen (1859-1923)

🐾 가와모토 씨는 2011년 3월 내가 주관한 미술 투어에 참가했다고 했죠? 로마에서 파리까지 이어지는 일정으로, 마지막 날 옵션으로 몽마르트 언덕 아래 있는 '물랭루주Moulin Rouge' 구경도 갔지요? 어떤 느낌이었나요?

📖 즐겁고 아름다운, 꿈만 같은 시간이었어요. 돌아오는 버스에는 취객이나 소매치기가 많아 무서웠지만…. 그야말로 '천국과 지옥' 같은 경험이었습니다.

🐾 하하, 좋은 표현이네요! 물랭루즈가 있는 클리시 거리나 피갈Pigalle 광장의 뒷골목은 낮에도 위험한 지역입니다. 그 앞에 있는 사크레쾨르 대성당 아래 로슈슈아르Rochechouart 거리에, 1881년 문을 연 파리 최초의 예술 카바레가 '검은 고양이 Chat Noir'였습니다. 이 카페는 1897년 시작하여 16년간 경영하던 로돌프 살리의 죽음으로 폐업하기 전까지 시, 문학, 연극, 음악, 미술 등 전위예술의 실험극장이었습니다. 당시에는 파리의 '두뇌'라고 불리웠을 정도로 지금의 카페와는 다른 분위기였습니다. 젊은 피카소가 바르셀로나에서 드나들던 예술 카페 '네 마리 고양이Els Quatre Gats'도 이 카페를 모방해 만들어진 것입니다.

📖 제가 사는 지역인 하치오지八王子의 유메 미술관夢美術館에서 열린 《샤 누아르 관련 기획전》(2012)을 보고 알았지만, 스탱랑의 포스터는 카페의 성격을 나타내는 상징이었네요.

🐾 스탱랑은 카바레가 발행하던 주간 신문의 삽화가로 출발해서 가게 안에 〈고양이의 거울〉이라는 대형 벽화까지 그린, 상업 예술가를 대표하는 인물입니다. 이 포스터의 검정고양이 디자인에 영향을 준 다른 작품이 있나요?

📖 당시에는 마네의 판화가 유명했으니 어느 정도 의식은 했다고 생각합니다.

🐾 이 포스터는 마네의 친구인 미술 평론가 샹플뢰리가 지은 원조 고양이 책의 포스터에도 영향을 주었다고 생각합니다. 스탱랑은 파리 전역에 부착된 포스터를 타임머신을 타고 와서 떼어가고 싶었겠지요. 마네와 스탱랑의 판화는 보들레르의 시집 『악의 꽃』(초판, 1857)에 나오는 고양이를 찬미하는 시나, 에드거 앨런 포의 『검은 고양이』 같은 세기말 문화로 이어지는 '검정고양이' 붐의 시각적 기수라고 할 수 있습니다.

📖 이들 두 거장은, 마녀의 심부름꾼으로 여겨져 산 채로 화형을 당하던 중세 시대 검정고양이의 오명을 씻어준 고마운 사람들이네요.

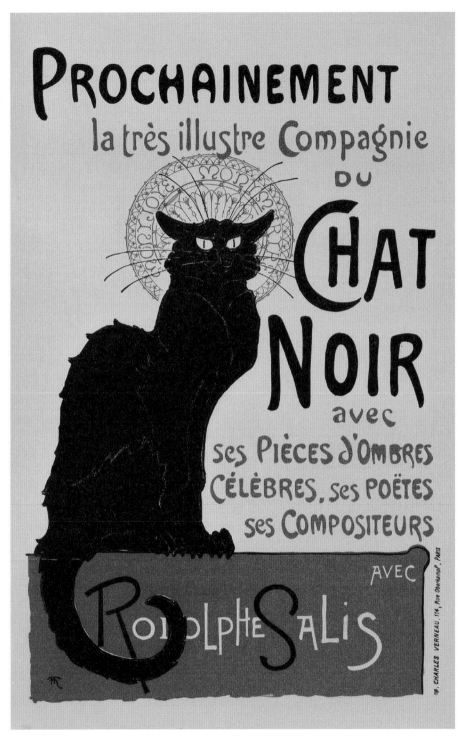

컬러, 석판화, 61.2×38.1cm

〈식전주 캥키나 뒤보네 포스터〉

연대미상
쥘 세레Jules Chéret (1836-1932)

🕶 파리의 석판화 인쇄공이었던 세레는, 런던에서 배운 첨단 인쇄술과 뛰어난 재능으로 1870년대 다색 인쇄 포스터를 개발했습니다. 그리고 그의 판화는 한창 근대화가 이루어지는 파리 거리를 장식했습니다. 그는 1878년의 파리 만국 박람회에서 은상을 받아 유럽과 미국에서 유명해졌고, 파리의 여러 극장과 카페, 서커스 흥행 포스터부터 에밀 졸라의 소설책, 기호품, 과자 광고까지 무려 882점의 포스터를 남겼습니다.

📖 화가 로트레크도 세레의 성공을 보고 포스터를 그리기 시작했을 정도니까요. 약간 세속적인 느낌이지만, 명쾌하고 대중적인 포스터로 빨강, 검정, 황록 기본 삼색만을 써서 전달하려는 메시지를 바로 알 수 있게 했습니다. 요컨대 이 술을 마시면….

🕶 "이 모델처럼 밝고 섹시해지며 허리도 얇아지고 살이 찌지 않아요!"라고 말하나요?(웃음)

📖 미녀 옆에는 흰 고양이가 있네요. 복슬복슬한 꼬리는 디자인적 변형이겠지만, 마네와 스탱랑의 그림에 나오는 검정고양이와는 정반대의 이미지네요. 건강하고 경쾌한 느낌이에요. 고양이 목에는 방울도 달려 있어요.

🕶 미녀가 키우는 고양이일까요? 독립성 강한 검정고양이가 사는 세계와는 다른 세상이네요. 이 고양이는 주인을 지키는 개 같은 느낌이 들어요. 가슴이 벌어진 드레스 속을 엿보려는 거리의 남성들에게 "어딜 보는 거야!"라고 위협하는 표정 같아요.

📖 맞아요. 확실히 날카로운 눈매로 이쪽을 경계하고 있어요. 아니면 술을 선전하는 포스터로, 주인 아가씨가 취하지 않게 살피면서 "여성의 지나친 음주는 위험해!"라고 경계하는 걸까요?

🕶 하하, 둘 다 쓸데없는 걱정 같군요.(웃음) 역시 세레는 포스터를 광고의 왕도로 생각하고 있네요. 세기말 포스터의 유행이 지나고, 20세기에 들어서면 세레는 시의 청사나 부르주아 저택의 벽화를 그려서 큰 성공을 거두고 만년은 니스의 대저택에 살았습니다. 니스 시가 그를 위해 만든 개인 미술관은 지금은 시립 미술관의 일부가 되어 있습니다. 역시 예술지상주의자였던 로트레크에게는 없던 재주일까요? 술에 빠져 살던 로트레크가 이 포스터를 그렸더라면….

📖 안 될 일이에요. 고양이는 술을 못 마셔요!

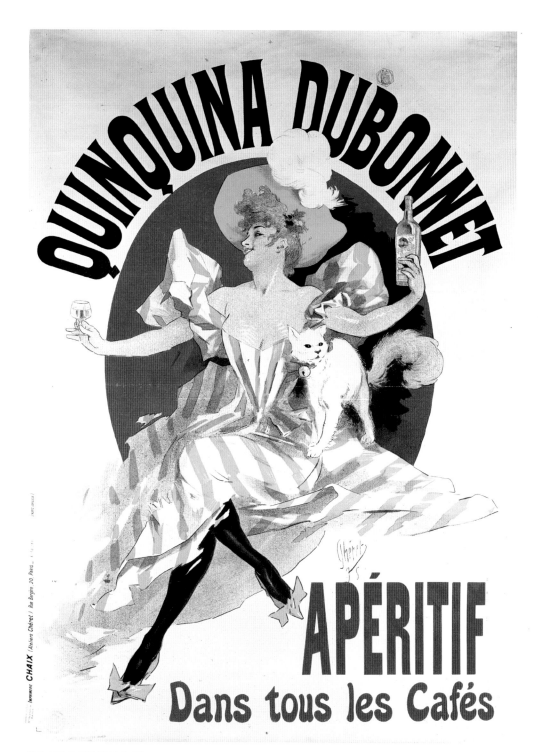

컬러, 석판화, 다른 데이터 미상

52

〈사랑스런 동물들〉

1885년
에밀 뮈니에Émile Munier (1840-1895)

♫ 이번에는 19세기 후반의 아카데미 회화에서 그린 고양이를 살펴볼게요. 프랑스의 에밀 뮈니에는 지나치게 귀여운 대상만을 모아 그리는, 키치적인 느낌의 화가입니다. 이 그림이 뮈니에의 대표작인데, 다른 작품을 보지 않아도 어떤 느낌인지 알 것 같아요.

📖 확실히 세속적인 느낌이네요. 하지만 지금도 이런 그림을 원하는 사람은 많아요. 예를 들면 아이가 없는 고독감을 반려동물로 달래는 사람이나 부자 사모님에게는 힐링 효과가 있겠죠. 뮈니에가 윌리암 부그로의 제자라니 앞뒤가 맞는 느낌이네요.

♫ 뮈니에는 젊은 시절 태피스트리 직인이었는데, 전직의 영향일까요? 이 그림도 레이스 짜임이나 실크의 촉감, 가구 장식 같은 세부적인 요소에 지나치게 집중해서 결과적으로 좀 천박하게 느껴집니다. 이 그림은 1885년 파리 《국전》에 출품되자마자 바로 유명해졌습니다. 뮈니에는 일찍부터 뉴욕의 미국인 화상에게 발탁되었습니다. 역시 미국 벼락부자의 취미에 맞았겠지요. 스승 부그로의 작품 가격이 치솟아 구입이 어렵던 상황에서 그나마 제자의 작품이라도 구입하려던 사람들의 심리도 있었겠지요. 다시 고양이 이야기로 돌아가 볼까요?

📖 그림 속 여자아이는 화가의 딸 마리 루이즈 뮈니에라고 합니다. 오른손으로는 강아지를 안고 왼손으로는 쿠션 위의 고양이를 끌어안으려고 하고 있습니다.

♫ 미니어처 닥스훈트처럼 보이는 개의 표정이 불쌍하네요. 괴롭지만 애완견으로서의 슬픔을 저항하지 못하네요. 하지만 고양이는 달라요. 확실하게 자존심을 드러내면서 "나를 개처럼 안으면 할퀼 거야!"라는 식으로 오른쪽 앞발을 들고 있어요.

📖 이 그림의 10초 후가 궁금해요.

♫ 아이는 고양이의 일격으로 귀여운 볼에 상처를 입고 엉엉 울지 않을까요? 어째 우리가 점점 심술궂어지는 느낌이네요.(웃음) 이 그림의 프랑스어 원제는 〈3명의 친구Les Trois Amis〉입니다. 원제가 좀 아이러니하게 들리는 것은, 그림을 그린 화가까지 고양이는 인간의 친구가 아니라 인간과 놀아주는 고귀한 생물이라고 생각하기 때문이겠지요. 지나친 비약일지도 모르겠지만요.

📖 화가는 위에서 아래로 이어지는, '고양이-인간-개'라는 서열을 표현했는지도 모릅니다.

이집트 시대에 고양이는 신이었습니다. 인간은 고양이를 모시는 입장이었어요. 반대로 수렵을 돕는 동물인 개와 인간의 관계는 처음부터 상하관계였지요. 뮈니에의 다른 그림을 찾아봐도 압도적으로 많이 그려진 것은 고양이와 여자아이입니다. 그러나 이 그림은 예외적으로 개가 그려진, 화가의 대표작입니다.

113

〈무위(無爲)〉

1900년
존 윌리엄 고드워드John William Godward (1861-1922)

6_{>} 고드워드는 영국 19세기 빅토리아 왕조 시대 고전적 역사화의 거장인 로렌스 알마 타데마의 제자로, 스승의 화풍이나 주제를 그대로 받아들인 뛰어난 매너리즘 화가입니다. 당시 인기가 있던 화가로 부르주아 계층의 실내 장식용으로 수요가 있었던 것 같습니다.

📖 후추시 미술관 10주년 기념으로 열린 《영국 회화전》에도 같은 미녀를 그린 그림이 나왔었죠?

6_{>} 맞아요. 고대 로마의 풍속이 연상되는 그림 〈금붕어 연못〉이었는데, 다른 풍경화 가운데 눈에 띄어 전시 광고의 도판으로도 쓰였습니다. 역시 수요가 있는 작가지요.(웃음) 이 그림의 모델과 〈금붕어 연못〉에서 금붕어를 톡톡 치며 고양이와 장난을 치는 사람은 같은 사람입니다. 고드워드는 일 년 차이로 같은 모델을 그렸네요. 고양이랑 장난을 치면서 기분 전환을 하는 모습입니다.

📖 이 그림이 그려진 장소는 어디일까요?

6_{>} 만년에 고드워드는 런던에서 이탈리아로 이주할 정도로 이탈리아를 좋아했습니다. 나폴리 바깥쪽 해안의 카프리 섬과 세계적 관광지가 된 푸른 동굴을 그린 습작도 남아 있습니다. 한번 가보고 싶은데 호텔비가 너무 비싸네요. 19세기 말의 유럽 부자들이 높은 지대에 고대 로마풍으로 지은 저택이 몇 채 있는데, 고드워드는 그중 어딘가에 머무르면서 그림을 그렸겠지요.

📖 이 그림의 제목인 〈무위〉는 고양이나 금붕어와 놀면서 한가한 시간을 보낸다는 의미 같습니다. 저는 그림의 배경인 흰 대리석 벽면이 욕조처럼 보여서, 이 그림이 지중해가 보이는 빈 노천탕에서 바쁜 남편의 귀가를 기다리는 사모님의 모습을 그렸다고 생각했습니다.

6_{>} 음, 카프리 섬을 무대로 한 「테르마이 로마이THERMAE ROMAE」* 같은 그림일까요? 대리석의 갈색 이음새도 보이고요. 그렇다면 새로운 설의 등장이군요. 하지만 화상 검색을 통해 20점 정도의 같은 대리석이 그려진 그림을 조사해보니, 아쉽게도 이 대리석 건조물은 노천탕이 아니라 베란다라고 합니다. 잠시나마 우리에게 재미난 상상을 하게 했던 고드워드는 1922년 갑자기 자살합니다. 유서에는 "피카소 같은 녀석과 함께 살기에는 세상이 너무 좁아"라고 적혀 있습니다. 마지막까지 19세기를 빅토리안 드림 속에서 살던 화가다운 최후였습니다.

* THERMAE ROMAE: 고대 로마와 일본의 대중목욕탕을 타임머신을 타고 오가는 만화로. 영화로도 만들어짐

115

〈미주리 강을 내려가는 모피상들〉

1845년
조지 칼렙 빙엄George Caleb Bingham (1811-1879)

⚓ 빙엄은 19세기 미국의 국민적인 화가로, 개척자의 혼을 상징하는 이 그림은 백악관에도 걸려 있다고 합니다. 그는 세인트루이스에서 초상화가로 데뷔하였으며, 필라델피아와 유럽에서 3년간 유학하면서 1850년대의 밀레나 쿠르베의 사실주의 영향을 받았습니다. 귀국 후에는 미주리 강가의 풍경이나 사람들의 모습을 애정 어린 필치로 그립니다. 이 그림은 그의 대표작으로, 북쪽 산악 지대 원주민인 인디언에게 모피를 사서 하류에 있는 도시로 운반하는 모피상들의 모습은 이 지방의 풍물을 노래한 시와 같지요. 오후의 역광을 받은 두 남자와 검정고양이, 그들을 덮고 있는 안개, 흔들리는 강의 조용함 등이 잘 표현된 걸작입니다.

📖 그런데 제가 메트로폴리탄 미술관 사이트에서 찾아보니 왼쪽의 검정고양이가 새끼 곰이라고 쓰여 있더군요.

⚓ 뭐라고요? 내 세대에는 고양이로 통했는데요. 비슷한 다른 그림을 찾아보도록 하지요. 디트로이트 미술관에 있는 〈올가미로 사냥을 하는 남자들의 귀환〉에 그려진 동물을 보면 새끼 곰처럼 보이나요? 당연히 고양이죠! 고양이를 줄로 묶어 놓은 것이 좀 심한 행동이기는 하지만요.

📖 예로부터 서양의 선원들은 쥐 잡기와 해난에서 배를 지켜주는 신으로서 검정고양이를 배에 태웠습니다. 그래서 긴 항해가 끝나고 배가 육지에 도착할 때 고양이가 도망가지 않도록 묶어 둔 것 같습니다. 만약 고양이가 아니라 새끼 곰이라면 엄마 곰을 쏘아 모피로 만든 죄의식 때문에 데리고 왔던 걸까요?

⚓ 아무리 생각해도 이상한 이야기네요. 메트로폴리탄 미술관에 재조사를 요청하고 싶군요.

📖 이 그림에는 인종차별적인 문제도 있어요. 빙엄이 붙인 이 그림의 원제는 〈프랑스 모피상과 혼혈아French-Trader, Half-breed Son〉입니다. 메트로폴리탄 미술관의 해석에 따르면, 《뉴욕전》에 출품했을 때 전시 주최자가 지금의 제목으로 바꾸었다고 합니다.

⚓ 그렇군요. 당시 루이지애나에서는 프랑스인과 인디언 현지처 사이에 생긴 아이를 작업 파트너로 쓰던 관행이 있었어요. 만일 화가가 왼쪽 고양이에서 시작해, 다음 혼혈아, 그리고 순수 혈통의 유럽인으로 인종이 진화하는 도식을 표현하려고 했다면 상당한 편견이 있는 그림이네요. 앉아 있는 동물이 고양이인가 곰인가는 다음 문제겠어요.

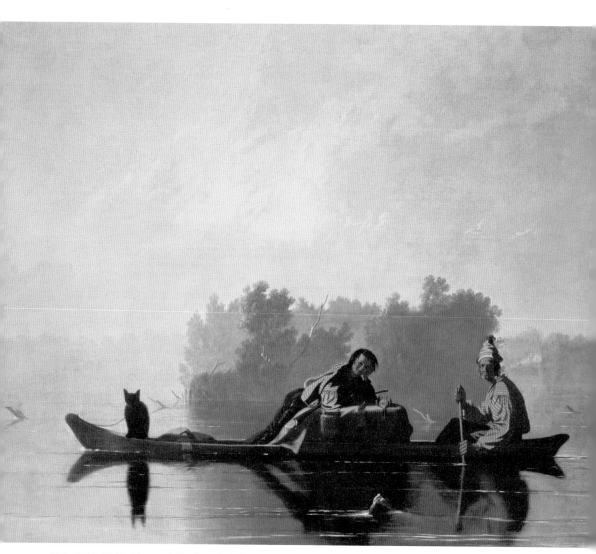

유화, 캔버스, 73.7×92.7cm, 뉴욕, 메트로폴리탄 미술관

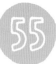

〈체스 두는 사람〉

1876년
토머스 에이킨스Thomas Eakins (1844-1916)

👓 에이킨스는 19세기 후반 미국 회화를 대표하는 한 사람입니다. 그는 필라델피아를 중심으로 인상파가 출현하기 약간 이전에 나타난 사실주의 스타일로 명사의 초상화나 즐거운 시민 생활을 주로 그렸습니다. 비교적 이른 시기에 카누와 야구, 복싱 장면을 그렸으며 실내 경기인 체스도 같은 맥락이라고 생각합니다. 심판이 있는 것으로 보아 꽤 진지하게 승부를 겨루고 있음을 알 수 있습니다.

📖 화면 오른쪽의 검정고양이는 인간의 승부에는 전혀 관심이 없는 듯 발로 턱을 긁고 있네요. 마치 시계를 보면서 "시간도 늦었는데 그만 끝내지. 다들 참 끈질기네"라고 말하는 듯한 자세군요. 고갱의 〈밤의 카페, 지누 부인〉(그림46)에 그려진 당구대 밑의 고양이가 생각나네요.

👓 하하, 그러게요. 체스는 젊을 때만 두었지만 아직 룰은 기억하고 있어요. 장기와는 다르게 제한 시간이 있어서 속도와 공격성이 중요합니다. 오른쪽이 흑, 왼쪽이 백으로, 선수는 백이었던 것 같습니다. 어느 쪽이 우세인지 알 수 있나요?

📖 저는 컴퓨터 게임으로 체스를 둔 적이 있습니다. 꽤 중독성이 있더라고요. 그림은 옆모습이라 눈금이 잘 보이지 않지만 검은 말이 상당히 공격적으로 여기저기 흩어져 있는 것으로 보아 흑의 우세 같습니다. 아, 잠시만요! 비숍 같은 흰 말

이 흑의 진영 깊숙이 들어가 있고, 백의 캐슬이 흑의 킹 앞에 있으니… 백의 승리네요! 역전 찬스입니다.

👓 게임의 흐름은 체스를 두는 두 신사의 표정과 자세만 보아도 알 수 있어요. 왼쪽 대머리 신사가 여유 있는 표정으로 안정된 느낌인 것에 비해, 오른쪽 안경을 쓴 신사는 곤란한 표정으로 머리에 손을 대고 허리를 세우고 있습니다. 오른쪽 신사가 다음 수를 둘 차례군요.

📖 사이드 테이블에는 와인잔이 세 개 있네요. 일단 세 사람은 건배를 했겠지요. 디캔터에 들어 있는 술은 위스키일까요?

👓 네. 세 사람은 경기 중에 위스키를 스트레이트로 마시고 있어요. 오른쪽 안경을 쓴 신사는 취한 것 같습니다. 어쩌면 패인은 오른쪽에 있는 검정고양이일지도 몰라요. 검정고양이가 다가가서 진 것 아닐까요?

📖 그건 절대 아니에요! 영국과 미국에서 검정고양이는 행운을 가져다주는 존재로 알려진 걸요. 역시 승부를 가릴 때 술은 삼가야 합니다.

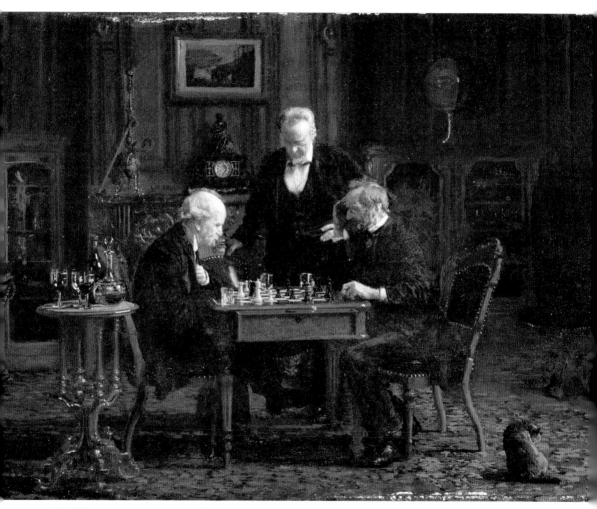

유화. 판넬, 30×42.5cm, 뉴욕, 메트로폴리탄 미술관

〈차를 마시는 상인의 아내〉

1918년
보리스 쿠스토디예프Boris Mikhaylovich Kustodiev (1878-1927)

👓 이 러시아 화가에 대해서는 잘 몰랐는데, 조사해보니 정말 다재다능하고 그림도 좋네요. 쿠스토디예프는 거장 일리야 레핀이 대작을 그릴 때 조수로도 활약했습니다. 유럽에서 유학하고 귀국할 무렵 러시아 혁명을 맞은 화가는, 시대정신을 반영한 혁신파 화가로 민족적 모티브나 모던한 색채로 초상화나 풍경화, 책의 삽화나 무대장치까지 여러 분야에서 활동했어요. 환상적 화풍과 장식성은 샤갈과 유사하지만 샤갈보다 아홉 살 많아, 아직 고전적 전통이 남아 있는 절충적인 화가라고 할까요.

📖 이 그림은 쿠스토디예프의 대표작으로 뽑히고 있네요. 시대적으로 1918년이라면 러시아가 대단한 변혁을 겪던 혁명의 시기였죠?

👓 네. 제정 러시아는 무너졌고, 피로 피를 씻는 권력 투쟁이 이어지면서 내전 상황과 다름없었습니다. 그러니 부유한 마담이 한가하게 차를 마시는 장면을 그릴 상황은 아니었죠. 이 그림의 신비한 느낌은, 궁핍한 시대에 맞지 않는 화려함에서 나오는 것 같아요.

📖 거기에 고양이가 신비스러운 느낌을 더해줍니다. 흔히 볼 수 있는 붉은 줄무늬고양이는 테이블의 과일이나 마담의 풍만한 체격과 비교하면 너무 서민적인 느낌이라 화면과 어울리지 않네요. 혹시 마담이 키우는 고양이가 아니라 집 밖에서 들어온 고양이는 아닐까요?

👓 역시 날카롭군요. 그렇다면 고양이는 차를 마시는 마담의 식탁에 있는 과일 냄새에 이끌려 뛰어올라 온 것일까요? 마담은 배고픈 고양이의 출현을 모르는 듯 미소 짓고 있어요. 왠지 신경이 쓰이네요.(웃음) 그림이 그려진 1918년은 10월 혁명의 지도자 레닌의 명령으로 이반 모로조프와 세르게이 시추킨이 수집한 현대 명화들이 소비에트 정부에 몰수된 해입니다. 그림을 더 깊게 보자면, 화가는 그림 속 마담이나 러시아 주전자 사모바르를 러시아 제국의 유산으로 상징한 것은 아닐까요? 화가는 1920년 혁명의 날 가두에 민중을 이끈 거인 〈볼셰비키〉를 그렸어요. 이 그림과는 전혀 다른 분위기의 그림이지요.

📖 저도 한번 보고 싶어요. 몇 초 후에는 고양이가 점프를 하고, 저택에는 한바탕 소동이 일어나겠지요. 고양이에게는 일종의 세상을 놀라게 하는 혁명적인 요소가 있으니까요.

유화. 판넬, 30×42.5cm, 뉴욕, 메트로폴리탄 미술관

〈플랑드르의 사육제〉

1929년
제임스 앙소르James Ensor (1860-1949)

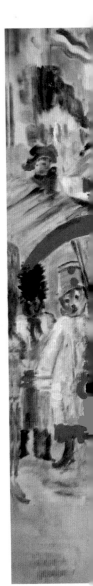

💬 일본에서도 근대 벨기에의 이단화가 앙소르의 인기는 점점 높아지고 있습니다. 특히 이 그림처럼 축제 의상이나 해골 등의 가면을 쓴 코스프레 군상은 강렬한 인상으로 전람회에서 인기가 높습니다. 가와모토 씨는 이 화가를 어떻게 생각하세요?

📖 저는 별로 좋아하지 않아요. 자세히 보면 기분이 나빠지는 대상들이 잔뜩 그려져 있거든요. 그래도 색채에는 묘한 매력이 있습니다.

💬 그렇군요. 그는 이 그림에서 자신이 먼저 그린 대작 〈그리스도의 브뤼셀 입성〉(1889, 폴 게티 미술관)의 오른쪽 원경 구도를 다시 쓰고 있습니다. 나는 이 그림을 로스엔젤레스에서 봤는데, 함께 본 고흐나 밀레 그림이 인상에 남아 있지 않을 정도로 충격을 받았어요.

📖 군중 앞에 있는 흰 고양이 두 마리가 서로 반대 방향에서 오른쪽에 있는 공작새를 노리고 있네요. 고양이처럼 생기지 않아서 처음에는 개라고 생각했습니다. 고양이라고 하기에는 수염이 너무 길어요.

💬 앙소르는 표현주의의 원조이기 때문에 그런 부분은 대충 그렸겠지요.

📖 무슨 상황일까요? 고양이가 새를 덮치려는 장면을 축제에 모인 사람 모두가 둘러서서 구경하는 것일까요? 그렇다면 좀 무서운데요.

💬 인간은 의외로 잔혹한 장면에 무관심해요. 나도 신사에 새해 첫 참배를 갔을 때, 경내에서 개가 닭을 쫓는데 아무도 말리지 않고 재미있어 하는 장면을 본 적이 있어요. 특히 이 그림에서는 모두가 가면을 쓰고 변장을 하고 있으니 더 거리낌이 없겠죠. 어쩌면 이런 면이 인간의 본성이겠지요.

📖 맞아요. 앞서 말씀하신 〈그리스도의 브뤼셀 입성〉은 종교화인가요? 저는 본 적이 없어서요.

💬 좋은 질문입니다. 앙소르는 그림 중앙에 당나귀를 탄 그리스도를 그려서, 전통적인 '그리스도의 예루살렘 입성' 도상을 브뤼셀 카니발의 무대로 가져왔습니다. 그렇다면 이 그림에서 새를 공격하는 고양이는 그리스도를 체포해서 처형하는 민중의 모습을 의미하겠죠. 민의는 종종 잔인한 결과를 낳기도 하지요.

📖 역시 벨기에는 피터르 브뤼헐을 낳은 축제와 우화의 나라군요. 이제서야 앙소르 그림의 복합적인 재미를 알게 된 것 같습니다.

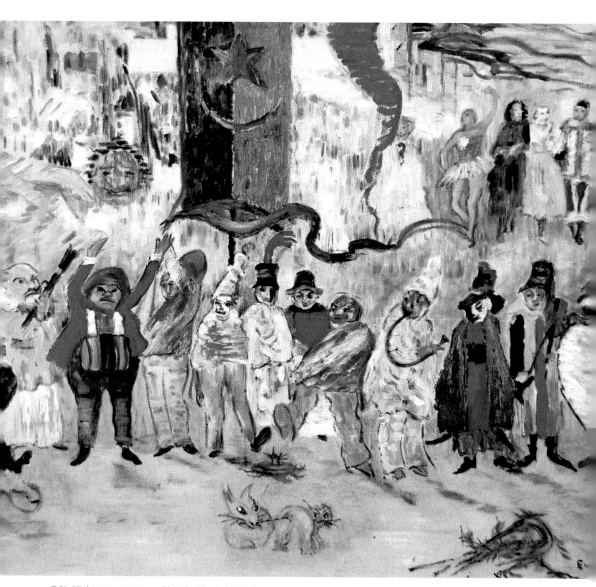

유화, 캔버스, 54.5 ×73cm, 암스테르담, 시립 미술관

〈M부인의 초상〉

1890년경

앙리 루소Henri Julien Félix Rousseau (1844-1910)

👓 1869년 25살의 루소는 파리시 세무 공무원과 하숙집 주인의 딸인 클레망스와 결혼하여 두 아이를 낳고 소박하고 행복한 시간을 보냅니다. 그러나 1888년 부인은 결핵으로 먼저 세상을 떠납니다. 부인이 죽기 2년 전부터 루소는 무심사 전인《앙데팡당전》에 회화를 출품했지만, 개성이 강한 화풍 때문에 전문성이 없다고 비웃음을 당했습니다. 그러나 그는 실의에 잠기지 않고 1890년《제6회 앙데팡당전》에 죽은 아내의 이미지를 그린 이 등신대 초상화와 대표작이 된 〈풍경 속의 자화상〉(프라하 국립 미술관)을 출품했습니다.

📖 지금은 명작으로 평가되고 있는데 당시 전시 결과는 어땠나요? 좌우가 비대칭을 이루는 모델의 자연스러운 포즈, 적당한 원근감, 투명한 색채. 루소도 자화상은 몰라도 이 그림 정도라면 통하리라고 생각했겠지요?

👓 17세기의 루벤스나 반 다이크의 훌륭한 초상화를 목표로 했던 루소의 기분은 알겠어요. 역시 문제는 그림 속 고양이네요.

📖 고양이가 왜요? 털실뭉치를 가지고 노는 귀여운 새끼 고양인데요.

👓 당시 파리 화단에서 귀여움은 통하지 않았어요. 지나치게 작은 고양이 때문에 모델은 배경에서 돌출된 진격의 거인처럼 보여요. 모두 원근법을 적용한 결과입니다. 그럼에도 그림이 재미

있다고 모여든 사람들 때문에 전시장이 소란스러워져 발표한 그 해인지 다음 해에 루소의 그림만 전시회장 구석으로 옮겨졌다고 합니다.

📖 그럼에도 그림의 인기는 점점 높아져서 관람객들이 루소의 그림이 걸려 있는 벽을 찾아다녔다고 해요. 어른과 아이 모두에게 인기가 있던 화가였지요.

👓 나는 이 초상화가 죽은 부인 클레망스의 초상화가 아니라, 화상에게 팔기 위해 모델의 개성을 없앤 평범한 부르주아 부인의 그림이라고 생각해요. 하지만 그림은 팔리지 않았습니다. 그러자 루소는 죽을 때까지 이 그림을 아틀리에에 걸어 두고 그림 속 모델에게 바이올린이나 플루트 연주를 들려주었다고 하네요.

📖 그런 사연이 있었군요. 그림의 고양이가 루소의 고독을 조금이나마 달래주었기를 바랍니다.

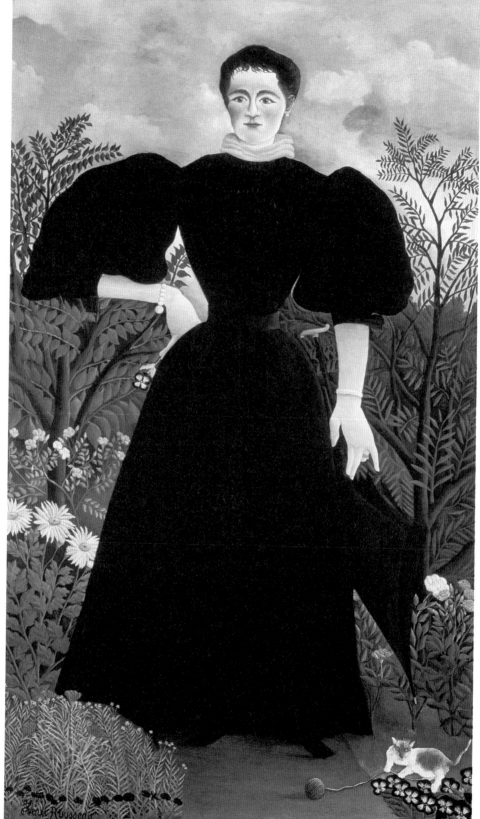

〈X씨의 초상(피에르 로티의 초상)〉

1906년

앙리 루소Henri Julien Félix Rousseau (1844-1910)

📖 이 그림은 2015년 3월 일본에서 전시된 그림이죠? 5월까지 고베에서 열리는 《취리히 미술관전》에는 총 74점의 작품이 출품되었는데, 이 그림이 인기투표 10위에 올랐습니다. 저는 인기의 비결이 그림에 그려진 범무늬 고양이라고 생각합니다.

👀 그렇군요. 그런데 내가 신경이 쓰이는 점은 전시에서 피에르 로티의 이름이 괄호로 들어가 X씨로 되어 있는 것입니다. 그림의 모델에 대해서는 다른 설도 있지만 여기서는 로티설로 이야기를 하겠습니다. 피에르 로티는 프랑스 해군 사관으로, 세계를 여행한 소설가입니다. 일본에도 두 번 머무르면서 『국화 부인』 외에도 이국 취미의 문학작품을 남겼는데, 이는 푸치니가 작곡한 〈나비 부인〉의 원작입니다. 나도 이 오페라를 좋아하는데 2막부터는 나비 부인이 너무 불쌍해서 보기가 힘들어요. 평생 프랑스를 떠난 적이 없는 루소는 로티의 아프리카 기행을 애독하면서 열대지방에 대한 상상력을 키웠지요.

📖 로티는 고양이를 좋아하기로 유명한 작가입니다. 인터넷을 찾아보니 샴고양이를 안고 있는 로티의 사진도 있네요. 그나저나 루소는 로티를 만난 적이 없지요?

👀 네. 하지만 당시 파리에서 발행하던 사진 신문 「일루스트라시옹L'Illustration」을 검색했더니 로티가 이집트 왕족인 친구와 함께 찍은 사진이 있었습니다. 루소는 이 신문을 애독했고 사진이 실린 1905년은 이 그림을 그리기 1년 전입니다. 루소 정도의 솜씨라면 그 사진을 바탕으로 터키풍 모자를 쓰고 비슷한 옷을 입은 로티 모습 정도는 충분히 그릴 수 있다고 생각합니다.

📖 혹시 머리가 벗겨져 있고 담배를 든 사진도 있었나요?

👀 아쉽게도 그런 사진은 발견되지 않았습니다. 그 점이 다른 사람을 그렸다는 설이 나오는 이유지요. 객관적인 증거는 부족하지만, 나는 이 그림에 루소 특유의 유머나 따뜻함이 있다고 생각해요. 로티는 흡연자였지만 사랑하는 고양이와 함께 있는 이 그림에서는 담뱃불을 붙이지 않았네요. 대신 원경에 그려진 굴뚝 가운데 하나에서 연기가 나오게 했습니다.

📖 그렇군요. 정면을 보고 있는 늠름한 고양이는 이집트의 바스테트신 같습니다. 모델과 화가의 애정을 듬뿍 받은 행복한 고양이 같군요.

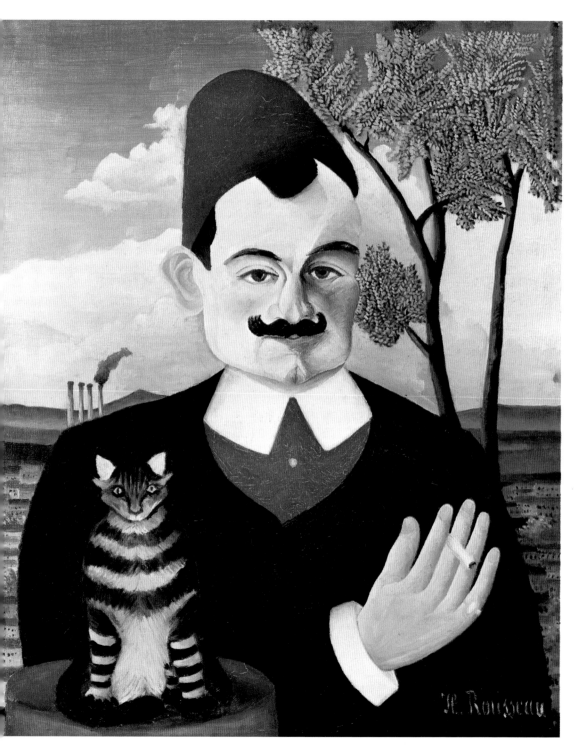

유화, 캔버스, 61×50cm, 취리히 미술관

〈세잔 예찬〉

1900년
모리스 드니Maurice Denis (1870-1943)

유화, 캔버스, 180×240cm, 파리, 오르세 미술관

&&& 존경하는 사람에게 바치는 오마주 그림은 우의화처럼 시시한 경우가 많지만, 이렇게 현실적인 그림은 예외입니다. 우선 이 그림에는 예찬의 대상인 세잔이 없습니다. 다만 세잔이 사과를 그린 정물화가 이젤에 걸려 있고 주위 사람들이 이 그림을 보고 있습니다. 그림을 예찬하는 사람

은 왼쪽 끝에 그려진 상징파 화가 오딜롱 르동입니다. 주위 사람들은 고생 끝에 늦은 성공을 한 대선배의 이야기에 모두 귀를 기울이고 있습니다. 마치 "그렇군요! 세잔은 그렇게 위대한 화가였군요!"라고 말하는 듯한 모습이네요. 여기에는 나중에 나비파Les Nabis에서 활동하게 되는 젊은

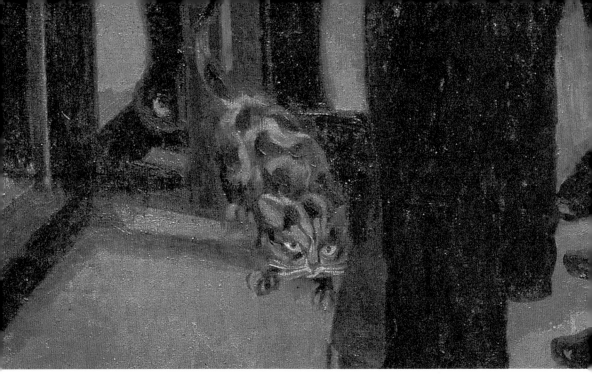

화가들이 등장하고 있습니다.

📖 왼쪽의 르동을 시작으로 오른쪽 방향으로 화가 뷔야르, 실크 모자를 쓴 미술 평론가 메렐리오, 이젤 옆에 손을 올린 화랑 주인 볼라르, 그리고 그림을 그린 화가 모리스 드니, 랑송, 루셀, 보나르, 오른쪽 끝에는 드니의 부인 마르트, 마지막으로 르동과 대화하는 화가 세뤼지에 등 호화 멤버가 그려져 있네요. 왼쪽 원경에 르누아르와 고갱의 그림을 살짝 보여줌으로 장소가 볼라르의 화랑임을 암시하는 세련된 구성입니다.

👓 이젤 아래를 보세요. 화랑에서 키우는 고양이가 무서운 얼굴로 이쪽을 노려보고 있네요.

📖 화랑 주인 볼라르는 고양이를 꽤 좋아한 것 같아요. 르누아르의 그림 중에도 몸집이 큰 볼라르가 작은 고양이를 안고 있는 그림이 있습니다. 그런데 고양이의 자세를 보니 사냥감이나 적을 노리면서 덤벼들기 직전의 모습입니다. 마치 세

잔, 고갱이나 후기인상주의에 적대적인 사람들은 절대 용서하지 않겠다는 무언의 경고를 보내는 것 같네요.

👓 무리한 해석은 아닐 거예요. 드니는 다음 해인 1901년에 이 그림을 국민미술협회의 《국전》에 출품하며 혹평을 예상했다고 합니다. 하지만 그림 속 화가들은 선배 세잔과 이 그림을 소유한 고갱을 치켜세우고, 르동에게 경의를 표하면서 자신들의 활동을 지켜가자는 메시지를 표현하고 있어요. 고양이는 그 상징과 같습니다. "악평을 하면 눈을 찌를거야"라고 말하고 있네요.

📖 이렇게 똑똑한 고양이라면 화가들은 동화 속에 나오는 '장화 신은 고양이'처럼 기사로 임명해야겠네요.

👓 세잔의 그림을 이젤 위에 놓고 담담한 얼굴인 것도 부럽네요. 이 그림은 지금이라면 몇 십억 엔은 되겠지요?

61

〈세 마리의 들고양이〉

1913년
프란츠 마르크Franz Marc (1880-1916)

🐾 이번에는 그림 두 점을 함께 다루어 봅시다. 마르크는 독일 표현주의 화가 중에서 내가 제일 좋아하는 화가인데, 안타깝게도 제1차 세계대전에 참전하여 36세의 나이로 전사합니다. 그에게 영향을 준 고흐도 37세에 죽었지만, 고흐와는 달리 작품도 많지 않고 그나마도 독일과 미국에 흩어져 있어 개인전을 열기도 어렵습니다. 일본에서는 거의 볼 기회가 없는 천재 화가예요.

📖 20세기를 대표하는 동물화가라고도 할 수 있는 마르크는 말, 소, 사슴 같은 큰 동물부터 토끼나 다람쥐 같은 작은 동물까지 여러 가지 동물을 그렸네요. 붉은색, 녹색, 황색 같은 원색의 그림은 작지만 박력이 넘칩니다.

🐾 맞아요. 미술학교의 획일적인 교육에 싫증이 난 마르크는 19세에 입대합니다. 그는 일 년 동안의 병역 기간에 군마를 훈련시키고 말을 타 보면서 처음으로 동물의 세계에 관심을 갖게 된 것 같습니다. 동물이 그림의 테마가 된 것은 19세기의 콩스탕 트루아용(1810-1865)이나 바르비종파 화가 이후입니다. 그런 면에서 마르크는 상당히 특이한 청년이지요. 마르크가 그린 동물은 가축의 모습이 아닌 동물이 가진 원초적인 에너지를 발산하는 강렬한 색채 조형입니다. 즉 그림에는 문명 이전의 인간이 동물을 사냥하거나 동물에게 습격당하기도 했던, 알타미라 동굴의 회화시대와

같은 주술적 세계가 표현되어 있습니다. 보고만 있어도 힘이 솟는 그림이지요. 세 마리의 들고양이 역시 인간 사회의 부속물이 아닌 야생적인 매력으로 가득 차 있습니다. 꽤 오래전 도쿄에서 열린 전시에서 봤는데, 가끔 생각이 나는 그림입니다.

📖 마르크의 고양이 그림은 몇 점 정도도 있나요? 개를 그린 그림은 본 기억이 없네요.

🐾 인터넷으로 검색해보니 10점 넘게 있었어요. 1909년 무렵부터 집에서 키우는 고양이를 그렸다고 하는데, 복슬복슬한 고양이가 큐비즘적인 조형 의지를 따라 당시 유행하던 기하학적이고 엄격한 형태로 변해가는 과정을 보는 것은 흥미롭습니다. 물론 개인전에서 고양이 그림 10점을 나란히 걸지 않는 한 상상 속에서만 가능한 일이지만요.

📖 이 세 마리의 들고양이도 서로 다른 포즈와 극단적인 색채로 그려져 있네요. 흑백 범무늬 고양이와 빨간 고양이인데, 이렇게 완전히 빨간 고양이는 없어요. 고양이의 성격이나 크기로 색채를 정한 것 같습니다. 각각 자유롭게 춤을 추듯

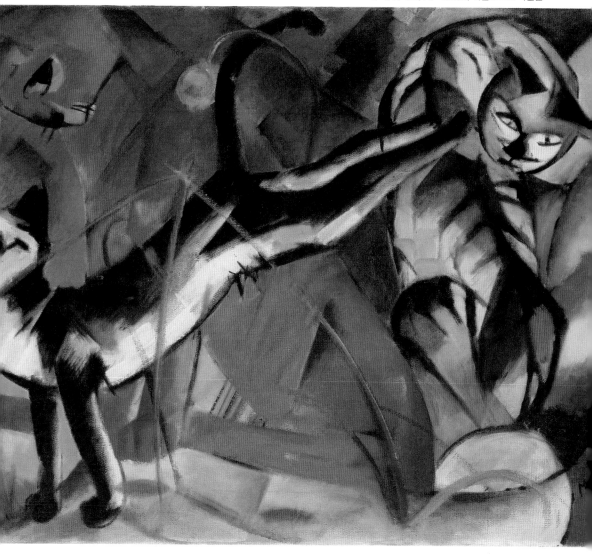

움직이지만 서로의 조합이 멋집니다.

🔍 맞아요. 제2차 세계대전이 일어나기 전 히틀러가 마르크의 푸른 말 그림을 보고 "파란색 말이 있을 리가 없다"면서, 마르크의 그림을 '퇴폐 예술'로 지정했습니다. 망상에 빠진 미술 애호가 히틀러가 이 고양이 그림의 의미를 이해했다면, 홀로코스트 같은 학살은 저지르지 않았겠지요.

모든 고양이가 종류에 상관없이 소중하다는 생각은 인종에 대한 생각과도 통했을 테니까요.

📖 맞아요. 〈세 마리의 들고양이〉는 마르크 만년의 대표작 〈동물의 운명〉(1913, 바젤 미술관)의 뒤를 잇는, 중요한 의미를 갖는 고양이 그림입니다.

62

〈고양이를 안은 여인〉

1912년
프란츠 마르크Franz Marc (1880-1916)

📖 이 그림은 보는 것만으로도 행복해지네요. 그림 속 모델은 신혼을 만끽하는 자신의 부인일까요? 포동포동하고 사랑스럽네요.

👓 이 그림을 그리기 한 두 해 전에 부인을 종이에 그린 습작이 있는데 거기서 부인은 좀 더 평범한 미인으로 그려져 있어요.(웃음) 또 습작에는 흰색 고양이가 그려져 있었지만, 이 그림에는 갈색 고양이가 그려져 있어 파란색과 녹색의 옷을 입은 부인과 대조됩니다. 대담하고 기하학적인 구도네요. 스케치와 달리 유화에서는 유선 구성을 성공적으로 그렸습니다. 안겨 있는 고양이도 기분이 좋아 보이네요.

📖 배를 쓰다듬어 주니까요. 선생님과 함께 고양이 카페에 갔을 때 선생님 무릎으로 고양이가 다가왔지요? 선생님 무릎이 푸근한가 봐요. 사람을 잘 따르는 고양이는 사람에게 폭 싸이는 걸 좋아합니다.

👓 그렇게 생각하면 제리코의 〈고양이를 안은 소녀〉(그림38)의 여자아이가 고양이를 안는 방식은 정말 별로였군요. 말을 잘 그렸다고 해도 고양잇과 그림에 뛰어나지 않으면 만능 동물화가라고 할 수 없지요. 그런 점에서 나는 마르크에게 20세기 최고의 동물화가라는 훈장을 주고 싶어요. 파랑, 황색, 빨강, 검정 같은 원색 고양이들을 보고 있으면 힘도 나고 위안이 됩니다.

유화, 캔버스, 71.5×61.5cm, 개인 소장

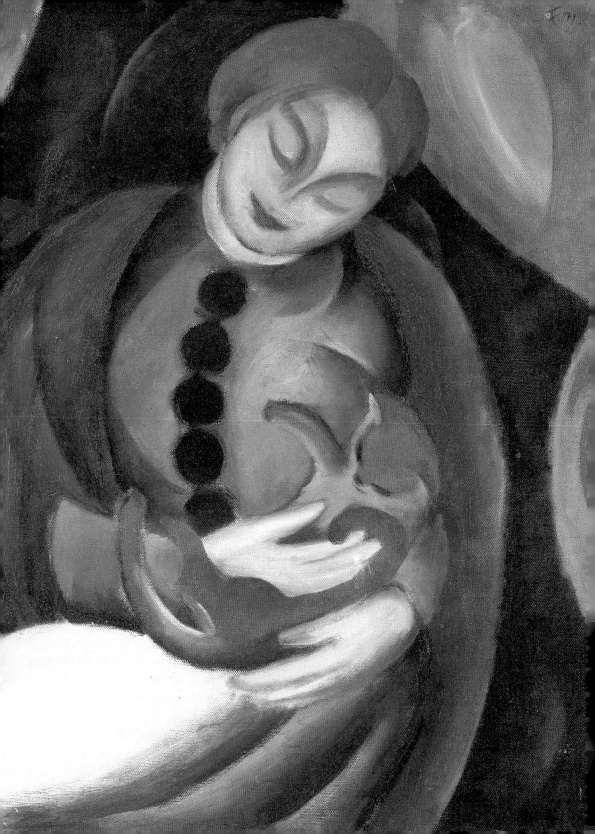

63

〈흰 고양이〉

1894년
피에르 보나르Pierre Bonnard (1867-1947)

👓 지금까지 고양이 그림을 그린 서양 화가가 총 몇 명이었지요? 47명이었나요? 마지막 화가는 보나르입니다. 작품 세 점을 골라 한꺼번에 소개할게요. 첫 번째 작품 〈흰 고양이〉는 어떤 느낌인가요?

📖 고양이는 기지개를 펼 때 몸이 갑자기 커지지만 이 정도까지 다리가 길어지는 것은 좀 이상하네요. 어깨도 없고… 아무래도 형태를 변형한 모습 같아요.

👓 오르세 미술관 홈페이지에 그림 설명이 있어요. 틀림없이 고양이를 좋아하는 학예원이 쓴 것 같습니다. 보나르가 고양이 다리 위치를 잡기 위해 여러 장의 연습 데생을 한 사실과 고양이 눈 주위가 많이 수정되었음을 X선 촬영을 통해 밝히고 있어요. 또 "예술은 자연 그 자체가 아니다"라는 보나르의 명언을 인용하며, 이 그림이 일본의 가쓰시카 호쿠사이와 우타가와 구니요시의 고양이 그림에서 영향을 받았을 가능성을 암시합니다. 설명의 마지막 부분에서는 "보나르는 평생 동안 많은 고양이 그림을 그렸지만, 부분적이거나 확대한 그림이 많았다. 〈흰 고양이〉는 그런 그림들의 중심이다"(영역본)라고 마무리합니다.

📖 그런 평가를 받다니 꽤 출세한 고양이네요!

👓 보나르는 어린 시절부터 고양이나 개를 키웠고, 그런 동물들을 가족, 모델과 함께 그림에 그렸어요. 뷔야르처럼 친숙한 실내 풍경을 그리는 앵티미스트(친밀파, intimiste)라는 유파입니다. 18세기에는 프라고나르나 샤르댕 같은 화가가 있었고, 19세기 밀레와 르누아르도 같은 경향입니다. 나는 앵티미스트 회화의 계보가 고양이 그림에 있다고 확신해요. 이 책의 47인의 화가 중에서 보나르는 그 정점입니다. 보나르처럼 고양이를 변형하는 모험을 하면서 그 신비로운 매력을 충분하게 전달해주는 화가는 없습니다. 일본인이라면 우타가와 구니요시나 후지타 쓰구하루 정도겠지요. 원래 대담한 색채를 쓰던 보나르가 그린 고양이가 대부분 흰색인 것도 우연은 아닙니다.

📖 그러고 보니 이 고양이도 하반신의 흰색이 강조되어 있네요.

👓 자연계에서 흰색은 드문 색으로 그림에는 여백 정도로 쓰일 뿐, 독자적으로 취급되지는 않았지요. 보나르는 그런 흰색을 고양이에게 집중시키고 있어요.

📖 그렇다면 보나르에게 '티 없는 백색'은 무엇에도 물들 수 있는 '반反자연'의 상징이었을까요?

👓 네. 그것이 〈흰 고양이〉의 변형을 통한 보나르의 마술이라고 할 수 있죠.

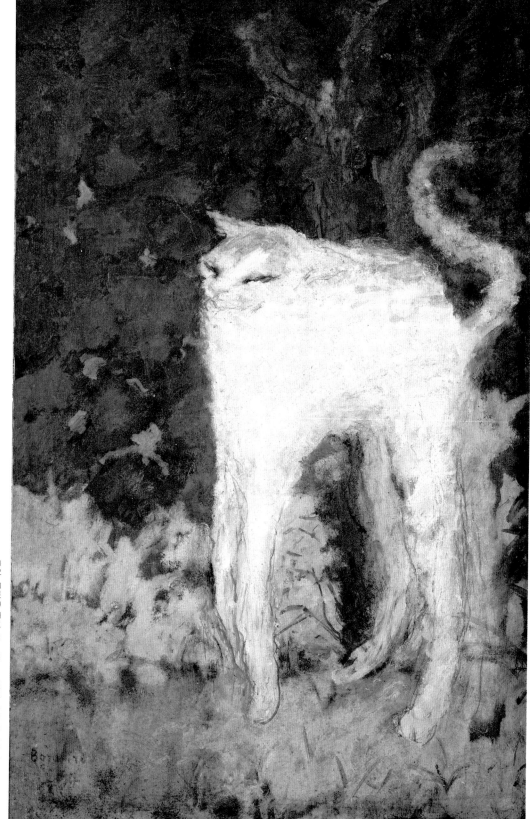

유화, 두꺼운 종이, 51×33cm, 파리, 오르세 미술관

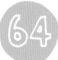

〈남과 여〉

1900년
피에르 보나르Pierre Bonnard (1867-1947)

📖 다음 그림 〈남과 여〉는 남녀의 에로스와 고양이를 그린 앤티미즘의 궁극적인 작품 같아요.

👓 직접적으로 말하자면 이 그림은 부부 관계를 그린 그림입니다. 그런데 그림이 부부 관계가 시작되는 시점인지, 끝난 순간인지는 애매하네요. 어느 쪽인지는 알 수 없지만, 나는 관계가 끝난 뒤라고 생각해요. 나에게는 오른쪽의 남자가 옷을 입으려는 것으로 보였어요. 관계가 끝나면 바로 다음 일을 생각하는 것이 남자지요. 하지만 오르세 미술관의 공식 설명에 따르면 "부인 마르트는 보나르가 옷을 벗고 있는 사이에 고양이와 놀면서 기다리고 있다"(영어판 사이트)라고 쓰여 있어요. 어느 쪽일까요?

📖 알몸의 여자가 고양이 두 마리와 함께 남자를 기다린다니, 좀 묘한 상황이네요.

👓 나에게는 두 마리 고양이의 방향과 자세가 보나르가 막 일어나서 마르트 옆으로 올라가는 것으로 보여요. 지금부터 부부가 침대를 쓸 생각이라면 고양이는 방해가 되죠.

📖 만일 이 그림이 고양이와 노는 천진한 마르트 부인과 부부의 즐거움을 방해하는 심술궂은 고양이, 그리고 화가 난 보나르 사이의 복잡한 심리를 그린 것이라면 재미있네요.

👓 그렇죠. 관계 뒤의 장면이라면 남녀의 깊은 애정보다는 어둠이 강하게 느껴지는 복잡한 그림이 되는군요. 이 그림의 해석이 궁금해서 화집에 있는 사카우에 게이코 씨의 문장을 읽어보았는데….

📖 관계 전인가요? 아니면 후인가요?

👓 그런 내용은 적혀 있지 않았어요. "여성=자연, 남성=문화, 사회라는 일반적 남녀에 관한 전형적 이항대립이 암시되어 있는 듯하다"(『아사히 미술관, 서양편9, 보나르』, 1997)라고 하면서 세속적인 이야기를 능숙하게 피하고 있어요.

📖 이 그림의 제목인 〈남과 여〉의 의미도 중요합니다. 불어로는 "L'homme et la femme"인데 옛날에 「남과 여」라는 영화가 있었지요?

👓 네. 장 루이 트린티냥과 아누크 에메가 주연한 클로드 를루슈 감독의 명화(1966)로, 개봉 2년 뒤 대학생이 되어서야 볼 수 있었습니다.(웃음) 영화의 제목인 「남과 여Un homme et une femme」는 특정하지 않은, 일반적인 남과 여라는 의미입니다. 그러나 보나르 그림 제목에는 정관사가 붙어 '그 남자와 여자'로 한정하고 있으니, 마치 "우리의 성생활은 이래요"라고 토로하는 그림 같습니다.

📖 선생님, 이제 결론을 부탁합니다.

👓 이 유화가 그려지기 1년 전의 습작을 보면 가운데에 가림막도 없고 침대에 고양이도 없습니다. 알몸의 두 남녀가 그려진 썰렁한 그림이었어요. 화가는 남녀의 포즈와 소품을 바꾸면서 자신

유화, 캔버스, 115×72.5cm, 파리, 오르세미술관

과 부인의 신화를 만들고 있어요. 연구자에 따라서는 이 그림을 지혜의 열매가 열리는 나무를 중심으로 한 아담과 이브로 보기도 해요. 정답은 없습니다. 보는 사람이 어느 쪽을 택할지 생각해보면 좋겠네요. 가와모토 씨는 어떻게 생각하나요?

📖 음, 그렇다면 부부가 알몸으로 잠만 잔다는 결론은 어떤가요? 고양이 두 마리와 사람 둘이 내 천川자 모양으로 말이지요.(웃음)

👓 역시 고양이를 좋아하는 사람의 생각은 다르네요. 가와모토 씨의 승리입니다.

137

〈아이와 고양이〉

1906년경
피에르 보나르 Pierre Bonnard (1867-1947)

👓 마지막은 일본 소장품으로 깔끔하게 마무리하지요. 이 그림은 나고야 아이치 현립 미술관에 소장된 작품으로, 최근에는 하코네의 폴라 미술관에서 열린 보나르와 마티스 전시회에서 보았습니다.

📖 고양이를 안은 소녀는 르누아르의 〈고양이를 안은 줄리 마네〉(p.99)와 많이 닮았네요. 틀림없이 영향이 있었을 거예요.

👓 하지만 이 그림의 고전적인 구도는 르누아르의 그림과 비교하면 상차림에 신경을 쓰고 있어요. 테이블 왼쪽을 비워 두고, 오른쪽 아래 과일 바구니를 절반만 그린 구도에서는 '일본을 좋아하는 나비파'라고 불리던 화가의 특징이 나옵니다. 화면 앞 부분의 트리밍은 가쓰시카 호쿠사이나 우타가와 히로시게의 우키요에를 연상하게 합니다. 앞서 소개한 〈흰 고양이〉에서도 구사되었던 보나르의 '흰색 마술'은 이 그림에서도 사용되고 있네요. 화면 절반이 흰색입니다. 옷과 손이 흰 고양이와 동화된 여자아이는 마치 고양이 소녀 같아요. 큰 그림은 아니지만 보나르의 중기 실내 그림의 걸작입니다. 아이치 현은 정말 좋은 그림을 소장했네요. 더 많이 선전을 해야겠어요.

📖 이 여자아이는 보나르의 조카일까요? 다른 그림에도 나옵니다. 커다란 앙고라종 고양이를 안고 접시에 음식이 담기기를 기다리고 있는데, 시선은 과일을 보고 있네요. 소녀 옆에 있는 고양이가 개처럼 앉아서 기다리는 것도 특이하네요. 머리 모양이 왠지 일본 여자아이 같지 않나요?

👓 좋은 지적입니다. 실제 보나르는 우키요에를 보고 일본 여자아이를 그린 적이 있습니다. 〈모래 놀이를 하는 아이〉(1894, 오르세 미술관) 같은 초기의 병풍 그림에 그려진 아이를 보면, 만화 「사자에상」에 나오는 와카메 양이 연상됩니다. 일본과 우키요에 이야기가 나왔으니 슬슬 에도 시대 고양이 그림을 찾아볼까요?

Bonnard

고양이파
화가들

글 ● 가와모토 모모코

동서양을 막론하고 예로부터 고양이의 인기는 높았습니다. 역사에 이름을 남긴 화가 가운데 애묘가가 많다는 사실을 알고 계셨나요? 작품에 고양이를 등장시키거나 사랑하는 고양이와 함께 사진을 남긴 화가도 있습니다. 화가뿐만 아니라 조각가 자코메티, 영화감독 아녜스 바르다, 작곡가 스트라빈스키, 시인 무로 사이세이, 소설가 헤밍웨이, 무라카미 하루키 등 여러 예술가가 고양이에게 매력을 느끼며 동경했습니다. 그들에게 고양이는 어떤 존재였을까요?

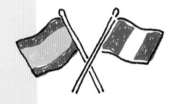

대표적인 고양이파

고양이를 좋아하는 화가로 꼽히는 사람은 파블로 피카소, 앙리 마티스, 장 콕토, 발튀스 등이 유명합니다.

피카소는 젊은 시절부터 만년까지 계속 고양이를 키웠고 고양이 그림도 많이 남겼습니다. 파리의 클리시 거리 아파트에 아틀리에가 있던 28세 무렵, 자신이 키우던 샴고양이와 찍은 사진에는 자신만만한 피카소의 모습과 당당하게 카메라를 보는 고양이가 찍혀 있습니다. 피카소의 작품 중 〈새를 문 고양이〉에서는 주인에게 응석을 부리는 귀여운 표정의 고양이가 아니라 사냥감을 잡은 야성미 넘치는 용맹한 모습의 고양이가 박력 있는 터치로 그려져 있습니다.

화가뿐만 아니라 소설가, 시인, 영화감독 등으로 폭넓은 예술 활동을 한 장 콕토의 그림이나 시에도 고양이가 등장합니다. 고양이 사진도 많은데 대부분이 파리 교외 미이 라 포레Milly-la-Forêt에 있는 '장 콕토의 집'에 있습니다. 콕토가 잠든 생 블레즈 데 생플Saint-Blaise-des-simples 성당의 벽화에는 계절에 맞는 허브의 디자인과 그가 좋아하던 고양이가 귀엽게 그려져 있는데, 콕토를 상냥하게 지켜주는 표정이 드러나는 것 같습니다. 성당에까지 고양이를 그리게 한 것을 보면, 과연 고양이파의 대표답습니다.

일본의 고양이파 화가

일본에도 훌륭한 고양이파 화가들이 있습니다. 우선 에도 시대에 활약한 우타가와 구니요시입니다. 에도 시대에는 집고양이가 유행하면서 사람들을 위로하는 존재로 사랑받았습니다. 구니요시도 늘 여러 마리의 고양이와 함께 지내면서 작품을 제작하였습니다. 특히 고양이를 의인화해서 사람들의 생활을 그리는 신선한 표현법이 유명합니다. 가부키나 미인 풍속, 샤미센 연습을하는 등의 다양한 장면에 주역으로 등장하는 고양이들에게서 구니요시의 고양이에 대한 애정이느껴져서 지금도 전 세계 우키요에 팬들의 눈을 즐겁게 합니다.

일본인으로 에콜 드 파리에서 활약한 후지타 쓰구하루(프랑스 이름은 레오나르 후지타다)는 '후지타라면 고양이'라고 할 정도의 고양이광입니다. 후지타는 수의사처럼 고양이의 생태를 잘 알았으며, 길을 잃은 고양이나 유기된 고양이를 보면 집으로 데려와서 밥을 주었습니다. 고양이를 "친구"라고 불렀고, 고양이의 매력에 대해 "야수성과 가축성, 두 성질을 갖고 있는 것이 흥미롭다", "고양이에게는 맹수의 모습이 있어 좋다"라고 말했습니다. 그는 모델이 없을 때는 친구인고양이를 그렸고, 사인 대신에 고양이를 그릴 때도 있었습니다.(후지타 쓰구하루의 『땅을 헤엄치다』에서 인용) 또 '화단의 신선'으로 불리던 서양화가 구마타니 모리이치도 개성이 풍부한 고양이 그림의 대가입니다.

그 밖의 일본화로는 메이지 시대의 히시다 슌소의 〈검정고양이〉, 다이쇼 시대의 다케우치 세이호의 〈점무늬 고양이斑猫〉가 유명합니다. 이런 계보는 현대 서양화에서는 엔도 아키코, 일본화에서는 가야마 마타조로 이어집니다. 21세기 고양이파 예술가들의 걸작도 기대됩니다.

고양이에 대한 다다노唯野교수의 가상 강의

지금부터 저는 회화 등에 그려진 고양이 이미지에 어떤 전통적인 의미가 내포되어 있었는가에 대하여, 앞에서 인용한 츠츠이 야스타카의 소설 주인공 다다노 교수가 되어 강의를 해보려고 합니다. 장소는 다다노 교수가 일주일에 한 번 강의를 하는 모 대학 강의실입니다.

자! 우선 아카츠카 후지오의 만화에 등장하는 고양이 캐릭터 '냐로메'를 대충 그려볼게요. 잘 그렸다고요? 땡큐! 분위기 좋고요. 이 캐릭터 같은 느낌이라면 고양이는 유쾌한 동물이지만 기독교 도상학에 따르면 최악의 이미지입니다.

우선 고양이는 잠을 많이 자서 '무심하다'는 이미지가 있어요. 하루 16시간은 자는 데다 야행성이니 어쩔 수 없지요. 깨어 있을 때 털만 다듬는 것은 고양이가 청결하기 때문이지 사람에게 관심이 없어서가 아닙니다.

이 정도의 비난은 약과로, 고양이에게는 '호색'의 이미지도 있습니다. 봄, 가을에 요란한 소리를 내면서 발정하기 때문이죠. 하지만 그

결과는 다산으로 이어지니 오히려 긍정적인 것 아닐까요? 정작 인간은 일 년 내내 야한 상상을 하지만 출산율은 점점 감소하고 있으니 고양이에게 비교하면 부끄러운 일입니다.

그리고 '심술궂다'는 이미지는, 고양이의 라이벌인 개가 도상학적으로 '충실함'을 표현하기 때문에 정반대의 이미지를 갖게 된 것이지요. 개는 결혼하는 커플 옆에 종종 그려져요. 얀 반 에이크의 〈아르놀피니 부부의 초상〉이 좋은 예입니다. 어떤 그림인지 모른다고요? 여러분도 이제 대학생이니 그 그림 정도는 알아야 해요.

그렇다면 왜 개의 이미지가 충실이냐고요? 글쎄요. 여러분도 서양미술사를 가르치는 이 데 교수에게 들었겠지만, 교수님 댁의 시바견은 주인을 물기도 하고 수시로 가출을 하여 가족들이 찾아서 데려오곤 했대요. 지금은 늙어서 눈도 잘 보이지 않는데, 죽을 무렵에는 주인을 몰라보고 팔까지 물었다고 하네요. 하하하. 웃어서 미안하지만 멍청한 개도 있어요. 물론 개에 대한 편견을 갖는 것은 나쁘지만요.

하지만 고양이는 그런 짓을 하지 않습니다. 또 심술궂지도 않아요! 옛날에 제가 키웠던 고양이는 개보다 충실했어요. 아침이면 쥐나 작은 새를 잡아, 가족 가운데 자기를 제일 예

뻐하는 누나의 머리맡에 가져다 놓곤 했습니다. 그러면 누나는 "꺄악" 하고 비명을 질렀죠. 하하하.

고양이의 그런 행동들은 러시아 구조주의가 사용한, 현실과 거리를 느끼게 하는 '낯설게 하기'라고 생각해요. 지금부터 기호론을 강의할 테니 집중하세요.

우선 검정고양이는 '죽음'과 '암흑'의 상징입니다. 중세에는 고양이를 마녀의 심부름꾼으로 여겨 산 채로 불 속에 던져버렸어요. "너무 불쌍해!"라고 생각하겠지만… 어? 이번 학생들의 반응은 좀 다르네요?

어이! 그 줄에서 "기독교의 경우 말고는 어떤 의미가 있었나요"라는 질문이 나왔나요? 지금 같은 낭랑한 목소리 참 좋아요! 자, 이제 설명해볼게요. 쥐는 인간의 천적이지요. 수확한 곡식이나 밭의 작물을 먹어치우고 페스트나 콜레라 같은 균을 옮깁니다. 그렇게 나쁜 쥐를 잡으니 고양이가 유익한 동물인건 당연하지요.

지금부터 고양이의 좋은 이미지가 있는 미술사를 슬라이드로 설명해볼게요. 작년 모 대학의 강의에서 파워

포인트로 수업을 한 적이 있는데, 수업이 끝나고 한 이공계 학생이 "선생님! 오늘 슬라이드의 데이터 좀 주세요" 하는 거예요. 오늘 학생들은 그렇게 당돌하지 않겠죠? 부업으로 소설을 쓰는 입장이라 이런 저작권들은 저에게도 중요하거든요.

우선 이 슬라이드부터 봅시다. 고양이는 고대 이집트에서 독사나 쥐의 천적으로 키워져서 부족의 토템으로 신앙의 대상이 된 동물

참고도판1
암사자의 머리를 한 바스테트 신, 석판 부조,
이집트 프톨레마이오스 왕조

아 군이 진격할 때 제가 여기 그린 '냐로메' 캐릭터가 그려진 방패를 들고 싸우면 이집트 군은 전의를 상실하고 도망갔어요. 지금 "거짓말!"이라고 한 사람! 방패에 고양이 문양을 새겼다는 이야기는 정말이에요. 그래서 이집션 마우 Egyptian Mau 같은 이집트 원산지 고양이가 있는 것이지요.

로마 제국 시대 이집트에서 수입된 고양이는 성스러운 동물로 취급되어 궁전이나 저택에서 애완용으로 키웠어요. 그러면서 고양이의 본성이 나타납니다. 제멋대로인 방자한 성격이 나온 거죠. 다음 슬라이드는 폼페이에서 발견된 모자이크입니다.(참고도판3·4) 기원후 79년 8월 24일 베수비우스 화산 대폭발로 폼페이가 화산재에 묻혔으니, 이 모자이크들은 그 이전에 만들어졌겠네요. 이렇게 반점이 있는 고양이가 이집션 마우예요. 칠면조를 물고 있는 모습은 꽤 맹렬한 식탐을 보여주네요. 고양이의 모습을 벽에 남긴 것으로 보아 주인은 틀림없이 고양이를 귀여워했을 거예요.

고양이의 운명이 궁금하다고요? 역시 중세에는 상황이 좋지 않았어요. 마녀의 심부름꾼으로 전락되어 길에서 발견되면 즉결 처분의

이지요. 그렇게 출세를 한 고양이는 암사자의 머리를 단 바스테트라는 여신이 돼요.(참고도판1) 하지만 역시 사자는 무서운 동물이지요. 잘 모신다고 해도 잡아먹힐 수 있어요. 그래서 바스테트의 암사자 이미지는 점점 고양이로 변합니다. 그리고 고양이 상은 파라오에서 일반 민중에 이르기까지 안산安産과 비호, 모성애를 표현하는 집의 수호신이 됩니다. 그러자 이집트인은 고양이 신당을 짓고 고양이 부적을 만들었으며, 죽은 뒤에는 미라로 만들었습니다. 예를 들면 왕의 석관을 장식한 고양이 부조는 관에 함께 들어가 순사한 고양이가 모델이라고 생각해요.(참고도판2)

이집트의 고양이 숭배는 이집트가 로마 제국의 속국이 된 이후 4세기 기독교가 금지할 때까지 계속됩니다. 고양이와 인간의 깊은 유대는 3000년 정도 이어진 셈이지요. 페르시

신세가 된 거지요. 집에서 키우지 않았기 때문에 고양를 그린 그림도 없어요. 그 결과로 중세 말기 유럽에서는 페스트가 크게 유행을 합니다. 고양이를 모두 잡아 죽이는 동안 쥐가 엄청나게 번식했기 때문이죠.

그러나 15세기 르네상스 시대가 되면서 기독교가 가지고 있던 고양이의 나쁜 이미지는 사라지고, 이집트와 로마 시대의 좋은 이미지가 부활합니다. 쥐를 잡기 위해 부엌에서 고양이를 키우는 것이 유행하면서, 이탈리아의 〈최후의 만찬〉, 〈엠마오의 만찬〉 같은 종교화의 식당 장면에 고양이가 지속적으로 등장하고, 네덜란드와 플랑드르 풍속화의 부엌 장면에서도 존재감 있게 그려집니다. 18세기에는 고양이가 지닌 인간을 위로하는 면이 평가되어, 로코코 궁전이나 부르주아 계급의 실내에서 필수적인 애완동물로 자리매김합니다. 부셰나 프라고나르의 고양이 그림은 그 절정기에 그려진 그림입니다.

19세기에는 고양이가 가진 여성적 농염함이 프랑스 시인 보들레르의 『악의 꽃』 같은 작품으로 자극되어 팜므 파탈처럼 섹시하고 '위험한 악녀'로 대접을 받으며 남자 위에 군림해요. 말하자면 검정고양이 '샤 누아르'의 붐이 찾아왔다고 할 수 있지요. 벌써 마무리할 시간이군요. 고양이에게는 이처럼 깊고 넓은 의미가 담겨 있답니다. 더욱 열심히 공부해야겠어요. 땡큐!

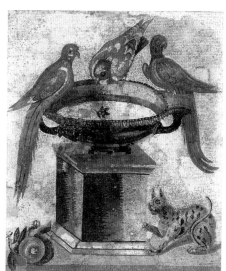

참고도판3 폼페이 출토. 파우누스 집의 모자이크 〈칠면조를 먹는 고양이〉
참고도판4 폼페이 출토 모자이크. 〈음수대의 새〉

고양이에 대한 에세이

장 프랑수아 밀레의 '고양이'에서 '상징적 가치'를 찾다.

다다노 교수가 되어 가상 강의를 해 보았는데, 다시 읽어보니 친근감이 지나쳐서 좀 경박한 느낌이 있네요. 소설 속 인물을 가지고 마음대로 강의를 한 점에 대해서는 츠츠이 선생님께 용서를 구하고 싶습니다. 가상 강의에서는 구체적인 작품 해석까지 들어가지 못해서 여기서는 전문 분야인 프랑스 19세기 바르비종파 장 프랑수아 밀레의 회화를 보면서 보론을 써 보겠습니다. 어쩌면 예상하지 못한 '보석'을 찾게 될지도 모른다는 생각에 즐겁네요.

밀레의 소묘에 고양이가 나타난 최초의 예는 〈우유를 휘젓는 여자〉(참고도판5)입니다. 에칭을 위한 소묘로, 이 그림의 파스텔 버전(그림 39)은 앞에서 설명했습니다. 고양이가 부인의 스커트에 들러붙는 행동은 애교를 부려서 남은 우유를 얻거나 자기 냄새를 인간에게 묻히기 위한 것이라는 설명은 했지요? 그림 속 장소는 농가 부엌으로 쥐가 살기 쉬운 장소이니 고양이에게는 일터이기도 합니다. 밀레는 농부 부인이 버터 만드는 장면을 그리면서 당

시 프랑스 농촌에서 농민과 고양이가 이상적으로 협동하는 모습을 보여줍니다.

이 그림에서 밀레는 당시 프랑스 농촌에서 고양이는 반려동물이 아니라, 대대로 마구간 같은 곳에서 살면서 쥐를 잡아먹다가, 주인의 마음에 든 고양이만 집에서 밥을 먹게 된 생활양식도 보여줍니다. 〈농가의 마당〉(참고도판6)에서 밀레가 그린 고양이가 그런 예지요.

보름달이 뜨고 서리가 내린 추운 밤, 문이 닫힌 농가의 뜰에는 집을 지키는 개가 뭔가를 보면서 어둠 속에서 눈을 빛내고 있습니다. 고양이 한 마리가 안채 쪽으로 걸린 사다리를 재빨리 올라가 창문 틈으로 들어가려고 합니다. 이런 행동은 고양이의 특권으로, 그런 고양이를 바라보는 개의 표정에 부러움이 가득하네요.

사다리를 타고 올라간 고양이가 실내로 들어가려고 침실 커튼 안쪽의 농부를 깨우는 소

참고도판6
밀레, 〈농가의 마당〉, 1868, 유화, 캔버스, 보스턴 미술관

참고도판7
밀레, 〈창가의 고양이〉, 1857–1858, 소묘, 파스텔, 폴 게티 미술관

묘가 〈창가의 고양이〉(참고도판7)입니다. 달빛이 창문을 통해 실내로 들어오고, 고양이의 그림자가 바닥에 드리워져 있습니다.

나는 이 그림이야말로 '농민화가' 밀레가 현실의 풍경을 그린 그림이라고 생각합니다. 당시 밀레는 들라크루아 다음 가는 지식인 화가로, 이 소묘의 모티브에는 다른 이미지의 고양이 이야기가 들어 있습니다. 그 점도 제가 밀레를 좋아하는 이유지요. 이 그림을 보고 라퐁텐의 『우화』에 나오는 『여자가 된 암고양이』가 생각났습니다. 인간과 사랑에 빠진 암고양이가 신에게 빌어 미녀로 변신하면서 결혼에 성공하지만, 신혼 첫날밤 침대에서 나온 쥐를 보고 본능적으로 쫓아간다는 이야기입니다. 나는 이 그림에 '거짓은 반드시 밝혀진다', '위장하더라도 본성은 언젠가 발각된다'는 우화적인 교훈이 감춰져 있다고 생각합니다. 창문으로 들어온 고양이는 다음 장면에

서는 따뜻한 침대로 몰래 들어가겠지요. 그러한 점에서 이 소묘는 19세기 후반에 유행하는 '마성의 여자 같은 검정고양이'와 같은 맥락에 있습니다.

이처럼 밀레가 그린 고양이 그림은 전통적인 주제와 연관이 있습니다. 또 다른 예가 〈기다리는 사람〉(참고도판8)에 나오는 고양이입니다. 이 그림의 배경 오른쪽 근경은 노르망디에 있는 석조로 된 밀레의 생가이며, 왼쪽의 원경은 밀레가 살던 바르비종 근처의 퐁텐블로의 숲으로 두 장면을 합성해서 그린 그림입니다. 노모가 일을 나간 아들의 귀가를 기다리면서 소리가 날 때마다 밖으로 나가자, 눈이 보이지 않는 늙은 아버지도 함께 문을 나서는 모습입니다. 이 주제의 출전은 구약성서 『토비도서』에 나오는 「아들 토비아의 귀환을 기다리는 양친」으로 렘브란트도 유화나 판화로 즐겨 그린 내용입니다. 한편으로 이

그림은 농가의 장남인 밀레가 파리로 가서 화가 수업을 하느라고, 할머니와 어머니의 임종도 지키지 못하고 이산가족처럼 살게 된 비극을 암시합니다. 오후의 낮잠에서 깨어나 기지개를 펴는 그림 속 고양이(이 집에서 키우는 고양이는 아닌 듯하다)에 여러 가지 생각을 담았다는 것이 나의 해석입니다.

고양이의 모습을 보면 "이 노인들은 왜 이렇게 나와서 아들이 돌아오지 않는다고 낙담할까? 적당히 좀 하지!"라는 표정을 짓고 있기 때문입니다. 밀레는 어머니에게 귀향을 재촉하는 편지를 받았지만 돌아가지 않았습니다.

그리고 집안의 허락도 받지 않은 채 결혼하여 아이를 4명이나 낳았어요. 물론 고향으로 돌아갈까 갈등도 했겠지요. 그러나 밀레는 자신의 예술과 가족을 위해 고향을 버리고 화가로서의 길을 가고자 했습니다. 나는 그림 속 고양이가 화가 밀레의 콤플렉스를 표현하고 있다고 생각합니다.

고양이 한 마리가 중세부

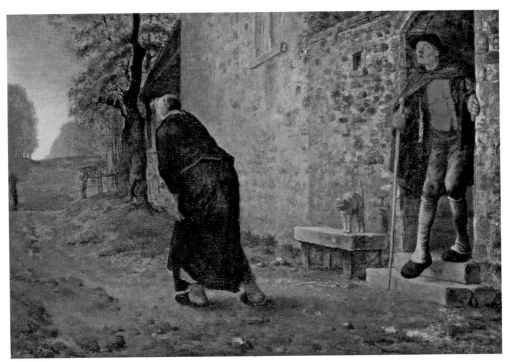

참고도판8 밀레, 〈기다리는 사람〉, 유화, 캔버스, 《국전》(1861)에 출품, 넬슨 앳킨스 미술관

터 19세기 무렵까지 지속되던 프랑스 봉건 사회의 붕괴 징후를 상징한다고 하면, 약간 과장되지만 이런 해석이야말로 이코놀로지가 찾아낸 '보물'일지도 모릅니다. 농촌을 떠나 도시로 향하는 많은 젊은이들의 모습이 한 마리의 고양이를 통해 읽힙니다. 밀레가 위대한 화가인 이유는 이런 개인적인 체험을 시대 배경과 종합해서 인간 공통의 문제로 확대시키는 점입니다. 밀레의 〈씨 뿌리는 사람〉이나 〈이삭 줍기〉 같은 명작에도 그런 특징은 나타납니다.

밀레의 '시대 상징 가치로서의 고양이'를 의식적으로 작품에 표현한 사람이 바로 마네입니다. 앞에서 〈올랭피아〉(참고도판9)에 대한 해설을 했지만, 그림 속 검정고양이는 '올랭피아 양의 기분을 대신'하는 동시에 '마성을 가진 여자와 같은 검정고양이'로 19세기 프랑스 부르주아 사회의 수상함과 위선을 고발합니다. 마네의 위대함은 이 검정고양이 한 마리로 알 수 있어요.

그리고 내가 제일 좋아하는 밀레의 고양이 그림을 소개하자면, 미완성 유작인 〈바느질 수업〉(참고도판10)입니다. 이 그림에서 가장 감동적인 부분은 창문으로 보이는 1880년대 피

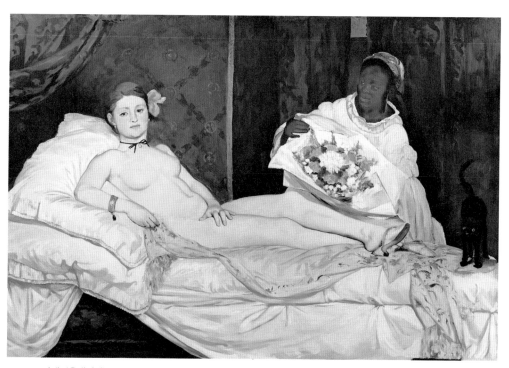

참고도판9 마네, 〈올랭피아〉, 1863, 오르세 미술관

기로 이어지는 인상주의의 외광 표현에 눈을 뜹니다. 밀레는 그림에 불필요한 것은 절대 그리지 않았습니다. 그래서 창가의 고양이는 18세기에서 19세기, 그리고 20세기를 잇는 경계에서 중요한 역할을 한다고 생각합니다. 고흐는 밀레를 "본질적으로 현대적인 화가"라고 했는데, 그렇다면 이 고양이는 밀레의 상징적 자화상일지도 모릅니다.

사족이지만, 이 사진은 밀레의 생가를 방문했을 때 제가 직접 촬영한 삼색 고양이입니다.(참고도판11) 밀레의 어린 시절 마을 사람들이 해안에 쌓은 오래된 돌담에서 노는 고양이를 보고 화가의 영혼을 떠올리는 것은 여행자의 감상일 뿐이겠지요.

사로의 점묘화 같은 밝은 전원 풍경입니다. 밀레는 《제1회 인상파전》이 열린 1875년에 죽었습니다. 5년만 더 살았더라면 인상파의 개척자로 새로운 평가를 받았겠지요. 그리고 창문 왼쪽 아래에 고양이가 편안하게 자리를 잡고 있는 모습도 암시적입니다. 18세기의 샤르댕과 19세기의 밀레는 실내에서 바느질하는 모습을 자주 그렸습니다. 밀레는 이 그림으로 20세

우키요에 속의 고양이

일본에서 고양이는 쥐와 유해동물로부터 귀중한 경전이나 식량을 지키는 용도로 중국으로부터 수입되었으며, 애완용으로 인식되면서 일반 가정으로 널리 퍼졌습니다. 그래서 고양이에게 감정 이입을 하는 서양과는 달리, 인간에게 도움이 되는 동물로 그려지면서 현실적인 테두리 안에 그려집니다. 그 예외가 사제지간인 우타가와 구니요시와 가와나베 교사이입니다. 고양이를 훌륭하게 의인화한 두 화가의 그림에서는 국제적 면모가 느껴집니다. 또 예로부터 고양이가 나이를 먹으면 요괴로 둔갑한다는 전설은 가부키로 만들어져 민중의 상상력을 표현합니다.

66

〈미인과 고양이〉

스즈키 하루노부鈴木春信 (1725년경-1770)

👓 다음은 니시키에*의 창시자 중 한 사람인 스즈키 하루노부의 〈미인과 고양이〉입니다. 실내에서 마루로 나오다가 고양이의 목줄이 기모노 소매에 엉켜 곤란해 하는 모습이네요. 그림 속 미인은 누구일까요? 무라사키 시키부의 『겐지 이야기源氏物語』에 나오는 겐지 씨의 애첩 온나 산노미야女三の宮입니다. 이 장면을 본 귀공자 가시와기는 그녀를 연모하고 여기서부터 불륜이 시작됩니다. 그 둘 사이에서 태어난 아이가 가오루 장군으로, 이 그림은 비극적인 이야기의 발단이 됩니다. 이 내용을 그린 화첩 부분이 언제 그림으로 그려졌는가에 대해서는 시부야 구에 있는 쇼토松濤 미술관의 리뉴얼 특별전《고양이, 고양이, 고양이ねこ,猫,ネコ》 전시 도록을 참고하겠습니다. 헤이안平安 시대부터 근세까지의 육필 〈겐지화源氏絵〉는 발견되지 않았습니다. 삽화가 많은 『겐지 이야기』가 에도 시대 중기부터 출판된 점을 생각하면, 하루노부의 이 그림은 상당히 빠른 예입니다. 이후 여러 우키요에 화가들에 의해 게이샤나 다유**, 목욕을 끝낸 미인의 소매에 고양이가 감긴 듯한 구도가 유행하지만, 아주 저급했기 때문에 하루노부의 이 그림처럼 고급스러운 그림은 예외입니다.

📖 그렇군요. 여기에서는 에도의 아가씨를 교토고쇼***의 황녀로 비유해서 그렸네요. 역사와 문학적 주제를 에도의 풍속으로 변환한 천재, 하루노부가 차분한 필치로 그린 미인도입니다. 부분도를 보면 흰색 줄무늬고양이는 줄이 목에 엉켜 괴로워하고 있네요. 당시 궁중에서 키우던, 중국에서 수입된 고급 품종의 고양이로 끈으로 묶어 키우면서 귀하게 여긴 것 같네요.

* 니시키에(錦絵): 우키요에의 후기 양식으로 우키요에에 보다 많은 색을 사용한다.
** 다유(太夫): 상급 게이샤
*** 교토고쇼(京都御所): 천황이 사는 곳

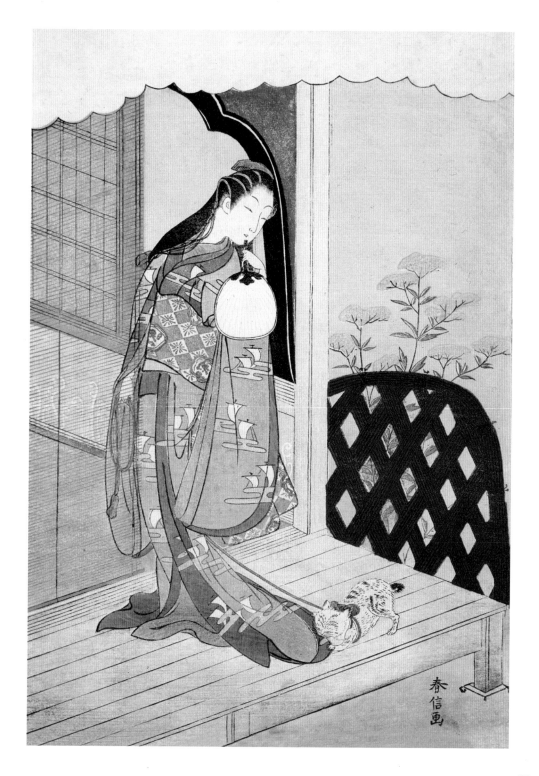

春信画

153

67

〈바느질〉

기타가와 우타마로喜多川歌麿
(1753-1806)

🦴 다음 그림은 미인도의 거장 기타가와 우타마로의 〈바느질〉입니다. 큰 종이 3장을 이어 붙여 그린 것으로 오른쪽 측면에는 고양이가 있습니다. 그림 속 공간은 에도 시대의 베 짜는 집으로, 여자들은 완성된 옷감을 펼쳐서 검사하고 있습니다. 오른쪽은 홍색 홀치기염색을 한 천이고, 왼쪽은 여름에 입는 성글게 짠 천으로 모두 고급 천입니다.

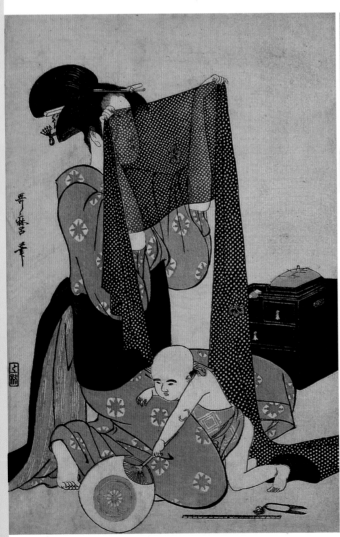

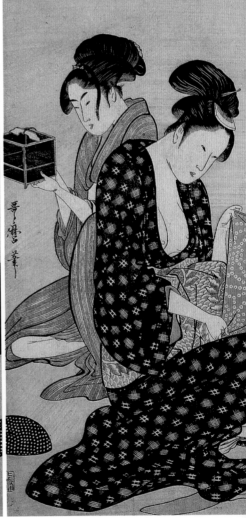

📖 북적거리는 일터에서 젖가슴을 드러낸 엄마의 모습은 전에는 흔한 풍경이었지요. 그림 속 아이는 고양이에게 손거울을 보여주고 있네요. 지금도 고양이를 키우는 집 아이가 잘하는 장난이에요.

👓 하지만 고양이가 거울을 보면 괴물 바케네코*로 변한다는 옛날 이야기를 생각하면 이런 장난은 하면 안 될 것 같아요.

📖 맞아요! 그런 전설이 있었죠. 그림 속 고양이는 화가 났거나 겁을 내는 모양이에요. 꼬리를 말고 털을 곧추세웠네요.

👓 옛날에는 거울 자체가 귀중품이었죠. 인터넷 검색을 하다 보니 거울로 고양이를 놀라게 하는 동영상이 있더군요. 영상 속 고양이들은 대부분 도망가거나 화를 냈습니다. 화가 나서 돌진하는 고양이도 있었지만 괴물로 변신하지는 않더라고요.(웃음)

📖 예나 지금이나 짓궂은 인간 때문에 고양이가 고생이 많군요.

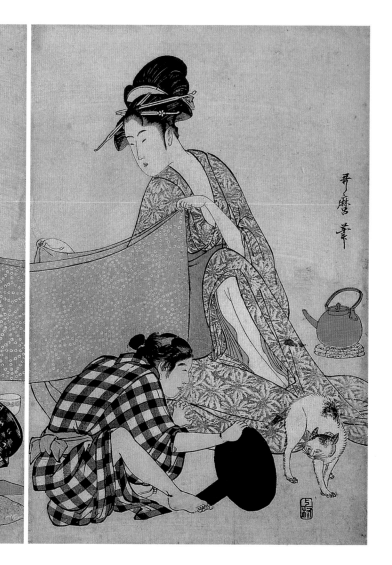

* 바케네코(化け猫): 일본 민속 설화에 나오는 고양이 요괴

155

『육필화첩』 속의 〈고양이와 나비〉

가쓰시카 호쿠사이葛飾北斎 (1760-1849)

다음으로 호쿠사이 혹은 호쿠사이 파 화가가 공동 제작한 『육필화첩』 속의 〈고양이와 나비〉를 소개합니다. 고양이와 나비가 함께 있는 그림은 중국에서 유래된 것으로, 장수를 기원하는 길상도입니다. 중국에서의 고양이 그림에 대한 설명은 앞서 소개한 《고양이, 고양이, 고양이ねこ,猫,ネコ》 전시 도록에 맡기겠습니다. 시부야 구의 쇼토 미술관에서 열린 《고양이, 고양이, 고양이전》은 성황을 이루었고 도록도 매진되었습니다. 특히 이 도록은 학술적인 문헌으로도 최고의 수준인데, 제4장이 '고양이와 나비'입니다.

📖 그 전람회에는 후추 시 미술관이 소장한 시바 고칸司馬江漢의 우키요에 판화를 위에 좌우가 뒤집힌 구도의 그림이 전시되었습니다. 저는 후추 시 미술관의 《귀여운 에도 회화전》에서 이 그림을 처음 보고 한눈에 반했습니다. 고칸의 작품이 더 먼저 그려졌지요?

👓 맞아요. 이 그림은 출판물인 『호쿠사이 만화北斎漫画』에 실린 작품이니 오리지널리티 면도 고칸의 그림이 더 높습니다. 두 그림 모두 중국의 영향을 받은 일본화로 '고양이와 모란'이라는 길하고 상서로운 소재를 조합했습니다. 동양에서 고양이는 서양, 특히 그리스도교가 갖는 부정적인 의미가 전혀 없어요. 오히려 복을 부르는 장수와 행운의 긍정적인 의미가 강합니다.

📖 그런데 그림 속 고양이는 나비보다 위를 보고 있어요. 두루마리 그림의 사이즈에 억지로 맞추느라 구도가 이상해진 걸까요?

👓 정말 그렇네요. 그림처럼 고양이와 나비가 가깝게 있으면 나비는 곧 고양이에게 잡힐 테니 장수는 커녕 단명으로 끝나겠네요.(웃음)

⟨화장하는 고양이⟩

우타가와 히로시게歌川広重 (1797-1858)

우타가와 히로시게의 화첩에 있는 〈화장하는 고양이〉는 어떤 느낌인가요? 이 그림은 게이사이 에이센의 대표작 『미인 도카이도』[*] 가운데 〈오이소 역大磯驛〉(참고도판)에 그려진 여자를 고양이로 패러디한 것인데, 모델이 똑같은 자세를 하고 있죠? 평소 사이가 좋던 에이센과 히로시게는 『기소 가이도의 69경치』[**]를 함께 그리기도 했습니다. 히로시게가 『도카이도의 53경치東海道五十三次』로 거둔 성과를 에이센이 『미인 도카이도』로 그려 실속 있게 챙긴 복수 같기도 합니다.

에이센 그림 속 요염한 미인이 암컷만 있는 삼색 고양이로 변신한 점이 재미있네요. 고양이는 깨끗한 것을 좋아해서 생활 시간의 3분의 1을 털 손질에 쓴다고 하니, 화장하는 미인을 고양이로 바꿔 그린 것은 좋은 설정입니다.

맞아요. 히로시게의 화첩 『우키요에 화보浮世画譜』에는 고양이 그림이 많이 실려 있습니다. 여러 미술관의 뮤지엄샵에서는 고양이를 주제로 한 메모지나 엽서, 스티커를 팔고 있어요. 히로시게의 후계자들도 고양이를 좋아해서, 메이지 시대의 3대 히로시게는 초대 히

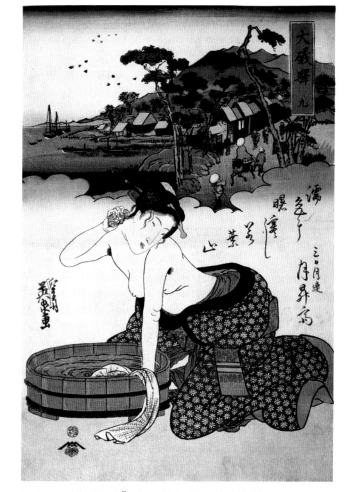

참고도판 게이사이 에이센, 『미인 도카이도』 가운데 〈오이소 역〉

로시게의 고양이 그림까지 포함한 『백묘화보』[***]를 간행했습니다. 이 책은 일본 국립 국회도서관 디지털 라이브러리에서 공개하고 있으니 기회가 된다면 꼭 읽어보세요.

* 도카이도는 도쿄에서 교토까지의 해안선을 따라 만들어진 길로, 에도 시대에는 이 길에 있는 명소를 그린 화첩이 크게 유행했다. 에이센은 명소 그림에 미인을 조합했다.
** 기소가이도의69경치(木曽街道六十九次):근세에도에서 나고야까지의 도로 명소와 숙소를 그린 화첩
*** 백묘화보(百猫画譜): 이 책을 편집한 노지키 분조는 가나가키 로분이라는 필명으로 잘 알려져 있다. 에도 말기부터 메이지 초기에 활동한 극작가 겸 신문기자로 고양이광으로도 유명하다.

『풍속녀 수호전 108회』 가운데 〈고타츠〉

우타가와 구니요시歌川国芳 (1797-1861)

👓 드디어 고양이 그림의 대가, 구니요시의 등장입니다. 보통 일본화의 고양이는 일정한 패턴으로 그려져 귀엽지만 존재감이 부족합니다. 하지만 구니요시의 고양이는 달라요. 그는 늘 여러 마리의 고양이와 함께 생활하고, 일을 할 때도 품에 넣고 귀여워했다고 합니다. 고양이가 죽으면 장례를 치뤄주고 법명戒名까지 지어주었다고 하니, 구니요시에게 고양이 그림은 가족의 초상이나 마찬가지였습니다. 그래서 그의 그림에 그려진 고양이에게서는 미묘하고 깊은 슬픔이 느껴집니다. 구니요시에 대한 연구서로는 후추 시 미술관의 베테랑 학예원, 가네코 노부히사金子信久가 쓴 『고양이와 구니요시ねこと国芳』(2012, 바이인터내셔널)를 추천하고 싶어요. 이 책은 10여 개 나라에서 발매된 명저입니다. 자, 우리도 가네코 씨의 안내에 따라 구니요시의 세계로 들어가 볼까요?

📖 저도 매해 봄에 열리는 《에도 회화전》을 즐겁게 감상하고 있습니다. 이 전시도 가네코 씨가 기획한 것이지요? 2010년에 열린 대규모 《구니요시전》에는 고양이 그림이 많아서, 저도 그 전시를 보고 구니요시를 좋아하게 되었습니다. 이 그림을 보면 고타츠* 위에서 자다 깬 고양이가 기지개를 펴고 있네요. 옆으로 누워서 책을 읽던 여성은 고양이와 눈이 마주치자 깜짝 놀라는 모습이죠?

👓 맞아요. 『고양이와 구니요시』의 해설을 보면, 그림 속의 고양이는 중국 명대의 소설 『수호전水滸伝』에 나오는 호랑이를 대신해 그린 것이라고 하네요. 에도 시대의 병풍과 후스마에**에 그리던 호랑이의 자세를 취하고 있는 것 같습니다. 얼굴 표정도 좀 무섭네요. 책에서 가네코 씨는 이 그림에 "에로틱한 면이 담겨 있다"라고 평하는데, 확실히 담뱃대를 든 여주인의 어깨와 가슴이 언뜻 보이면서 야한 느낌이 있네요. 혹시 샛서방이 왔다 간 다음은 아닐까요? 그 정도의 야한 장면은 아니려나….

📖 글쎄요…. 여주인 옆에 가나 문자로 쓰인 책이 펼쳐져 있는데 무슨 책일까요?

👓 짓궂은 추측이지만 야한 책이겠지요. 고타츠 안에서 따뜻하고 기분 좋게 책을 읽다가 고양이에게 들킨 건지도 모르겠네요.

📖 고타츠 이불 위에는 『통속 수호전 22권』이라는 제목의 책이 떨어져 있어요.

👓 『통속 수호전通俗水滸伝』은 구니요시의 출세작인 우키요에 시리즈 제목이에요. 유머 감각이 넘치는 자기 PR의 현장이군요. 여러 가지 복선이 깔린, 긴장을 늦출 수 없는 그림입니다.

* 고타츠(炬燵): 일본에서 쓰이는 온열 기구로, 나무 틀에 화로를 넣고 이불이나 담요 등을 덮은 것을 말한다.
** 후스마에(襖絵): 방의 칸막이에 그리는 그림이다. 나무 틀의 양면에 종이나 천을 배접해서 만든다.

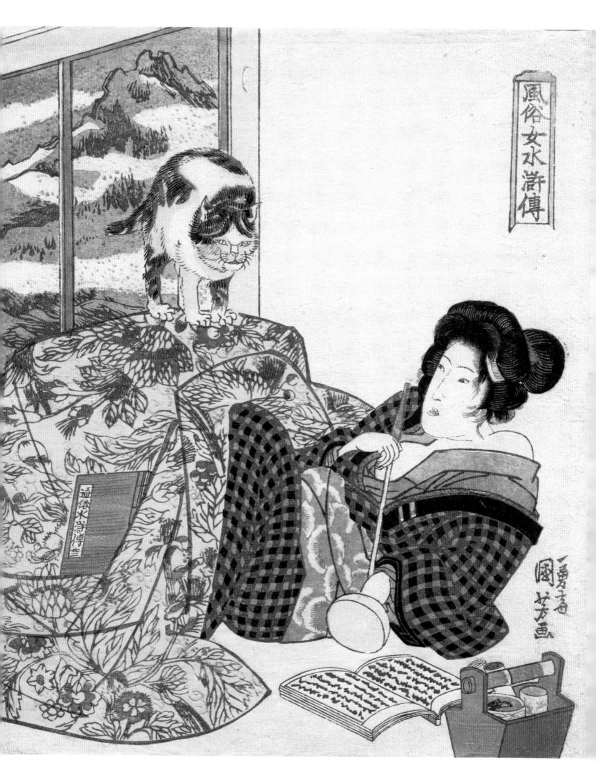

風俗女水滸傳

161

〈산해애도도감(山海愛度図会)〉

우타가와 구니요시歌川国芳 (1797-1861)

🔍 이번 그림은 노골적으로 고양이를 귀여워하는 모습입니다.

📖 고양이가 주인의 턱에 딱 달라붙어 떨어지지 않네요. 여자는 "아이, 아파!"라는 표정이지만, 고양이가 장난으로 물기 때문에 그렇게 아프지는 않을 거예요.

🔍 가와모토 씨도 고양이에게 턱을 물려본 적이 있나요?

📖 턱을 물려본 적은 없지만, 팔이나 손은 물려봤어요.(웃음)

🔍 그렇군요. 어쩌면 그림 속 고양이는 이빨로 무는 것이 아니라 까실까실한 혀로 핥는 건지도 몰라요.

📖 그것도 꽤 아파요! 게다가 이 고양이는 발톱을 세워서 주인의 기모노 깃을 당기고 있네요. 기모노가 상할 것 같아요. 물론 그 정도 행동에는 신경 쓰지 않는 주인의 모습이 고양이를 좋아한다는 증거가 되겠지만요.

🔍 화면 위쪽 테두리 안에 삽입된 그림 보이시나요? 언뜻 보기에는 관련이 없어 보이지만 이 작은 그림그マ絵은 큰 그림의 의미와 연결됩니다. 엣추도미야마* 지방의 명물인 나메리카와滑川 강에 사는 대왕 문어가

배에 탄 어부를 발로 휘감아 먹어버리는 공포스러운 장면입니다. 고양이와 문어 모두 사람에게 들러붙는다는 은유 같습니다.

📖 판화의 제목인 〈산해애도도감〉도 일종의 패러디 같아요.

🔍 맞아요. 실제로 『일본 산해의 명산품 도감日本山海名産図会』이라는 전국 명물을 소개한 카탈로그 같은 책의 패러디지요. 그 책에도 엣추도미야마 지방의 대왕 문어 이야기가 실려 있습니다.

* 엣추도미야마(越中富山): 지금의 도미야마 현(富山県) 전역에 해당하는 옛 지명

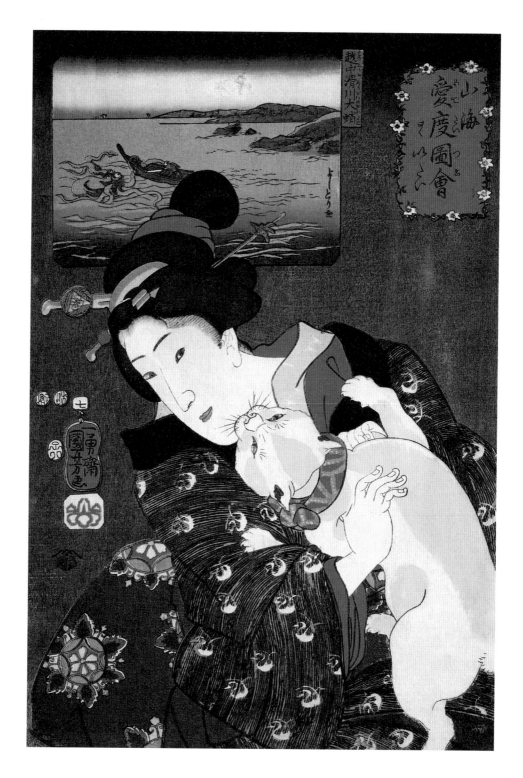

⟨오카자키 장면(岡崎の場)⟩

우타가와 구니요시歌川国芳 (1797-1861)

𝕊 다음은 무섭고 괴기스러운 고양이 그림의 대표작입니다. 앞서 소개한 가네코 씨의 해설에 따르면, 이 그림은 가부키「우메노하루 53개 역梅初春五十三駅」의 한 장면입니다. 원래는 도카이도東海道 53개 숙소에 전해지는 전설 중 하나로, 아이치 현 오카자키岡崎 지역의 오래된 절에서 하룻밤을 보낸 사람들이 요괴 고양이의 공격으로 끔찍한 경험을 한다는 이야기입니다. 유명 가부키 배우인 기쿠고로菊五郎(1885-1949)나 우자에몬羽左衛門(1874-1945)도 공연을 한 적이 있으니, 당시에는 꽤 인기가 있었다고 생각합니다. 나는 후경에 그려진 괴물 고양이보다 좌우에서 춤을 추고 있는 두 마리 고양이에 주목하고 싶습니다. 가네코 씨의 해설에도 "열심히 춤을 추는 고양이의 모습은 당시 이 그림을 산 사람들에게 엄청난 감동을 주었음에 틀림없다"라는 내용이 실려 있습니다.

📖 저도 후추 시 미술관의 《귀여운 에도 회화전》에서 이 그림을 보았을 때 "고양이로 이렇게 어려운 포즈를 그렸구나" 하고 깜짝 놀랐습니다. 춤을 추는 오른쪽 고양이의 꼬리가 두 개로 갈라진 것을 보니 나이를 먹어서 요괴가 된 것 같네요.

👓 네, 네코마타* 라고 하지요. 조사해보니 '요괴워치' 캐릭터 중에도 꼬리가 두 개로 갈라진 고양이가 있던데요.(웃음)

📖 맞아요! '지바냥'이라고, 아이들에게 인기가 많은 캐릭터입니다. 구니요시의 고양이 그림은 현대 일본의 애니메이션과도 상통하는 부분이 있어 언제나 젊은 팬이 끊이지 않는 것 같습니다.

* 네코마타(猫又): 일본 고전이나 괴담에 나오는 고양이 요괴. 꼬리가 둘로 갈라지며 둔갑을 잘한다.

〈가마다 마타하치(鎌田又八)〉

우타가와 구니요시歌川国芳 (1797-1861)

🐾 자, 이제 구니요시의 마지막 작품을 볼까요? 호걸이 화가가 사랑하는 고양이를 제압하는 비극적인 그림입니다. 그림의 명문銘文에는 "세이슈 지역의 마쓰자카에서 천하제일 장사인 가마다 마타하치는 스즈카鈴鹿 산에서 나이 많은 큰 고양이를 죽였다"라고 쓰여 있습니다. 원래는 헤라클레스가 사자를 물리치는 이야기처럼 가마다 마타하치의 영웅담인데, 구니요시 말고도 몇몇 화가가 같은 화제를 그렸습니다. 메이지 시대에는 가와타케 모쿠아미가 「우메가마타의 힘자랑 이야기梅鎌田大力巷説」라는 제목의 가부키로 만들었다고 하는데, 본 적은 없습니다. 이른바 신新가부키지요.

📖 이 그림이 다른 호걸의 괴물 퇴치 그림들과 다른 점은 고양이의 슬픔이 표현된 점입니다. 원통함이나 절망 같은, 표현하기 어려운 고양이의 허망한 표정을 보면 가슴이 아파옵니다.

🐾 맞아요. 그림 속 고양이에게는 가혹한 공격 속에서 일생을 돌아보며 죽음의 고통을 참는 각오가 느껴집니다. 그런 생명의 욕구 때문에 고양이는 죽어서도 변신할 수 있겠지요. "고양이는 어디서 왔고, 무슨 존재이며, 어디로 가는가?"를 말하는 고양이 존재론 같은 명작을 끝으로 구니요시 그림에 대한 설명을 마치겠습니다.

〈잠자는 고양이〉

가와나베 교사이河鍋暁斎 (1831-1889)

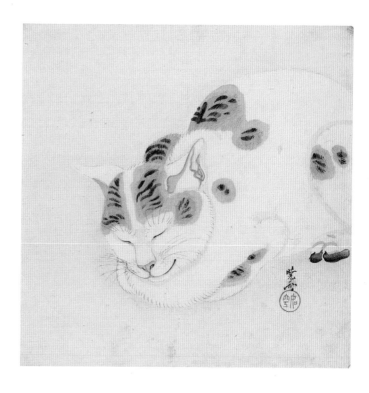

👓 이 그림을 그린 가와나베 교사이는 구니요시의 제자 가운데 제일 막내로, 여섯 살에 구니요시의 제자로 들어가 손자처럼 귀여움을 받았다고 합니다. 원래 이름은 교사이지만, '화광画狂'이라고 자칭하며 우키요에부터 가노파* 그림과 서양화까지, 막부 말기부터 메이지 초기에 걸쳐 당시 일본에서 배울 수 있는 모든 화법에 정통했습니다. 또 정부에서 고용한 조시아 콘더에게도 그림을 가르치면서 해외에서도 유명해졌습니다. 콘더는 로쿠메이칸** 등을 설계했죠. 교사이도 스승 구니요시처럼 고양이를 좋아했는데, 스승과 제자의 그림을 함께 살펴보지요.

📖 교사이는 원래 요괴나 변신한 고양이 같은 무서운 그림으로 유명하지만, 이 그림에는 부드러운 분위기가 넘쳐나고 있습니다. 고양이는 보온을 위해 다리를 몸 아래에 넣고 있습니다. 발바닥이 보이는 자세로 편하게 있네요. 하지만 수염도 처지지 않았고 귀도 세우고 있어서 주위를 신경 쓰는 모습이에요. 마치 교사이 선생이 자기를 그린다는 것을 알고 모델 역할을 충실히 하는 것 같아요. 고양이와 화가의 좋은 관계가 느껴지는 감동적인 그림입니다.

* 가노파(狩野派): 15세기 중반부터 19세기까지 400여 년간 이어진 전문화가 집단
** 로쿠메이칸(鹿鳴館): 메이지 초기 정부가 국빈이나 외교관을 접대하기 위해 만든 사교장

〈다 잊고 싶어요〉

츠키오카 요시토시月岡芳年 (1839-1892)

🐾 요시토시는 이름에 들어간 요시芳로도 알 수 있듯이, 우타가와 구니요시의 제자입니다. 그는 문명이 개화되고 우키요에 전통이 사라지던 메이지 시대 '최후의 우키요에 화가'로 불리웠습니다. 피가 낭자한 장면을 주로 그린 '무잔에無残絵' 장르의 개척자로 이렇게 귀여운 그림을 그린 줄은 몰랐습니다. 고양이를 사랑한 스승의 계보를 확실하게 이은 미인화를 그렸네요.

📖 이 그림의 제목은 〈미타테* 다이츠쿠시見立て たいづくし〉라고 읽는데, 화가는 1878년(메이지 11년) 당시 젊은 여성들의 말버릇인 '시타이시타이(~하고 싶다)'로 여성들의 욕망을 표현한 미인화 시리즈를 그렸습니다. 다른 작품의 제목들도 재미있어요. 〈마시고 싶어요〉, 〈만나고 싶어요〉, 〈외국에 가고 싶어요〉, 〈꿈에서라도 보고 싶어요〉 등등인데, 그중에서 고양이가 있는 이 그림 〈다 잊고 싶어요〉가 가장 이해하기 어려운 제목입니다.

🐾 이 분야를 잘 몰라서 화면 위에 쓰인 명문의 의미를 이해하기 어렵지만, '스미다 강 상류의 배에서 하룻밤隅田の上流の夜泊まり'이라고 쓰여 있습니다. 그림 속 여성은 소설 주인공이 요시하라吉原의 창녀에게 자주 다니다가 돈을 탕진했다는 신문 소설을 보면서 "나에게도 다른 인생이 있어. 지금까지의 일은 다 잊고 싶어…"라는 내용이라면 재미있겠지요?

📖 아하! 그림 속 여성이 신문을 보면서 뭔가를 깨닫는다는 설정이군요. 그녀가 읽고 있는 「가나요미かなよみ」는 신문인가요?

🐾 맞아요. 1875년에 창간된 신문으로, 「마이니치 신문毎日新聞」의 원조입니다. 이 그림을 그린 1878년에는 구보타 히코사쿠의 악녀 소설『새 쫓는 아가씨 오마츠전鳥追お松の伝』이 연재되어 좋은 평판을 받습니다. 지금으로 따지면, 한때 성 묘사로 화제가 된 와타나베 준이치의『실낙원失楽園』(고단샤) 같은 소설입니다. 그림 속 여성의 묘한 웃음은 그 소설 때문인지도 모르겠네요.

📖 그렇군요. 노란 얼룩 고양이가 앉아 있는 곳은 사극에서 많이 볼 수 있는, 직사각형의 목제 화로長火鉢네요. 화로 곁이 따뜻해서인지 고양이는 꾸벅꾸벅 졸고 있어요. 명문의 글은 '고양이의 사랑'이라는 하이쿠俳句의 2월의 시어季語 같습니다. 그림은 시어와 관련이 있겠네요.

🐾 글쎄요. 고양이는 그림 속 여성이 신문을 읽는 장면을 무심하게 바라보며 "오래도 읽는군, 그 이야기를 참 좋아하네" 하면서 지루해 하는 모습이에요.

📖 여러 문맥으로 고양이 그림을 그린 솜씨를 보니 역시 요시토시는 구니요시의 수제자였군요.

* 미타테(見立て): 어떤 사물을 다른 대상에 빗대어 표현하는 일본화 기법

見立多以盡
やり多以しん

出て三日目よりが如何ほ猫の悪と故人も\
早咲の梅も盛のほく頃より。隅田の上流の\
夜泊へ足りと暗き朧月に。顔をそむる\
忍びが〜！浮雲くわるる糸瓜を。研や遂\
もや。挑まるつ争この狂ふ飛ぶ中戎。\
もや。嘆出さるにこの最も假名讀の先生\
実り情ませ生いもん

穗る堂主人錢誌

九壼町五番地\
第二月間米次郎\
大藤善町二百二十番地\
出版人将上茂兵エ\
定價民五厘

76

〈쥐 잡기〉

오하라 코손小原古邨 (1877-1945)

👓 드디어 마지막 화가입니다. 에도 시대 우키요에의 전통은 메이지 시대에 끝나지만, 다이쇼(大正, 1912-1926)와 쇼와(昭和, 1926-1989) 시대에는 일본 화가들이 우키요에 부활을 목표로 '신판화'라는 목판화 운동을 시작합니다. 화조 그림이 특기였던 오하라도 우키요에 판화의 쇠퇴를 우려하는 근대 일본화의 지도자, 어니스트 페넬로사*의 권유로 목판화가로서 재출발합니다. 그가 활동하던 주 무대는 와타나베 목판화점으로 지금도 긴자에 있습니다. 판화를 제작하는 장인과 판화를 찍는 장인의 높은 기술, 오하라의 밑그림에 담긴 풍부한 정취는 서양의 컬렉터와 미술가에게 인정을 받으며 수출되었기 때문에 지금도 그의 주요 컬렉션은 해외에 있습니다. 특히 새의 묘사가 뛰어난데, 기분 전환으로 그린 것 같은 집고양이 그림 몇 점도 가슴이 따뜻해지는 명작입니다.

📖 어항에서 금붕어가 헤엄치는 장면을 보는 고양이 그림도 귀엽지만, 쥐를 잡는 고양이의 날쌘 동작을 정지 화면처럼 포착한 이 그림도 멋지네요. 고양이는 반사적으로 앞 발톱을 세우고 있어요. 고양이의 사냥 스타일에는 이동식과 잠복식 두 가지가 있는데, 이 그림은 어느 쪽일까요?

👓 글쎄요. 불조심이라고 쓴 연등과 성냥을 보니 밤중에 창고에서 쥐를 잡는 장면 같습니다. 호손豊邨이라는 낙관을 보면 쇼와 초기의 작품 같은데, 에도의 분위기가 깃든 성냥 디자인도 신선합니다. 지금까지 가와모토 씨와 고양이 그림을 보면서 즐거운 대담을 나누었는데 끝내려니 아쉽네요. 일단 함께 고양이 카페에 가서 머리를 식히고, 이 책에서 빠진 다른 그림들을 조사해 볼까요?

📖 좋은 생각입니다! 20세기의 화가만 해도 클림트, 피카소, 장 콕토, 발튀스, 달리, 마티스, 프리다 칼로 등 고양이 그림의 거장들이 넘쳐납니다. 일본의 경우에는 후지타 쓰구하루를 시작으로 구마타니 모리이치, 이노쿠마 겐이치로, 일본화에서는 다케우치 세이호부터 가야마 마타조까지 고양이 그림의 명수가 많기 때문에 이야기는 끝이 없을 것 같습니다.

👓 네. 저와 친분이 있는 화가 구리 요지 선생과 엔도 아키코 선생도 현대 일본의 양대 고양이 그림의 명수입니다. 구리 선생의 그림에 나타나는 유머러스한 귀여움과 엔도 선생 그림에 나타나는 에너지 있는 동물성은 대조적인 고양이의 매력을 발산합니다. 언젠가 독자 여러분들에게 새로운 성과를 소개하고 싶네요.

* Ernest Fenollosa: 미국의 동양 미술사가, 철학자. 1878년에 메이지 정부의 고용 외국인으로 도쿄에 와서 도쿄예술대학의 전신 중 하나인 도쿄미술학교의 설립에도 관계했다.

후기

요즘에는 고양이에 관한 가벼운 책이나 화집이 넘쳐나고 있습니다. 인터넷에서도 많은 고양이 사이트가 유행하면서 진기한 사진이나 동영상을 곧바로 검색할 수 있는, 애묘가들에게 매우 좋은 시대입니다.

이 책도 그러한 시대 분위기를 배경으로 기획되었습니다. 나는 오랫동안 집에서 키우던 나이 든 고양이가 죽을 때를 알고 사라진 후부터 고양이 대신 개를 키웠습니다. 그래서 집필 의뢰를 받고 망설이던 차에 믿을 만한 상대를 만났습니다. 바로 무라우치 미술관 학예원 가와모토 모모코 씨인데, 우리는 이미 밀레와 인상파에 대한 두 권의 책을 함께 만들었습니다. 그녀는 최근까지 고양이를 키우고 있는 고양이파로서 이 책의 기획에 기꺼이 참여해주었고, 함께 고양이 카페에 가서 고양이를 안는 법과 생태를 관찰하는 법도 알려주었습니다. 이런 이상적인 환경에서 나는 이 책의 작품 해설을 대담 형식으로 기획했고, 가와모토 씨를 통해 내가 모르던 고양이에 대한 지식들을 얻었습니다. 그리고 함께 고양이 카페에 들러 옛날 고양이를 키우던 때의 느낌을 확인하며 책에 대한 자신감을 얻었습니다.

그 성과가 약 80점의 도판을 설명한 고양이 미술론으로 완성되었습니다. 바쁜 학예원 업무 중에도 후추 시까지 와서 여러 차례 대담을 녹음해 준 가와모토 씨에게 감사드립니다. 함께 편집 원고를 체크했고, 칼럼이나 참고문헌도 그녀의 도움으로 순조롭게 진행될 수 있었습니다. 또 편집을 담당한 사사키 씨에게도 고마움을 표합니다.

예술가 중에는 고양이파가 압도적으로 많습니다. 고양이파는 품종을 가리지 않고 모든 고양이를 좋아하기 때문에, 품종에 따라 선호도가 다른 개파보다 표현 대상이 훨씬 광범위합니다. 화면 구석에 있는 고양이 존재에 주목하는 일은, 미술작품에 대한 보다 깊은 독해와 수준 높은 해석으로 이어집니다. 이러한 즐거움을 독자와 나눌 수 있다면 우리의 목적은 이루어진 셈입니다.

이데 요이치로

참고문헌

● 『巴里の昼と夜』藤田嗣治 (著)、世界の日本社、1948 年
● 『月刊美術』 1996 年 3 月号 特集「アートされた猫たち」 サン・アート
● 『猫の文学誌 鈴の音が聞こえる』 田中貴子 (著)
 淡交社 (講談社学術文庫 2014 年)
● 『図解雑学 ネコの心理』今泉忠明 (監修)、株式会社ナツメ社、2003 年
● 『ねこと国芳』金子信久 (著)、パイ インターナショナル、2012 年
● 『猫をさがして パリ 20 区芸術散歩』夏目典子 (著)、有限会社幻戯書房、2012 年
● 『リニューアル記念特別展 ねこ・猫・ネコ』図録 渋谷区立松濤美術館、2014 年
● 『随筆集 地を泳ぐ』藤田嗣治 (著)、平凡社、2014 年
● 『歌川国芳猫づくし』風野真知雄 (著) 文藝春秋、2014 年
● 『猫の西洋絵画』松平洋 (著)、東京書籍株式会社、2014 年
● 『世界で一番美しい猫の図鑑』タムシン・ピッケラル、五十嵐友子 (訳)、
 アストリッド・ハリソン (写真) 株式会社エクスナレッジ、2014 年
● 『ネコ学入門』 クレア・ベサント (著) 三木直子訳 築地書館、2014 年
● 『ねこ 冬号＃ 93 WINTER2015』 株式会社ネコ・パブリッシング、2015 年
● 『いつだって猫展』図録 名古屋市博物館、2015 年

Culture Chat http://culturechat.free.fr/peinture/a-d/peintres_a-d.htm
The Great Cat http://www.thegreatcat.org/
子猫のへや http://www.konekono-heya.com/index.html
Drecom_yabukouji のブログ
 http://yabukouji.blog.jp/archives/cat_92703.html

인명색인